MANGA TECHNIQUES STANDARD TUTORIAL

漫畫技法標準教程

萌系少女篇

——嗒嗒貓

楓書坊

前　言

　　在創作本套書之前，C·C動漫社已經相繼出版了好幾套成功的漫畫技法書。既有手冊類的《漫畫素描技法從入門到精通》系列，也有實例類的《漫畫技法經典77例》系列。雖然這些圖書已經覆蓋了大多數的繪畫技法和主題，但我們一直想要創作一套能讓更多入門讀者使用，內容優質、權威、系統，但價格又十分合宜的圖書，且可作為各大院校動漫專業和相關培訓班使用的教材。

　　我們面臨的最大挑戰是成本問題，既要保證內容完整、質優，還要保證成書後的成本最低。因此我們想盡一切辦法在不降低品質的情況下控製成本。

　　首先我們找到信息含量最大的版式和體例，這樣就可以在確保總體信息量不變的情況下，最大可能地節省頁數，從而控製住成本。

　　書中大量使用實拍照片的「案例演示」。通過現場感極強的講解方式，以最少的經典案例確保了讀者的學習效果。

　　本書是《漫畫技法標準教程》系列中的萌少女篇。書中先對萌系漫畫的定義以，及萌系少女的基本類型做了具體介紹，讓大家有個基本瞭解。再對萌系少女的五官繪製、不同表情下五官的變化、髮型、身體結構、動態表現，以及服裝和道具做了系統且詳盡的講解。全書由簡入繁，從易到難，讓讀者在打好基礎的同時，一步步地學會萌少女的繪製技巧。

　　相信對本書有了大致瞭解的讀者早已躍躍欲試了，那就讓我們翻開本書，一起攜手在廣闊的漫畫世界裡遨遊吧！

<div align="right">嗞嗞貓</div>

本書的使用說明

■ 知識點分析講解

通過豐富的圖例和詳細的解說，讓讀者能輕鬆掌握繪製漫畫的基礎知識和技法。

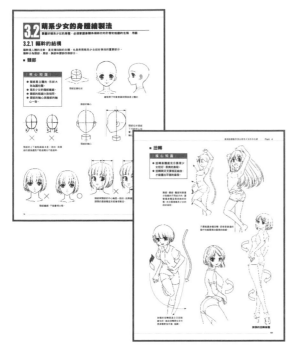

■ 核心知識與難點解析

用簡練的文字概括每一章節的核心知識點。用圖文並茂的方式對繪畫技法的重難點進行分析。

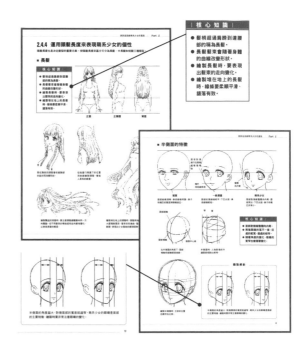

■ 案例演示

通過實際繪製的流程圖片，詳細地解說繪製漫畫中的每一個步驟。

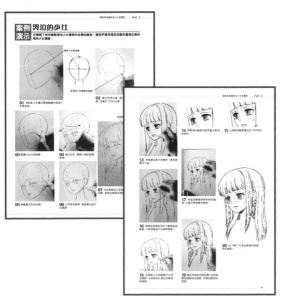

■ 課後練習

在每章的最後，針對性地提出具體的目練習標，讓讀者能更好地鞏固已學習到的知識和技法。

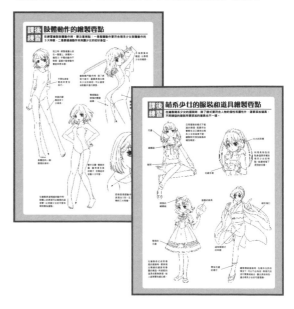

目　錄

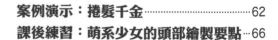

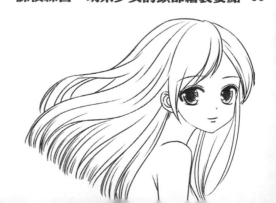

Part 3

瞭解萌系少女的身體結構

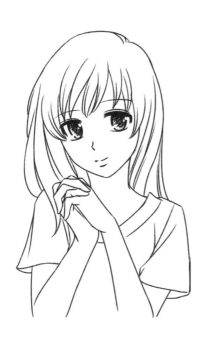

Part 4

運用肢體動作 突出萌系少女的存在感

Part 5

給萌系少女添加
多樣的服裝和道具

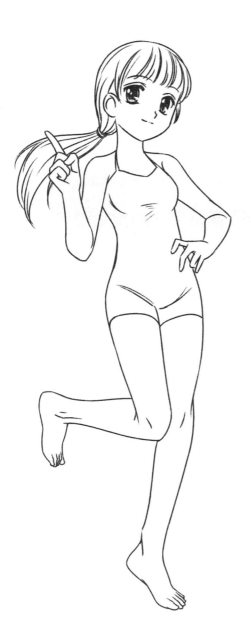

Part 1
萌系少女的基礎知識

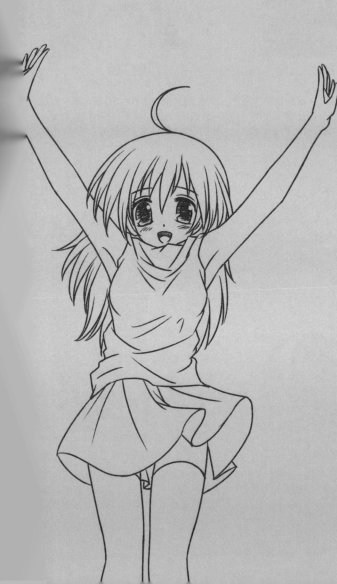

■ 本章要點

● 萌系漫畫是現今漫畫作品中一個重要的分支，它不僅是一個漫畫種類，更是許多漫畫題材的載體，可用於各種類型的漫畫創作。
● 各類美少女是萌系漫畫中最重要的組成。
● 在萌系漫畫中，有幾個具代表的類型，繪製時要突出這些少女的特徵，這也是本章的重點。

■ 漫畫家心得

● 在萌系漫畫佔領半個漫畫市場的現在，認識和瞭解萌系漫畫，以及構成萌系漫畫主體——萌系美少女是非常重要的。
● 從外表、著裝到個性，萌系美少女有著明顯的特徵，掌握這些特徵，是繪製各類型萌系美少女的基本方法。

1.1 什麼是萌系漫畫

近年來萌系漫畫風靡市場，迅速佔領了動漫市場的半壁江山。在學習萌系少女的繪製前，先讓我們瞭解一下關於萌系漫畫的基本知識。

1.1.1 萌系漫畫的定義

「萌」源於日文，本意是讀者見到可愛角色時的心情，後來演變成形容可愛的角色，最後成了美少女角色的代名詞。萌系漫畫也就是人物以可愛的美少女為主的漫畫作品。萌系漫畫主要分為以下幾大類：

校園類
代表作品《輕音少女》

講述剛上高中的女孩子平澤唯和其他四個女孩子一起重建輕音部、開展音樂活動，並一步步朝夢想邁進的故事。

情感類
代表作品《CLANNAD》

以岡崎朋也和古河渚的愛情故事為主線，以岡崎朋也的高中生活和畢業後的工作和家庭生活為主，展現了從不良少年轉變為好丈夫、好男人的過程。

戰鬥類
代表作品《舞—HIME》

每隔三百年會出現一次舞姬之戰。舞姬可依靠不同的武具和子獸來作戰；然而，她們只是籠中之鳥，沒法獲得愛情，也難以得到友情。

魔法類
代表作品《魔法少女小圓》

主人公鹿目圓出生於良好家庭，有一天，神秘轉學生曉美焰的出現，讓她的命運有了巨大的改變。

生活類
代表作品《南家三姐妹》

描寫了南家的三姐妹：春香、夏奈和千秋，以及周圍人們的故事，故事雖平凡但卻輕鬆、有趣。

驚悚類
代表作品《寒蟬鳴泣之時》

前原圭一搬到了雛見澤村，寧靜的村莊讓圭一體會到了鄉間的美好。但他總覺得這個看似平和的村莊隱藏著什麼不可告人的秘密。

1.1.2 經典的萌系漫畫作品

在現今眾多的漫畫作品中，有很多角色和故事都很精彩的萌系作品受到各年齡層次讀者的喜愛，以下將介紹幾部經典的萌系漫畫作品。

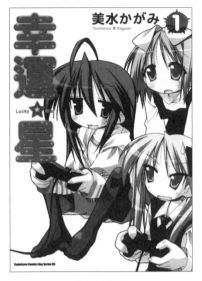

《幸運星》

故事所描述的是動漫遊戲愛好者泉此方與學生姐妹柊鏡、柊司，及高良美幸的高中生活。

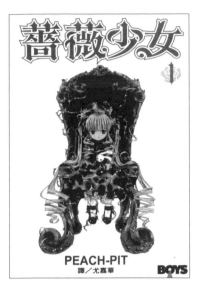

《薔薇少女》

七個具有生命的美少女人偶為了見到父親，得到父親的愛不停地尋找姐妹與她們戰鬥，與不同的人類締結契約。

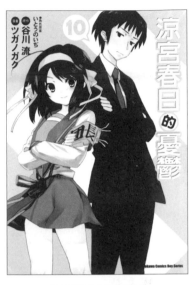

《涼宮春日的憂鬱》

故事講述了號稱「對人類沒有興趣」的女主角涼宮春日所成立的超自然社團──SOS團的各種瑣事。

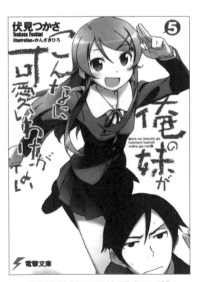

《我的妹妹不可能那麼可愛》

講述了哥哥高阪京介和妹妹高阪桐乃近幾年來處於冷戰狀態，後來桐乃迷上了萌系動畫及美少女遊戲中的妹系角色，卻都不敢告訴別人，便向哥哥咨詢，兩人的關係因而改善。

《科學超電磁炮》

通過主人公御阪美琴的視角，描繪了學園都市中既平常又不平凡的日常生活。

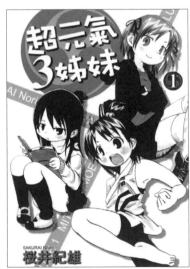

《超元氣三姐妹》

講述了長相、個性完全不同的三胞胎姐妹：三葉、雙葉和一葉在學校發生的日常故事。

1.2 萌系少女的基本類型

在漫畫作品中，可以通過外貌、表情、身體動作和服飾道具等特徵來表現萌系少女的屬性，下面就來介紹幾類常見的類型。

1.2.1 傲嬌娘

個性倔強，態度高傲，喜歡逞強，故意說話帶刺，但有時又會害羞到不知所措，變得黏人、愛撒嬌。個性反差是傲嬌娘的最大萌點。

服裝

傲嬌娘的服裝一般都簡單利落，配合人物講話做事都直來直往的特徵。

髮型

雙馬尾是傲嬌娘最具代表性的髮型。

表情

傲嬌娘氣勢強悍，態度高傲，臉上常帶著皺眉生氣的表情。

站姿

胸部挺起、單手叉腰、雙腳叉開，站姿看起來非常精神，可以展現傲嬌娘氣勢十足的特徵。

動作

雙臂抱胸給人強勢、嚴肅的印象，直接傳遞出傲嬌娘凶悍、不易接近的一面。

個性

傲嬌娘的特點就是平時氣勢洶洶與害羞窘迫時的反差，尤其是害羞時用生氣來掩蓋的樣子，格外惹人憐愛。

1.2.2 天然呆

看起來傻乎乎的、有點反應遲鈍的純情可愛蘿莉。天然呆的舉止、語言經常偏離一般常識，但本人卻毫無自覺，給周圍的人添加小麻煩，卻又個性單純、心地善良，讓人無法討厭，常引起讀者的憐愛之心。

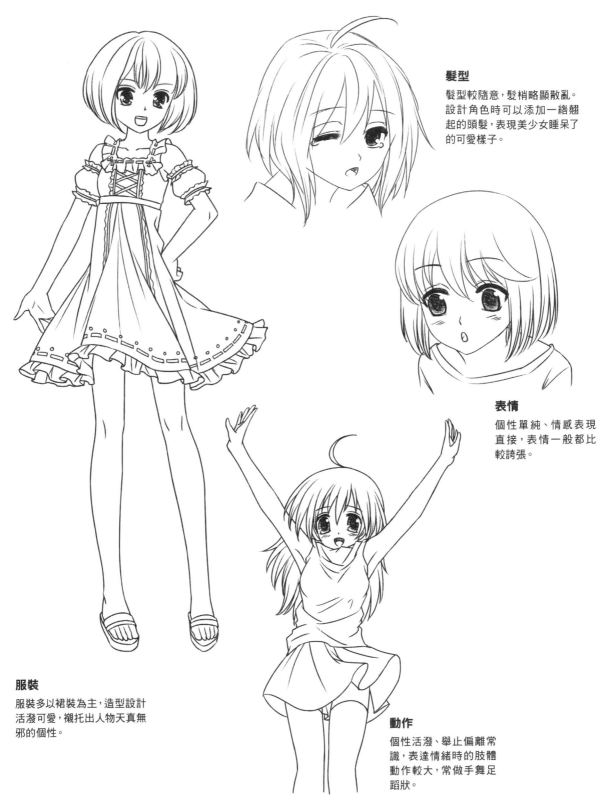

髮型

髮型較隨意，髮梢略顯散亂。設計角色時可以添加一絡翹起的頭髮，表現美少女睡呆了的可愛樣子。

表情

個性單純、情感表現直接，表情一般都比較誇張。

服裝

服裝多以裙裝為主，造型設計活潑可愛，襯托出人物天真無邪的個性。

動作

個性活潑、舉止偏離常識，表達情緒時的肢體動作較大，常做手舞足蹈狀。

1.2.3 冒失娘

個性活潑、活力四射、不知疲倦、個性開朗，但行事莽撞，不會瞻前顧後，經常出現各種小失誤、小錯誤的女性角色。給人無憂無慮、天真開朗的感覺，當她們認真或難過起來時，更加惹人憐愛。

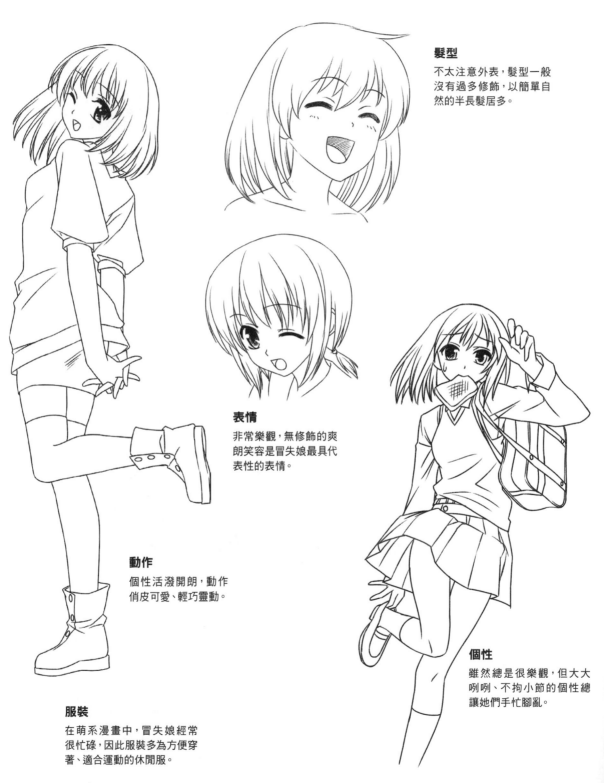

髮型
不太注意外表，髮型一般沒有過多修飾，以簡單自然的半長髮居多。

表情
非常樂觀，無修飾的爽朗笑容是冒失娘最具代表性的表情。

動作
個性活潑開朗，動作俏皮可愛、輕巧靈動。

個性
雖然總是很樂觀，但大大咧咧、不拘小節的個性總讓她們手忙腳亂。

服裝
在萌系漫畫中，冒失娘經常很忙碌，因此服裝多為方便穿著、適合運動的休閒服。

1.2.4 腹黑娘

表面上是乖巧可愛、天真無邪的好孩子，內心卻心機十足，經常惡作劇地戲弄人。實際上腹黑娘心地善良，多因為悲慘的過去而用表裡不一的個性來自我保護。

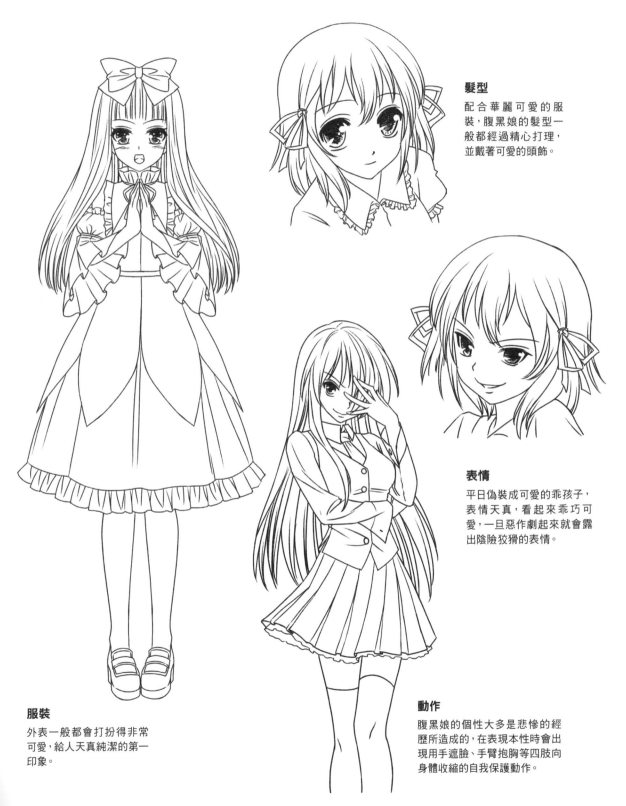

髮型

配合華麗可愛的服裝，腹黑娘的髮型一般都經過精心打理，並戴著可愛的頭飾。

表情

平日偽裝成可愛的乖孩子，表情天真，看起來乖巧可愛，一旦惡作劇起來就會露出陰險狡猾的表情。

服裝

外表一般都會打扮得非常可愛，給人天真純潔的第一印象。

動作

腹黑娘的個性大多是悲慘的經歷所造成的，在表現本性時會出現用手遮臉、手臂抱胸等四肢向身體收縮的自我保護動作。

1.2.5 三無娘

無口、無心、無表情的三無娘，又稱三無少女，是漫畫中沈默寡言、缺乏面部表情、難以被窺知的封閉女子。

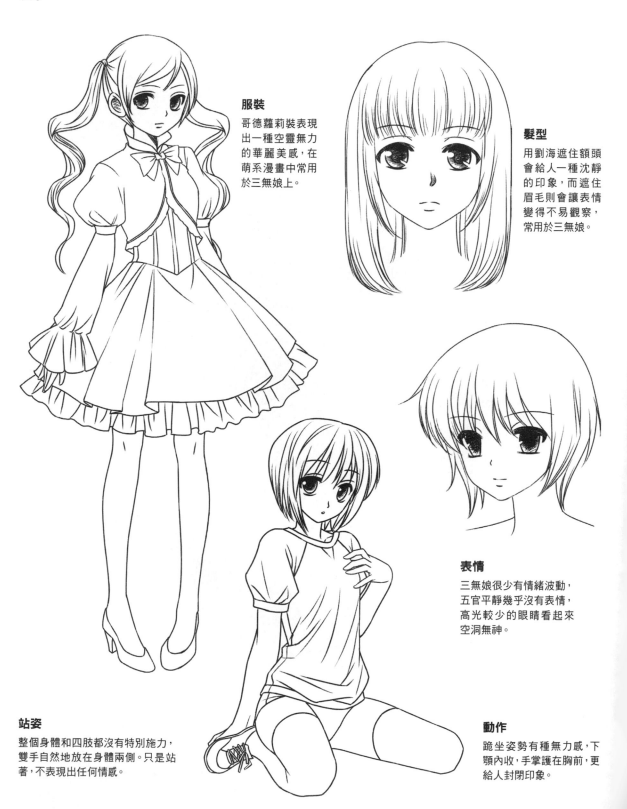

服裝

哥德蘿莉裝表現出一種空靈無力的華麗美感，在萌系漫畫中常用於三無娘上。

髮型

用劉海遮住額頭會給人一種沈靜的印象，而遮住眉毛則會讓表情變得不易觀察，常用於三無娘。

表情

三無娘很少有情緒波動，五官平靜幾乎沒有表情，高光較少的眼睛看起來空洞無神。

站姿

整個身體和四肢都沒有特別施力，雙手自然地放在身體兩側。只是站著，不表現出任何情感。

動作

跪坐姿勢有種無力感，下顎內收，手掌護在胸前，更給人封閉印象。

Part 2

頭部是描繪
萌系少女的重點

■ 本 章 要 點

● 頭部是構成人物的最重要部分，也是表現角色特徵的部分。

● 與一般漫畫中美少女的區別，萌系少女的表現主要在頭部的繪製上。

● 簡單可愛是萌系漫畫的特徵，在一般漫畫的基礎上進行簡化是繪製萌系漫畫的重點。

● 惹人憐愛是所有萌系少女的共同特點，除了相貌，多變的表情也是表現可愛特徵的重點。

■ 漫 畫 家 心 得

● 無論是在日常生活中還是在閱讀漫畫時，觀察人物都會從頭部開始，頭部是人物特徵最為集中的部分。因此，要表現萌系少女「萌」的特徵，就要從頭部下手，對五官、表情和髮型進行深入瞭解，是提升「萌度」的主要方法。

2.1 繪製萌系少女頭部的基礎知識

頭部是繪製漫畫人物的重點,對於萌系少女來說,與眾不同的頭部更是關鍵。

2.1.1 萌系少女的頭部比例

比起普通漫畫中的美少女角色,為了表現「可愛」這個特點,就要改變頭部的基本比例。下面就來介紹關於頭部比例的簡單知識,以及確定頭部比例的方法。

■ 在立方體中解構頭部

| 核 心 知 識 |

● 把人物的頭部放在立方體中繪製,即便不實際畫出立方體也要在腦海中有所意識。

● 萌系少女的頭部要放在正方體或形狀較扁的立方體中。

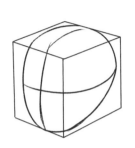 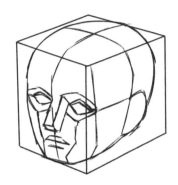

人的頭部是個不規則的卵形,將它放在立方體中可以方便我們確定正面、側面和半側面等角度。

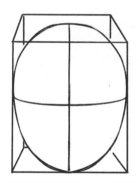 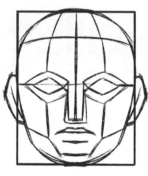 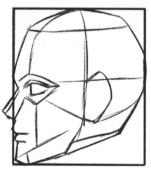

繪畫是在平面上表現立體事物。在漫畫中,用立方體來表現人物各個面的頭部更為便利。

用立方體來表現人物的頭部正面。

用平面來表現五官集中的頭部正面。

用平面來表現耳朵所在的頭部側面。

 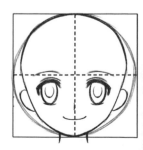

寫實人物的頭部一般呈橢圓形,所縱向的長度會比橫向的大。

為了表現萌系少女的可愛,頭部會比較圓,四邊形的長度和寬度大致相等。

■ 萌系少女的五官位置與比例

| 核 心 知 識 |

- 萌系少女的五官主要集中在頭部的下半部。
- 頭部的寬度約為5個眼睛的寬度。
- 鼻子位於頭部下方¼處。
- 嘴巴位於鼻子到下巴尖之間的½處。

萌系少女頭部的長寬基本相等。

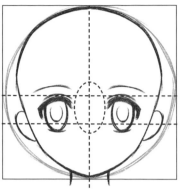

眼睛比寫實人物靠下,雙眼間距約為一隻眼睛的寬度。

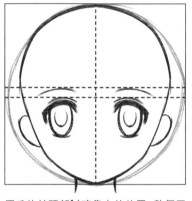

眉毛位於頭部½略靠上的位置,整個五官集中在頭部的下半部。

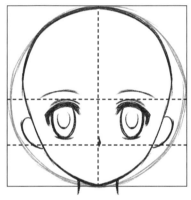

鼻子位於頭部下半部的½處,與兩眼的距離相等。

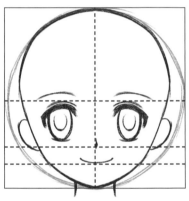

嘴巴位於鼻子到下巴尖之間的½處,以頭部縱軸為準左右兩側對稱。

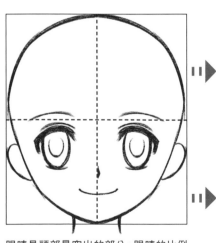

眼睛是頭部最突出的部分,眼睛的比例會影響到整體的印象。

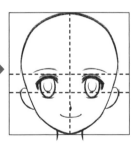

眼睛佔比較小的人物看起來相對成熟。

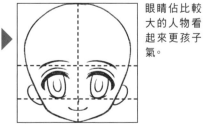

眼睛佔比較大的人物看起來更孩子氣。

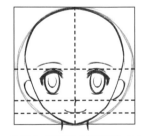

鼻子和嘴巴略向下移動,可使人物變得沉穩。

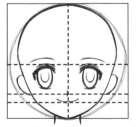

略向上移動鼻子和嘴巴,使人物看起來更加活潑可愛。

2.1.2 不同角度的頭部具有不同的特徵

人的頭部是有很多轉折和細節，隨著角度的變化，頭部會出現不同的特徵，繪製時要根據具體情況進行調整。下面就針對幾種常見角度來表現頭部的特徵。

■ 正側面的特徵

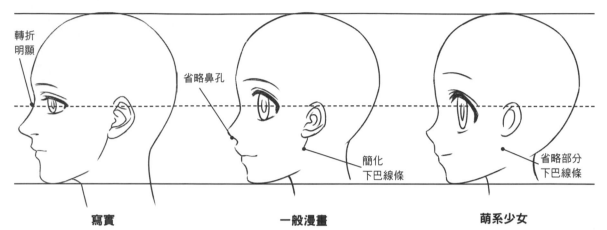

寫實

側面凹凸明顯，額頭和鼻梁的轉折分明，下顎清晰，耳朵結構複雜。

一般漫畫

曲線相對平滑，鼻梁線條較圓滑，眼睛的位置不變但形狀變大。

萌系少女

鼻子很小，鼻尖向上翹起，額頭和鼻梁間的過渡非常平緩，眼睛下移，嘴唇不明顯，耳朵簡化。

萌系少女的側面可以是兩個卵形的結合，一側為面部，一側為後腦部。

側面的眼睛約佔面部寬度的⅓。

耳根位於正方形的縱軸上，即側面頭部的正中央。

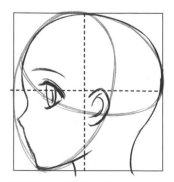

鼻子較小，鼻尖向上翹起。

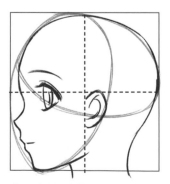

嘴巴和下巴的線條要平滑，凹凸轉折不明顯。

| 核 心 知 識 |
- 萌系少女的側面曲線平滑，凹凸不明顯。
- 眼睛呈「>」形。
- 鼻子和嘴巴要盡量畫小，不突出。

■ 半側面的特徵

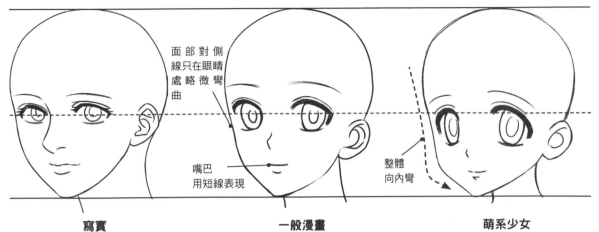

面部對側線只在眼睛處略微彎曲

嘴巴用短線表現

整體向內彎

寫實

面部結構清晰，鼻梁線條明顯，鼻子和嘴巴的寬度與眼睛接近。

一般漫畫

面部的側線條較平，下巴尖銳，鼻梁線條較短。

萌系少女

面部對側線整體向內彎，腮部突出，下巴尖銳，鼻子和嘴巴非常小。

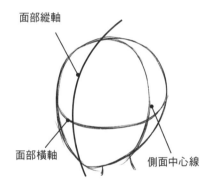

面部縱軸

面部橫軸

側面中心線

在半側面的角度下，面部橫軸和縱軸都是曲線。

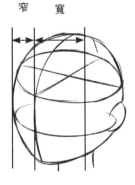

窄　寬

半側面時，人物對側的半邊面部相對比較窄。

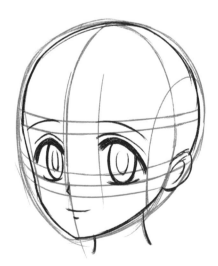

繪製半側面時，五官的位置也要符合比例。

核 心 知 識

- 面部對側線整體向內彎。
- 兩隻眼睛的寬不一樣，近處的較寬，遠處的較窄。
- 隨著角度的變化，眼睛的寬窄也會隨著變化。

難 點 解 析

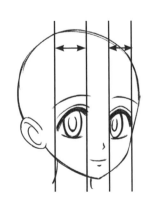

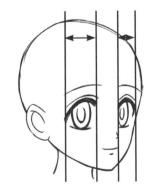

半側面的角度越大，對側面部的寬度就越窄。萌系少女的眼睛是面部的主要特徵，繪製時要非常注意眼睛的變化。

■ 仰視、俯視角度下的特徵

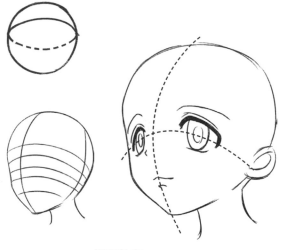

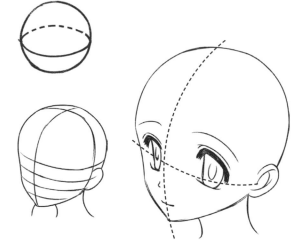

仰視角度

面部的橫軸向上彎曲，五官向上集中，下顎的比例會增加。

俯視角度

面部的橫軸向下彎，五官集中在下半部，額頭變大，可以看到頭頂。

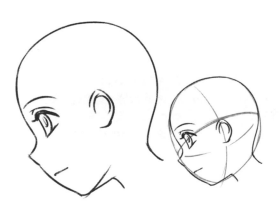

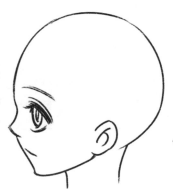

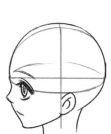

將頭部看做球體，仰視下可以看到球體的下方，俯視下則可以看到球體的上方。

| 核 心 知 識 |

- 在仰視和俯視角度下，五官要根據面部結構沿著曲線分布。
- 仰視角度下，五官向上集中，沿著向上彎曲的橫軸分布。
- 俯視角度下，五官向下集中，沿著向下彎曲的橫軸分布。

難點解析

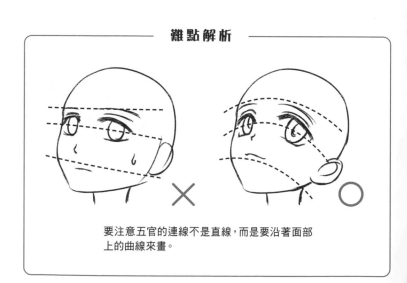

要注意五官的連線不是直線，而是要沿著面部上的曲線來畫。

2.1.3 塑造萌系少女常用的臉型

臉型是凸顯人物特徵的關鍵，對人物的整體造型有著很大的影響。萌系少女的臉型主要有圓臉、尖臉和鵝蛋臉三種。以下就分別介紹每種臉型的特徵。

■ 圓臉

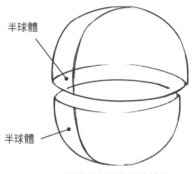

根據十字基準線的橫線，將頭部分為上下兩個半球體。

| 核 心 知 識 |

● 圓臉的臉型接近正圓，可將頭部分為兩個半球。
● 圓臉的萌系少女多用於年紀較小的可愛角色。

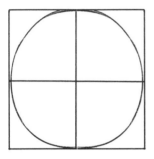

基本形狀

頭部看起來呈正圓或微扁圓，下巴的線條平緩圓滑，給人乖巧可愛的感覺。一般用於年紀較小的可愛型萌系少女。

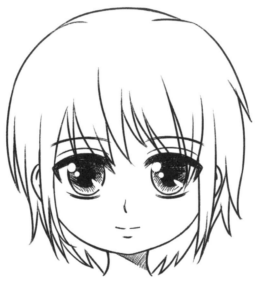

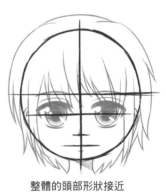

整體的頭部形狀接近一個正圓。

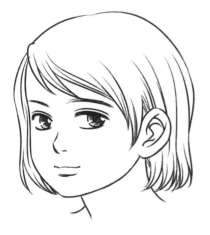

寫實

腮部突出，下巴線條平緩，給人較胖的印象。

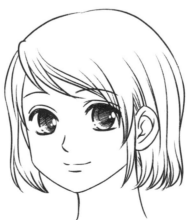

一般漫畫

一般漫畫中的圓臉女性多為次要角色。

萌系少女

乖巧可愛，個性天真，多為年紀較小的蘿莉角色。

■ 不同角度下圓臉萌系少女的特徵

| 核 心 知 識 |

● 頭部略扁。
● 臉型線條圓滑。
● 眼窩和下顎等轉折處不明顯。
● 俯視和仰視角度下，腮部突出。

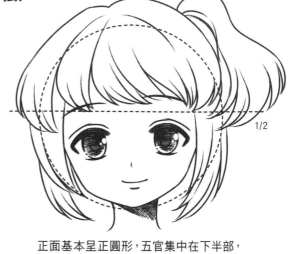

正面基本呈正圓形，五官集中在下半部，
下顎線條平緩，下巴渾圓。

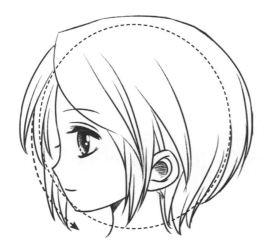

側面呈略扁的圓形，額頭到鼻子的線條
平滑，轉折不明顯；嘴巴可以省略，用一
條小短線來表現即可。

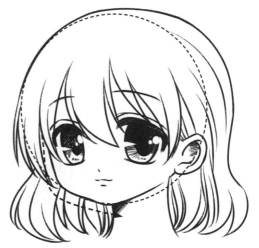

半側面下的圓臉整體略扁，腮部線條圓
潤突出，下巴線條平緩，與耳朵的連接
部分沒有轉折。

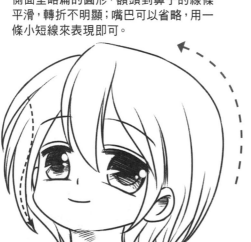

仰視角度下的圓臉，腮部線條在眼睛附
近明顯向內凹陷，腮部突出，下顎與脖
子的連接部分略微斷開。

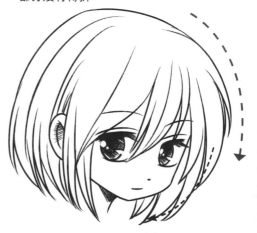

俯視角度時，圓臉的對側面部線條比較
平直，與腮部呈一定的角度，下巴的線
條更加平緩，五官整體向下位移。

■ 尖臉

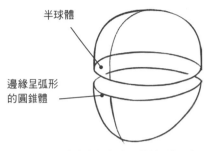

半球體

邊緣呈弧形
的圓錐體

根據十字基準線的橫線,將頭部分
為上下兩部分,上半部呈半球體,下
半部則類似圓錐體。

核 心 知 識 |

● 尖臉呈倒置的水滴形。
● 頭部上半部呈半球體,下半部則類似圓錐體。
● 多用於秀氣甜美的萌系少女。

基本形狀

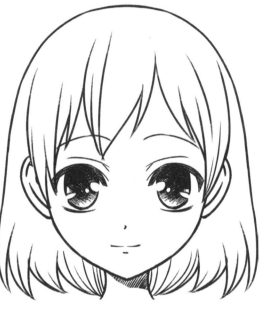

頭部看起來呈長圓形,下顎
線條的傾斜度較大,下巴的
形狀尖銳。尖臉給人精神、
清秀的感覺,常用於刻畫貌
美秀氣的美少女。

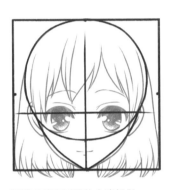

整體形狀和倒置的水滴相似。

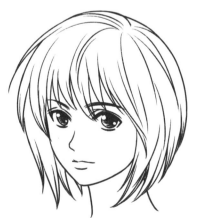

寫實

腮部線條較平緩,下顎線條收斂。

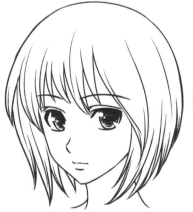

一般漫畫

尖臉女性在一般漫畫中較為常見,常
用來刻畫主要角色,下巴線條清晰,下
巴尖銳。

萌系少女

整個頭部略圓,腮部突出,臉部
較短,下顎呈鈍角,下巴尖銳。

■ 不同角度下尖臉萌系少女的特徵

| 核 心 知 識 |

- 正面的頭部縱向略長。
- 下顎線條的傾斜度較大。
- 眼窩到腮部的轉折不明顯。
- 仰視角度下,下巴的弧度變小。
- 俯視角度下,下巴變得更尖。

正面呈長圓形,五官集中在下半部。頭部的下半部分比上半部小。下顎線條向內收,下巴尖銳。

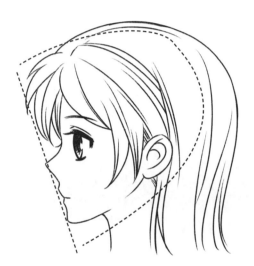

側面形狀接近大寫字母D。面部前側有點向上翹起,嘴巴不明顯,鼻尖、嘴唇和下巴大致在一條線上。

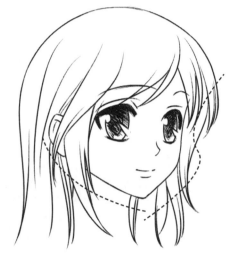

在半側面角度下,近側的下顎線條傾斜度較大,對側的線條眼窩處凹陷,腮部突出,傳遞出臉頰的柔軟感。

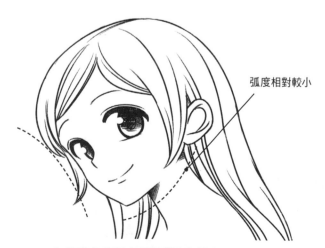

弧度相對較小

在仰視角度下,下巴的弧度變大,對側線條向內收的部分變大。近側的下顎線條較平直,下巴略向前探出。

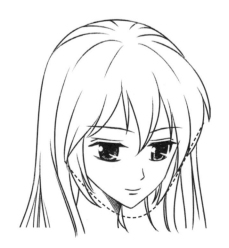

俯視角度時,對側面部線條較平直,眼窩到腮部的線條平滑,下顎線條的傾斜度更大,下巴看起來更尖銳。

■ 鵝蛋臉

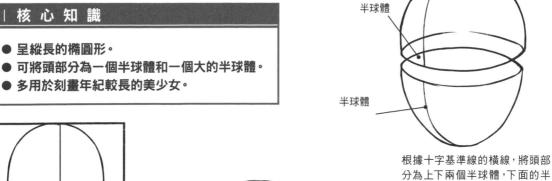

│核心知識│

● 呈縱長的橢圓形。

● 可將頭部分為一個半球體和一個大的半球體。

● 多用於刻畫年紀較長的美少女。

半球體

半球體

根據十字基準線的橫線,將頭部分為上下兩個半球體,下面的半球體比上面的略大。

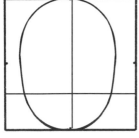

基本形狀

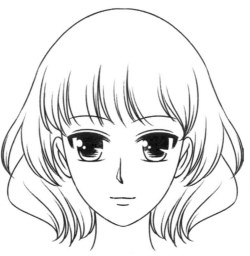

頭部看起來呈縱長較長的橢圓形,下顎的線條向內收的弧度平緩,下巴較渾圓。鵝蛋臉使人物看起來比較成熟,常用於年長型的美少女。

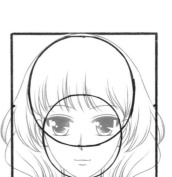

可將鵝蛋臉看作是一大一小套起來的圓形組合。

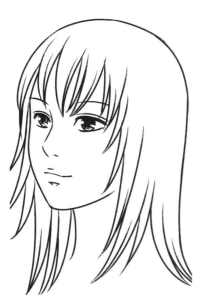

寫實

面部的凹凸不明顯,特徵較少。

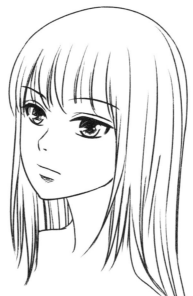

一般漫畫

對側面部的線條凹凸變化較少,是常用的臉型。

萌系少女

成熟穩重、氣質優雅,多為年紀略大的御姐或千金角色。

■ 不同角度下鵝蛋臉萌系少女的特徵

核心知識

● 正面頭部呈橢圓形。
● 下顎線條的傾斜度大且平滑。
● 眼窩到腮部的轉折平緩。
● 仰視角度下，五官明顯上移。
● 俯視角度下，臉型趨向尖臉。

正面呈一個縱長的橢圓，額頭較窄，
五官分布比較均勻，下巴渾圓。

側面縱向較長，面部線條的凹凸較明顯，鼻子
較高，嘴巴的形狀明顯，下巴到耳朵的連接清
晰，傾斜角度較大。

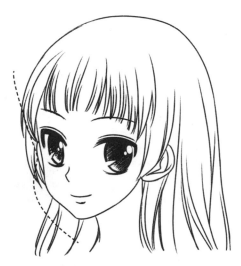

半側面角度下，鵝蛋臉呈豌豆形，腮部向下
略微突出，下巴到耳朵的線條是條傾斜度較
大的弧線。

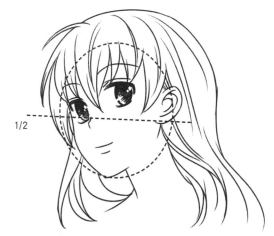

仰視角度下的鵝蛋臉，五官向上移，眉眼
和鼻子集中在面部的上半部，嘴巴位於下
半部。

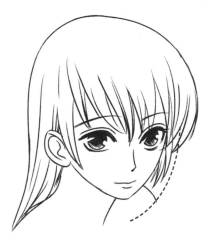

俯視角度下，對側的面部線條略微向外突
出，腮部呈平滑的曲線，下巴渾圓，五官整
體向下移。

萌系少女的五官繪製法

五官是面部的重要元素，具有特點的漂亮五官
能讓萌系美少女更具魅力。

2.2.1 眉毛和眼睛是最突出的部位

眉毛和眼睛是人臉最具特徵的部分，也是表達情感的關鍵，最能表現出美少女特點。

■ 眉毛

核 心 知 識
● 將眉毛簡化成平滑的曲線。
● 繪製側面時，眉毛沒有明顯的轉折。
● 眉梢的角度變化對角色的氣質影響很大。

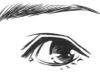

寫實

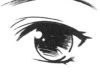

一般漫畫

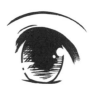

萌系少女

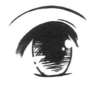

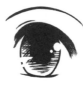

將眉毛簡化成弧度平滑的曲線。

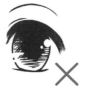

眉毛的弧度要大於
上眼瞼的弧度。

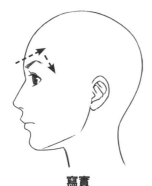

寫實

眉毛沿著面部結構向兩個方
向轉折。

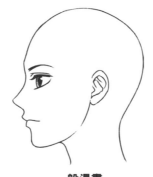

一般漫畫

眉毛有轉折，但轉折的弧度較小。

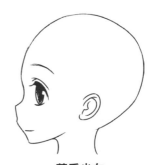

萌系少女

眉毛沒有轉折且眉梢向下傾斜。

標準角度

最常見的標準眉毛，眉頭和眉梢大
致在一條水平線上。

眉梢下垂

看起來更加溫柔、軟弱。

眉梢上挑

可以增加人物的氣勢和精神，
看起來更強悍。

■ 眼睛的基本結構

● 在正面角度下，眼睛是左右對稱的。
● 眼睛的佔比較大。
● 眼睛的縱向較長，眼角有一定距離。

眼睛在面部的左右呈對稱狀

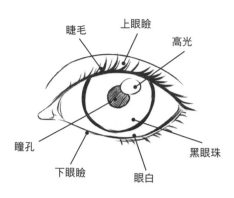

基本結構

睫毛　上眼瞼　高光　瞳孔　下眼瞼　眼白　黑眼珠

眼球的正面

寫實

眼球的側面

寫實

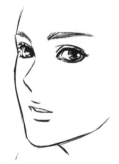

寫實的眼睛，兩側眼角閉合，整體呈梭子形。

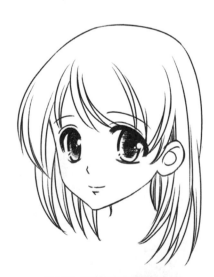

萌系少女的眼睛佔整個面部的面積較大，形狀為上邊較寬的四邊形。眼睛的縱向較長，兩側眼角明顯分開，內眼角的距離較大。

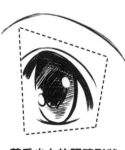

萌系少女的眼睛形狀

一般漫畫的眼睛縱向長，眼角分開，距離比較接近。

× 大眼睛是萌系少女最大的特徵，眼睛太小會使人物看起來平庸、不顯眼。

■ 眼睛的形狀

| 核 心 知 識

- 標準型的眼睛：兩側眼角位於同一水平線上，適合萌系漫畫中的大多數角色。
- 下垂的眼角適用於弱氣型的萌系少女，上挑的眼角適用於強勢的萌系少女。
- 萌系漫畫中常見的眼珠形狀有橢圓形、豌豆形和方形。

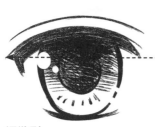 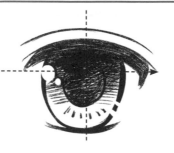 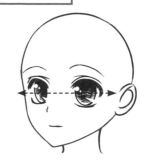

標準型
兩側眼角在一條水平線上。單隻眼睛的左右兩側大致對稱，是最常見的眼睛形狀。

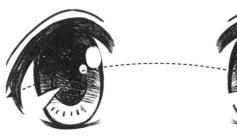 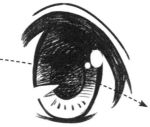 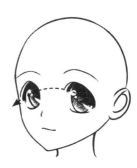

眼角下垂
外側眼角向下傾斜，讓人物看起來更加溫柔軟弱，適用於個性弱氣的萌系少女。

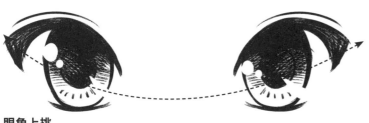 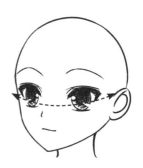

眼角上挑
外側眼角向上挑起使人物看起來更有精神、更具氣勢，常用於個性強悍或叛逆的美少女。

 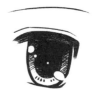

橢圓形的眼珠 **豌豆形的眼珠** **方形的眼珠**

■ 雙眼皮與睫毛

| 核 心 知 識 |

● 雙眼皮是突出萌系少女精緻眼眶的重點，不同的雙眼皮線條表現出的效果也不一樣。
● 眼睫毛可用來裝飾眼睛，要繪製的整潔、清爽，單根睫毛不要過長。

各種類型的雙眼皮

雙眼皮與上眼瞼平行　　　　只畫出內眼角上方的雙眼皮　　　外眼角與上眼瞼重合的雙眼皮

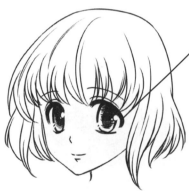 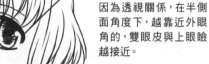

因為透視關係，在半側面角度下，越靠近外眼角的，雙眼皮與上眼瞼越接近。

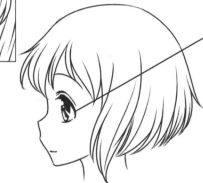

側面角度下雙眼皮與上眼瞼基本平行，內眼角處的結構明顯。

半側面時的表現　　　　　　　　　　　　側面時的表現

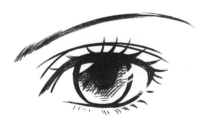

寫實的眼睫毛較薄，單根睫毛較細較長，下睫毛與眼瞼有一定的距離。

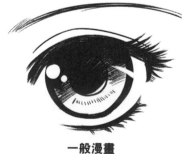

一般漫畫的眼睫毛比較厚，單根睫毛細密的集中在外眼角處。

寫實　　　　　　　　　　　　　　　　　一般漫畫

常見的萌系少女眼睫毛

整體睫毛非常厚，少量的單根睫毛均勻地分布在外眼角處。

主要的眼瞼處的睫毛較厚，只在外眼角有一根向外的單根睫毛。

整體睫毛比較厚，沒有單根睫毛，給人乾淨清爽的印象。

■ 眼珠的細化

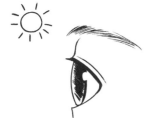

因為上眼瞼的投影關係，眼珠的上半部顏色較深，下半部較淺。

為了表現出眼睛的立體感，要在眼珠上畫出上眼瞼的投影。

高光讓眼珠看起來晶瑩剔透。高光的位置與來光方向一致。

黑眼珠的繪製過程

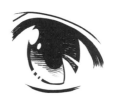

01 確定眼珠的光影分界線。

02 畫出高光。

03 用有漸變效果的排線填充眼珠。

04 加重瞳孔顏色，添加細節。

不同類型的眼珠

眼珠的黑白分明。以瞳孔和高光為界線，上半部的顏色較深，下半部較淡。

眼珠的高光位於瞳孔處，從瞳孔向眼珠邊緣逐漸變淡。

整個眼珠的邊緣由短線細密地排列而成。瞳孔周圍用短線圍繞，營造出朦朧可愛的效果。

| 核 心 知 識 |

● 利用黑眼珠的漸變效果來表現上眼瞼的立體感。
● 高光的位置與來光方向一致。
● 繪製眼珠時要先確定各部分的結構。
● 運用各種方法營造出各種效果的黑眼珠。

■ 眼睛在不同角度下的形狀變化

核 心 知 識

● 側面下,眼睛的寬度約是正面的一半左右。
● 半側面下,眼睛會因為透視而變得不一樣大。
● 在仰視和俯視下,眼睛不僅會有透視,還會出現變形。

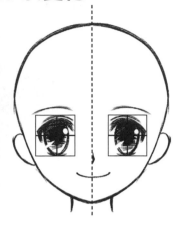
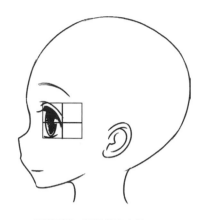

正面時,兩隻眼睛以通過鼻子的直線為中線,左右對稱。

正側面時,眼睛的寬度是正面時的一半。

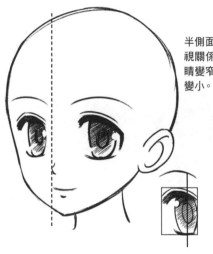

半側面時,因為透視關係,對側的眼睛變窄,縱向略微變小。

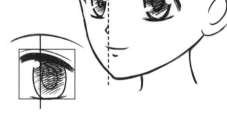

隨著角度變大,透視會變大,對側的眼睛寬度會逐漸變窄。

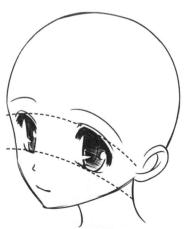

俯視角度下,有較大的透視,兩隻眼睛的形狀有較大的差異,對側眼睛變窄並略微向內凹。

俯視下的眼睛

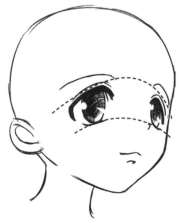

仰視角度下,外眼角向下傾斜,對側眼睛變窄變短,整體呈倒三角形。

仰視下的眼睛

2.2.2 小巧的鼻子是面部的點綴

鼻子在面部造型上有很大的輔助作用。精緻的鼻子能增加人物的立體感，特別是側面時，會加分不少。

寫實

鼻子較大，與眼睛的寬度接近。

一般漫畫

鼻子略小，鼻頭略尖，
鼻孔較小。

萌系少女

鼻子非常小，省略鼻梁線條，用簡單
的短線表現出鼻頭即可。

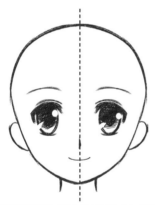

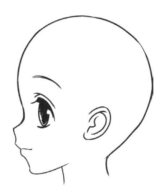

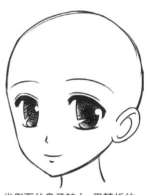

正面角度下，鼻子位於正中央，用簡
單的短線表現即可。

側面可以看到完整的鼻子形狀，
鼻梁下陷，鼻頭向上翹起。

半側面的鼻子較小，用轉折的
短線表現。

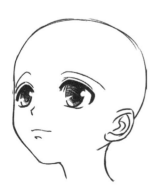

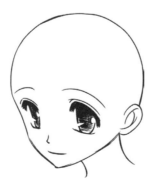

仰視角度下，鼻子的位置向上移，
鼻頭向上翹起的角度更大。

俯視角度下，鼻子略向下移，
鼻頭的角度變小。

| 核 心 知 識 |
- 鼻子被簡化。
- 用簡單的短線表現出鼻頭
 形狀即可。
- 隨著角度變化，鼻子的位
 置和形狀會跟著改變。

33

2.2.3 用各類型的嘴巴展現人物風格

嘴巴在萌系漫畫中被簡化，只用單一的線條來表現。繪製時形狀要準確，不能簡單地將嘴巴看作一個平面，要表現出立體感。

■ 基本的嘴巴形狀

| 核 心 知 識 |
● 嘴巴被簡化成一條平滑的曲線。
● 微笑時張開的嘴巴呈倒三角形。
● 繪製張開的嘴巴時要畫出牙齒的結構。

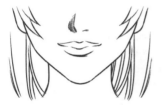

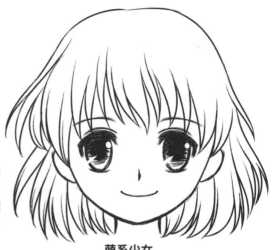

寫實
畫出上下嘴唇的形狀，厚度大致相同。

一般漫畫
省略上嘴唇的邊緣，下嘴唇簡化成一條短線。

萌系少女
嘴巴被簡化成一條弧度平滑的曲線，上下嘴唇的邊線也被省略了。

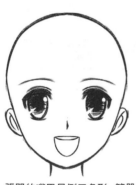

張開的嘴巴呈倒三角形。簡單畫出牙齒的形狀。

半側面時，張開的嘴巴對側的邊線比較平直。

正側面的嘴巴呈半圓形，並畫出對側嘴巴的輪廓。

正側面時，將整個嘴巴畫在面部的一側是萌系漫畫中常用的手法。

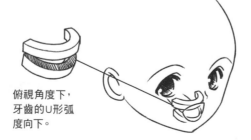
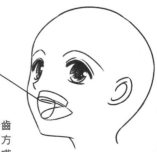

嘴巴張開時可以看到牙齒，上下的牙齒都呈U形。

俯視角度下，牙齒的U形弧度向下。

仰視角度下，牙齒的弧度向上，下方的牙齒會被下嘴唇遮住。

| 核 心 知 識 |

● 用單線來表示嘴巴。繪製時要配合發音,畫出各種形狀。
● 利用誇張的變形來表現特殊表情,可使萌系少女更加可愛。

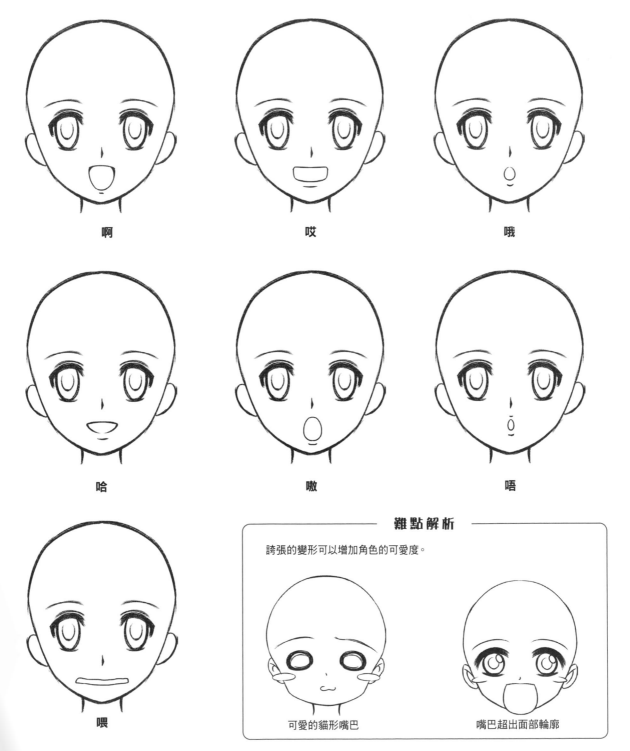

啊

哎

哦

哈

噢

唔

喂

難點解析

誇張的變形可以增加角色的可愛度。

可愛的貓形嘴巴

嘴巴超出面部輪廓

2.2.4 漂亮的耳朵能為面部加分

在漫畫中，耳朵並不是面部的表現重點，但漂亮的耳朵卻可以增加人物的魅力。繪製時要找準耳朵的位置，並準確地畫出耳朵內部的結構。

■ 耳朵的基本結構

| 核 心 知 識 |

● 耳朵結構經過簡化。
● 耳朵比較小，位置偏下。
● 可以利用平面描繪不同角度的耳朵。

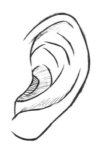
寫實

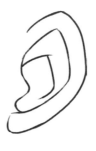
一般漫畫

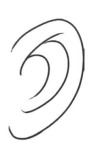
萌系少女

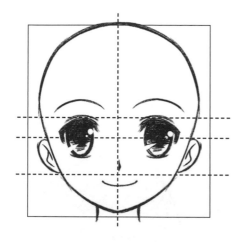

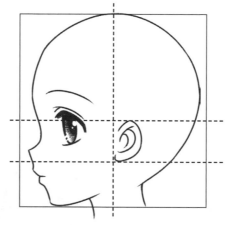

萌系少女的耳朵位置比較低，高度與眼睛的縱長大致相同。側面角度時，耳根位於頭部的中線。

半側面

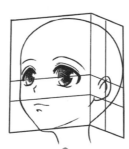
半側面仰視

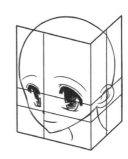
半側面俯視

背面

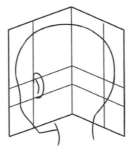
背面仰視

背面俯視

■ 繪製萌系獸耳

| 核 心 知 識 |

● 獸耳一般長在頭部上方。
● 要用頭髮遮擋住人耳的部分。
● 不同的獸耳要表現出不同的質感。

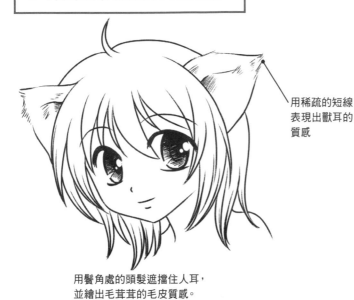

用稀疏的短線表現出獸耳的質感

用鬢角處的頭髮遮擋住人耳，並繪出毛茸茸的毛皮質感。

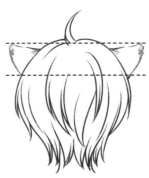

獸耳的位置比人耳更高，且比人耳更大。

耳朵要左右對稱並位於同一水平。

各種類型的萌耳

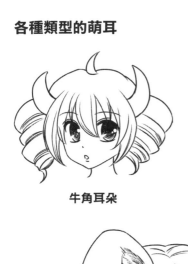

牛角耳朵

精靈的尖耳朵

天使的翅膀耳朵

兔耳朵

狐狸耳朵

2.3 運用五官變化來展現萌系少女多變的表情

情緒的表達是通過面部五官的變化來表現的，各式各樣的可愛表情是萌系少女的魅力之一。

2.3.1 開心時的五官變化

開心時面部肌肉會放鬆，眉毛和眼睛的距離變大，眼睛眯起，嘴巴向上提拉。根據開心程度，嘴巴的張開幅度也會有所不同。

| 核 心 知 識 |

● 眉毛彎曲、眼睛眯起、嘴角上揚是繪製開心表情的最要點。

● 根據開心程度，五官的變化也不同。

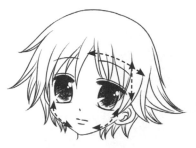

開心時，眉毛下彎，眉眼之間的距離拉大，眼睛略微眯起；嘴巴張開，兩側嘴角向上提起。

溫柔地笑時，眉毛舒展抬高，眼睛輕輕閉起，嘴角微微上揚，整個面部非常柔和。

微笑時，眉毛呈現放鬆狀態，嘴角微微上揚，嘴巴自然張開，讓人感覺是很愉悅的。

開心大笑時，眉毛舒展，眼睛閉起，嘴角上揚、嘴巴張開。可以添加虎牙來增加可愛度。

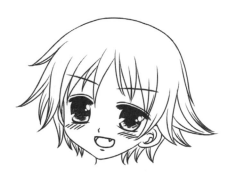

表現調皮的笑容時，眉梢向上挑起，兩隻眼睛的眯起程度不同。加上虎牙看起來更俏皮。

2.3.2 悲傷時的五官變化

梨花帶雨惹人憐愛，悲傷時的面部肌肉向下用力，眉毛和眼角都會下垂，嘴部也會向下拉。
眼淚也是刻畫悲傷表情的重點。

核 心 知 識 ｜

● 眉頭皺起、眉梢向下、嘴角向下撇是悲傷
表情的基本要點。
● 眼淚也是繪製悲傷表情的重點。

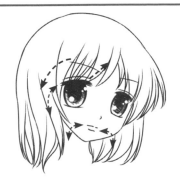 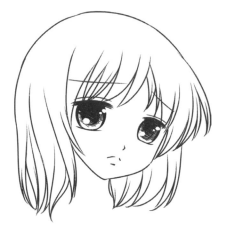

表現悲傷的時候，兩側眉梢往下垂，
外眼角也會向下拉。嘴角向下撇也是
悲傷表情的重要特徵。

獨自憂傷時，眉毛呈八字形，眼角掛有淚珠，
嘴巴微張，嘴角下垂。

受到委屈時，眉梢下垂，眉頭皺起，雙眼
微閉，嘴巴緊緊抿起，眼角掛有淚珠。

痛哭流涕時，眉頭皺緊，眼睛用力緊閉，淚痕
明顯，嘴巴大大張開，表現哭出聲的樣子。

難點解析

眼淚繪製法

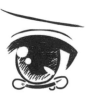 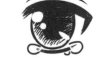 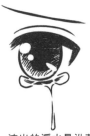

掛在眼角的淚水是水珠狀
的，畫成橢圓形，表現出
快要溢出來的感覺。

流出的淚水是沿著
臉頰落下的，要畫
出柔和的曲線。

2.3.3 生氣時的五官變化

嬌嗔可以表現出萌系少女強勢的一面。生氣、憤怒時，情緒比較激動，五官的變化也比較明顯，繪製時要注意，五官的變形不要過大。

| 核 心 知 識 |

● 眉頭皺起、眉梢上挑、嘴角下拉，以及嘴巴張開是
　生氣表情的基本要點。
● 隨著生氣程度的不同，五官變形的程度也不一樣。

 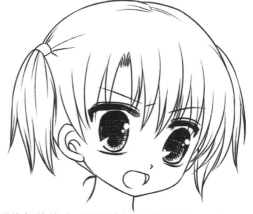

表現生氣情緒時，眉頭皺起，眉梢上挑，眼睛瞪大，嘴巴大大地張開。

憤怒的時候，眉毛和眼睛之間的距離會拉近，眼睛眯起，臉頰因為激動而漲紅。

表現無言的憤怒時，兩側眉頭不對稱地皺起，眼睛微眯，嘴巴緊抿，嘴角下拉。

賭氣是最小程度的憤怒表現，眉頭微微皺起，閉上眼睛，眉眼間的距離拉大，嘴巴向上抿。

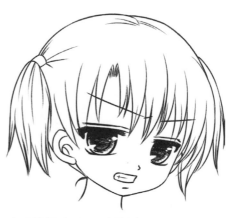

表現憤恨時，眉毛會緊皺，眼睛半眯，並用咬牙切齒的嘴部來表現人物的情緒。

2.3.4 害羞時的五官變化

在萌系漫畫中，嬌羞臉紅的美少女人見人愛。害羞是一種很複雜的表情，有各種表現手法，其中臉紅是最直觀的，繪製時要記得配合五官的變化。

| 核 心 知 識 |

● 害羞時，眉頭上提，眉梢下垂，眼睛彎曲，
　嘴巴或張開或嘟起。

● 緋紅的臉頰是害羞表情的最大特徵。

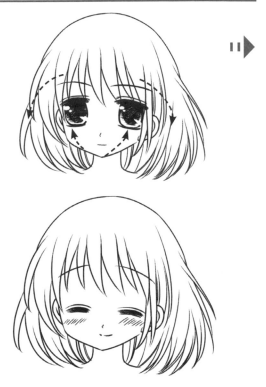

害羞時，眉梢向下撇，眉頭向上提起，眼睛向兩側彎曲，嘴巴微張，臉頰通紅。

用微笑掩蓋害羞情緒是最常見的表現手法，配合緋紅的臉頰，整個人看起來非常柔和。

因為稱讚而略顯尷尬時，眼睛半睜，視線撇開，嘴巴微微嘟起。

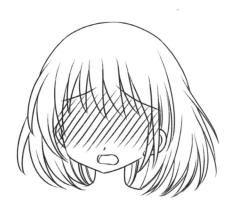

眉毛向兩側彎曲，眼睛半睜，眼珠高光較多，製造出含淚的效果，表現出害羞與感動的混合情感。

害羞到了完全不知所措的程度時，省略人物的眼睛，用斜線來表現滿臉通紅的狀態。

2.3.5 吃驚時的五官變化

人在遇到意料之外或不能理解的事情時，就會出現吃驚的表情。吃驚是一種瞬時情緒，面部肌肉會突然緊繃，繪製時不要過於誇大變形的程度。

| 核 心 知 識 |

● 五官整體向外擴張是吃驚表情的最大特徵。
● 眉毛上挑，眼睛瞪大，嘴巴張開。
● 可利用效果線來增強吃驚的程度。

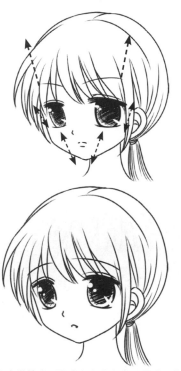

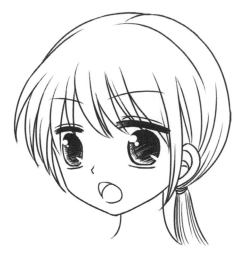

五官向外擴張、眉毛整體上挑、眼睛瞪大、嘴巴張開，是吃驚表情的基本特徵。

眉毛略微抬高，眼睛大小沒有明顯變化，嘴巴微微張開，表現出小小驚訝的樣子。

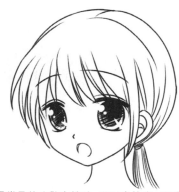

表現最常見的吃驚表情時，眉毛會抬高，眼睛略呈圓睜狀，嘴巴張開呈O形。

驚訝程度較大時，眼睛瞪大，眼珠與上眼瞼分離，高光的面積變大，嘴巴大大地張開，嘴角向上提起。

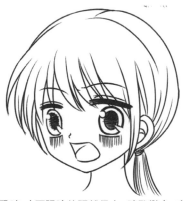

表現驚恐時，上下眼瞼的距離很大，瞳孔變小，嘴巴張得大大的，以豎排線來增強驚恐程度。

案例演示 哭泣的少女

在瞭解了如何繪製萌系少女頭部的各種知識後，讓我們運用這些知識來畫個生動的萌系少女頭像。

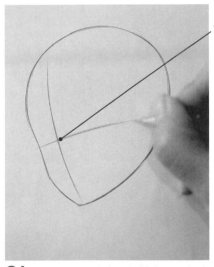

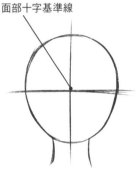

面部十字基準線

耳根為下巴線條的起點

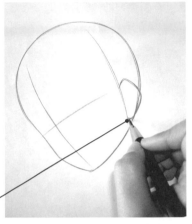

01 用鉛筆大致畫出頭部輪廓和面部十字基準線。

02 確定耳根位置，畫出耳朵的輪廓，並確定下巴的位置。

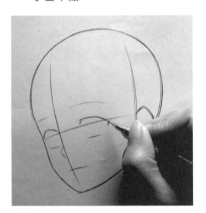

03 簡單勾出五官輪廓。

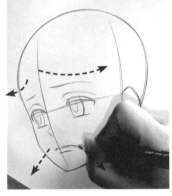

04 細化五官，強調人物的悲傷表情。

表現出頭髮的厚度

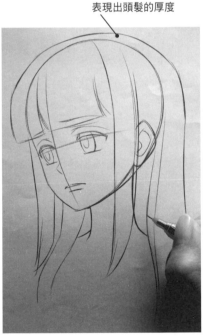

07 勾出長髮的大致輪廓，線條要柔軟流暢，表現出順滑的質感。

05 簡單畫出耳朵結構。

06 以耳根為基準，簡單畫出脖子的輪廓。

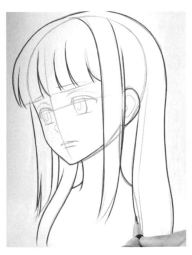

08 用清晰整齊的線條精確地畫出頭部的整體輪廓。

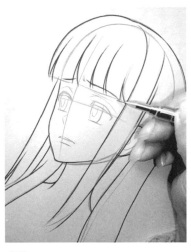

09 描畫眉毛。眉頭向上皺起,眉梢向下彎曲。

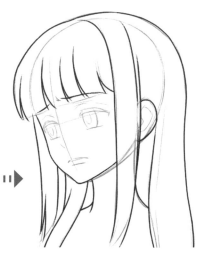

用短線在眉心添加幾道豎線,強調眉頭皺起的樣子。

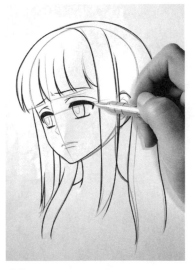

10 用較細的排線畫出睫毛。

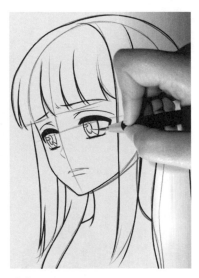

11 勾出眼珠的內部結構,畫出瞳孔和眼珠的高光。

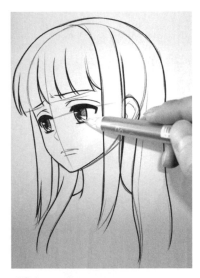

12 用細芯鉛筆排線,填充眼珠;要畫出層次和漸變效果。

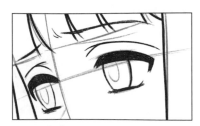

傷心時雙眼半睜,睫毛比一般情況下要厚一些,讓眼睛看起來更迷離。

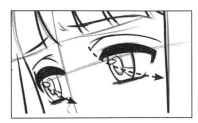

眼珠是球體,高光的形狀要符合眼珠的球面。

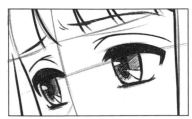

瞳孔的顏色最深。因為上眼瞼的投影,眼珠的顏色會從上向下逐漸變淺。

13 準確畫出鼻子和嘴巴。嘴角微微向下垂。

14 用圓滑的斷線在眼角畫出眼淚的形狀。

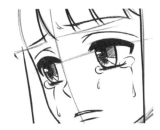

15 沿著臉部輪廓畫出流下的淚珠。

16 用橡皮將淚珠內的下眼瞼擦成斷線，以表現眼淚的半透明質感。

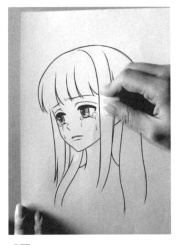

17 用橡皮輕輕擦掉多餘的線條，注意不要破壞主線條。

18 在鼻頭上方和眼睛下方添加陰影，以表現哭泣漲紅的鼻頭和臉頰。

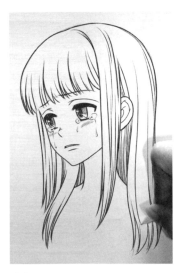

19 畫出耳朵的內部結構。並用細線給頭髮添加細節，表現出髮絲的質感。

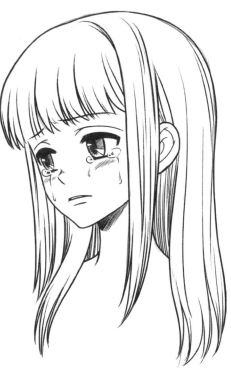

20 在下顎下方添加簡單的陰影，完成繪製。

2.4 髮型可以提升萌系少女的魅力

頭髮是繪製漫畫人物的重點，是體現外貌、個性特徵的重要元素。對於萌系少女來說，種類繁多的華麗髮型絕對是展現魅力的重要元素。

2.4.1 基本的髮型繪製法

繪製頭髮時，不能將頭髮分出來單獨看待，要將頭髮與整個頭部結合起來。

■ 頭髮是立體的

| 核 心 知 識 |

● 髮際線內是髮根生長的範圍。
● 頭髮不僅有平面厚度還有整體立體感。
● 頭髮是由立體的髮束構成的。

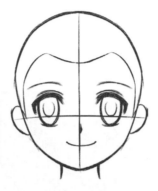

在頭上繪製出髮際線

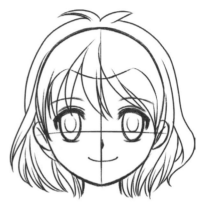

髮根不會出現在髮際線範圍外

＋

頭髮具有厚度

可將頭髮看做在光頭上戴上假髮

頭髮是由一絡絡粗細不同的髮束構成的，每一絡髮束都具有立體感。

■ 髮旋是頭髮的起點

| 核 心 知 識 |

- ● 髮旋是頭髮的起點。
- ● 用具有粗細變化的髮束來表現柔順蓬鬆的質感。

可將頭髮看做是長在地上的小草。

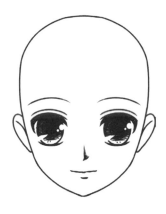

完整的頭部是繪製頭髮的起點。

髮旋位於頭頂的正中央。

畫出髮際線，確定髮根的分佈範圍。

髮束的起點是頭頂上的髮旋處。

髮束的起點從髮旋開始。

難點解析

髮束的繪製

畫出兩條在末端接合的線曲，形成一縷髮束。

用間距、長短不一的細線描繪出髮絲的質感。

重復小小的髮束構成整片頭髮。

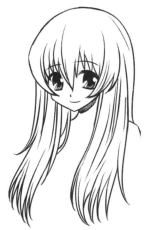

畫出多組在末端接合的曲線，每組都形成一縷髮束。

2.4.2 髮型的基本分類

髮型多樣是萌系少女的特徵之一。髮型主要根據髮束的走向、整齊度和額頭的露出度進行分類。

■ 頭髮的基本形狀

| 核 心 知 識 |

● 髮梢向外翹起的頭髮適合用在個性開朗的角色，向內收起的則適合個性內向的角色。
● 按照頭髮的整齊程度和額頭的露出度，可將髮型大致可分為六類。

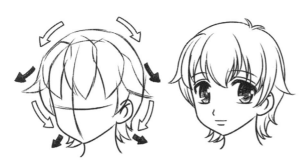

劉海和髮尾向外捲翹，有凌亂的感覺，顯得
比較蓬鬆，適合個性率直、外向的角色。

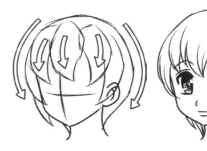

在髮尾處開始向內微捲，給人可愛嫻靜的感覺，
用於塑造內向、穩重的萌系少女。

各種髮型

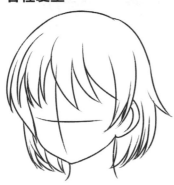

標準型

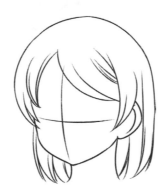

整齊型

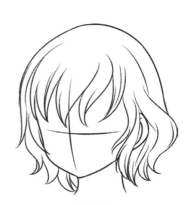

雜亂型

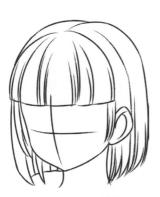

完全遮住額頭型

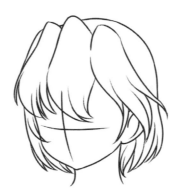

露出部分額頭型

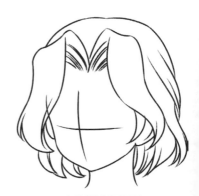

完全露出額頭型

■ 髮型三要素

| 核 心 知 識 |
- 可以運用髮梢的形狀和線條排列來表現頭髮的質感。
- 不同的厚度，表現出的髮量也不同。
- 利用疏密不一的排線來表現髮色。

髮質

用長短和間距不一的平滑曲線所構成的整齊直髮。

由粗細不等的髮束所構成的帶有弧度的直髮。

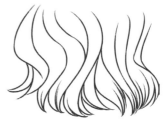

整體由互不平行的S形髮束所構成的厚實捲髮。

髮量

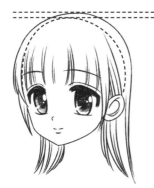

髮量少，可以明顯看到頭部輪廓，頭髮伏貼頭部，耳朵結構全部露出來。

適中的髮量，腦後的頭髮厚度要大於頭頂的。

頭髮髮量多，頭部輪廓相對飽滿。各種捲髮髮型大多為髮量較多的類型。

髮色

畫出頭髮的輪廓和髮束結構來表現淺色或白色的頭髮。

沿著頭髮生長的方向，加上短排線製作出光澤，用以表現閃亮的金髮和銀髮。

用大面積的平塗和密集的排線來表現深色或黑色髮色。

2.4.3 前髮是展示萌系少女魅力的重點

在漫畫中，正面是最經常出現的角度，因此，除了面部外，前髮就成了展示人物個性的要素了。在萌系漫畫中，前髮對於人物塑造有著非常大的影響。

■ 左右對稱型

| 核 心 知 識 |

● 遮住前額的劉海：給人封閉神秘的印象，適合內向的角色。
● 完全露出額頭的髮型：給人開放爽朗的感覺，適合開朗的角色。
● 遮擋住部分額頭的髮型：給人複雜的印象，適合具有反差個性的角色。

用劉海遮住額頭，給人文靜的感覺。劉海長度超過眉毛，會使表情變得不容易被察覺，適合個性內向、具有神秘感的角色。

額頭有較長的劉海

梳起劉海，露出整個額頭，給人開放、活潑的印象，適合活潑開朗，甚至有些大大咧咧的爽朗型萌系少女。

劉海向後梳起，露出整個額頭

劉海從正中央分開

頭髮遮住部分額頭，不像額頭全都露出那樣具有強烈的印象，但也給人明快、活潑的感覺。

M形的劉海

額頭前三分劉海，構成一個M字形。額頭似露非露，給人難以理解和判讀的印象，適合用於具有反差個性的傲嬌型萌系少女。

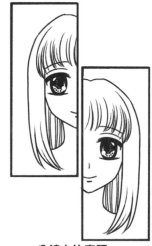

分鏡中的表現

在漫畫分鏡中，只要是對稱的髮型採用左右任意一側都可以。

■ 左右不對稱型

| 核 心 知 識 |

- 遮住一側眼睛的不對稱髮型是神秘性角色的代表髮型。
- 誇張、張揚的劉海造型適合個性強、表現欲強烈的角色。
- 成熟開朗的角色適合將前髮梳向一側。
- 長短左右不一的前髮適合個性叛逆的萌系少女。

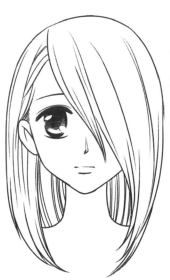

劉海從髮旋處直接向下，擋住大部分額頭、一隻眼睛和一半的臉部，很難看清楚人物的表情變化，適合用在極具神秘感的角色。

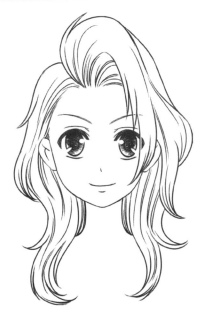

劉海高高梳起。雖然造型誇張，但並沒有完全露出額頭，適合自我意識很強，信心十足，想要引人注目的角色。

側分的劉海遮住眼睛

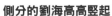

側分的劉海高高豎起

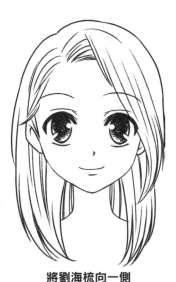

將劉海梳向一側

露出部分額頭，給人開放、明朗、個性強烈的感覺。適合個性成熟的角色。

長度左右不一的劉海

短髮給人活潑的印象，額頭露出較少，暗示角色內心隱藏著部分情感。左右長度不一的劉海富有個性，可用於叛逆少女。

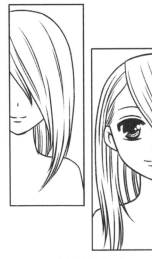

分鏡中的表現

有著左右不對稱髮型的角色，在分鏡中要根據不同的情境選擇頭部半面。

■ 前髮對人物塑造的影響

● 性格外向的角色頭髮遮擋臉部的面積較小，內向型的角色額頭和耳朵常會被頭髮遮住。
● 利用各種髮型，設計出具有複雜個性的人物。

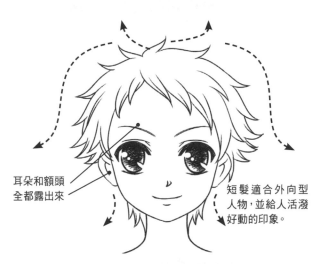

耳朵和額頭
全都露出來

短髮適合外向型
人物，並給人活潑
好動的印象。

外向型的角色，給人健康、熱情的印象

通過顯露、展示外向的動態來塑造角色。露出耳朵和額
頭可以表現出人物開放的一面；向外翻翹的髮梢則表現
出俏皮、可愛的一面。

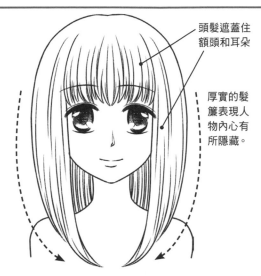

頭髮遮蓋住
額頭和耳朵

厚實的髮
簾表現人
物內心有
所隱藏。

內向型的角色，給人安靜、嫻熟的印象

通過遮蓋、隱藏以及隱約露出額頭等手法來塑造角色，
運用向內收斂的曲線來表現長直髮，透露出角色的內向
型特徵。

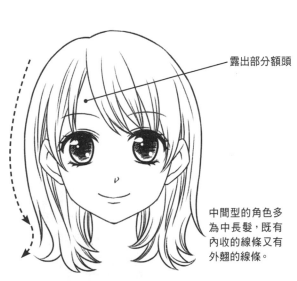

露出部分額頭

中間型的角色多
為中長髮，既有
內收的線條又有
外翹的線條。

中間型的角色，給人成熟、多面的印象

露出部分額頭和耳朵，髮梢具有向內收的部分也有向外
翹起的部分，表現出人物的多面性，既有外向的一面，
同時又隱藏了部分情感。

短髮代表活潑的個
性，長短不一的前髮
代表叛逆，遮擋住一
隻眼睛表現出既想
隱藏又希望有人能
理解的複雜個性。

M形劉海露出部分
額頭，鬢角處的頭髮
向內收，遮住耳朵，
頸後的頭髮則向外
翹起。

中間偏內向的類型，適合個性複雜的角色

2.4.4 運用頭髮長度來表現萌系少女的個性

頭髮長度也是決定髮型的重要元素。按頭髮長度來區分可分為長髮、中長髮和短髮三種類型。

■ 長髮

| 核 心 知 識 |

● 髮梢超過肩膀到達腰部的稱為長髮。
● 長髮髮束會隨著身體的曲線改變形狀。
● 繪製長髮時，要表現出髮束的走向變化。
● 繪製堆在地上的長髮時，線條要柔順平滑、錯落有致。

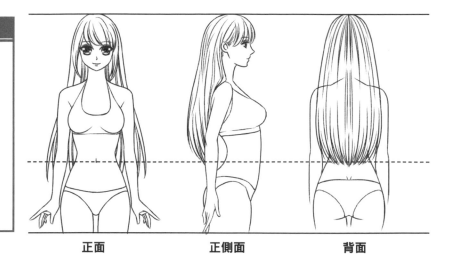

正面　　　　　　正側面　　　　　　背面

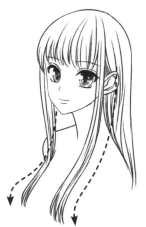

垂在胸前的頭髮會依據胸部的起伏而改變形狀。

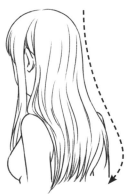

從後腦勺稍靠下的位置用曲線繪製頭髮，會給人柔和的感覺。

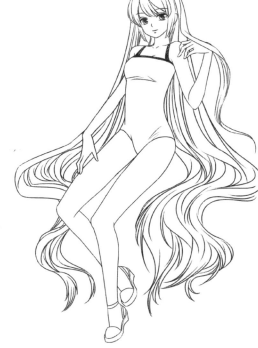

繪製飄起的長髮時，要注意頭髮總體要向同一方向飄動，但不同髮束的彎曲度和走向要有變化，以表現長髮的輕柔。

繪製堆在地上的頭髮時，頭髮與地面接觸的部分會大面積散開來，髮束自然捲曲，髮梢錯落有致地分散開，表現出少女髮絲的順滑柔軟。

■ 中長髮

| 核 心 知 識 |

- 髮梢略微超過肩膀的髮型為中長髮。
- 厚度不同,中長髮的整體形狀也不同。
- 因為肩部的阻擋,中長髮的髮梢會向四方翻翹。
- 飄起時,中長髮會整體橫向向上飄動。

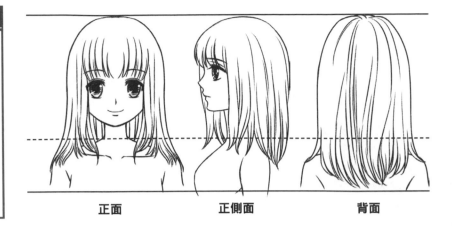

正面　　　　　　正側面　　　　　　背面

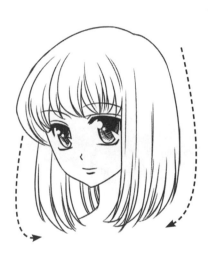

厚度適中的中長髮,髮束比較平直,髮梢略微向內收。

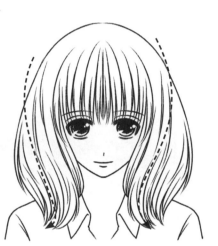

較厚的中長髮:中段厚度最大,頭髮線條向外彎曲,要畫出轉折的立體感。

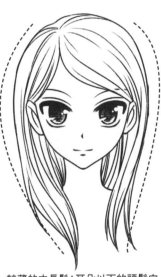

較薄的中長髮:耳朵以下的頭髮向內收,整體接近倒置的水滴狀。

中長髮的髮梢會因為肩部而向不同方向翹起,腦後比較長的頭髮會和長髮一樣,順著肩部向下垂。

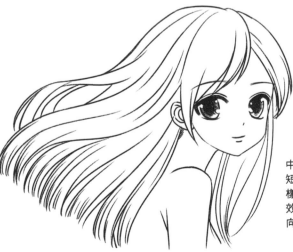

中長髮的長度較短,不能像長髮一樣表現出飄逸的效果,而是整體橫向飄起。

■ 短髮

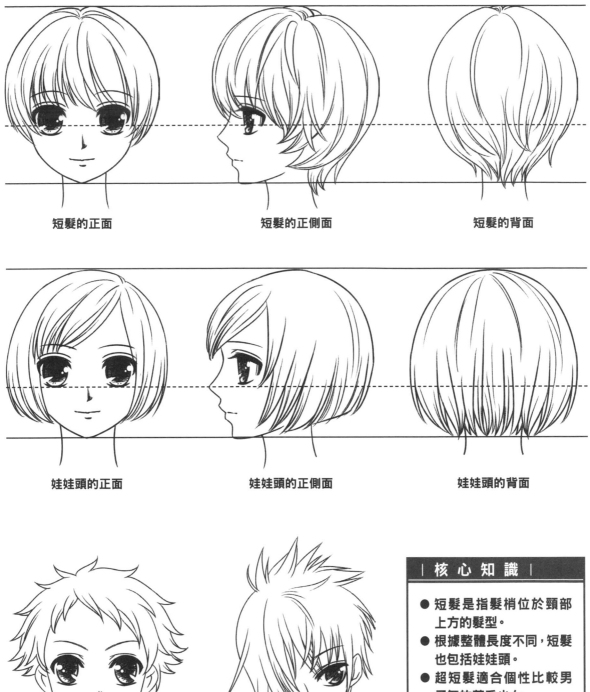

短髮的正面

短髮的正側面

短髮的背面

娃娃頭的正面

娃娃頭的正側面

娃娃頭的背面

| 核 心 知 識 |

● 短髮是指髮梢位於頸部上方的髮型。
● 根據整體長度不同,短髮也包括娃娃頭。
● 超短髮適合個性比較男子氣的萌系少女。
● 雜亂、具個性的短髮適合用於個性叛逆的角色。

長度特別短的頭髮一般用於個性比較男子氣、好動開朗的萌系少女。

長度不規則、左右不對稱的短髮適用於個性叛逆的不良萌系少女。

2.4.5 變形的頭髮帶來的效果

設定完基礎髮型後，有些小技巧能為美少女再添魅力，那就是為髮型設計造型和添加髮飾。

■ 捲髮

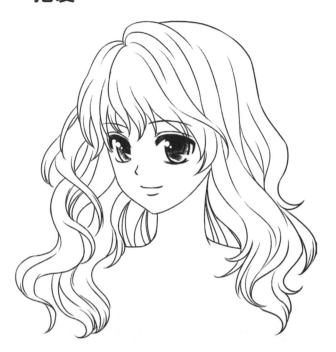

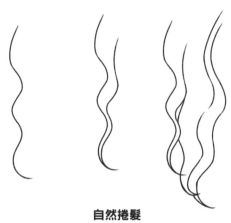

自然捲髮

自然捲的頭髮由不規則的波浪線條
構成，比較雜亂，整體凹凸比較淺。

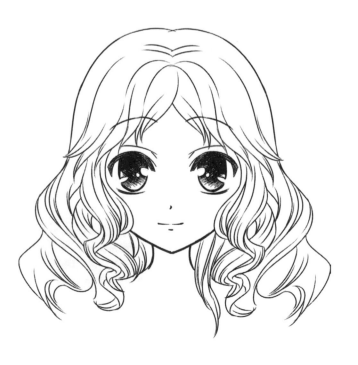

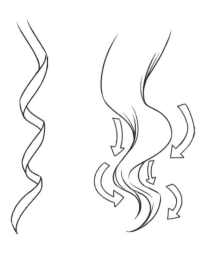

大捲髮

比起自然捲，特別做出的捲髮造型形狀
比較規則，髮捲整齊並有一定的規律，
繪製時要表現出頭髮的立體感。

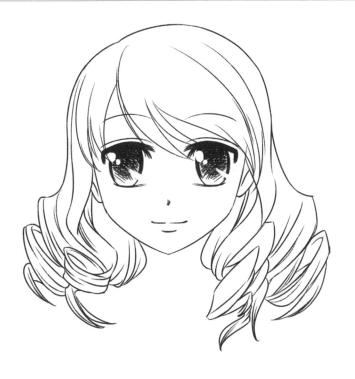

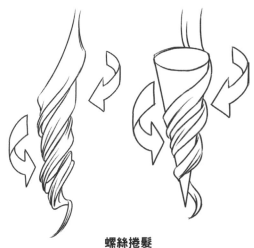

螺絲捲髮

每個髮捲都呈倒圓錐體,上半部緊密,越往向下
越鬆散,可將其想象成是纏在圓錐體上的。

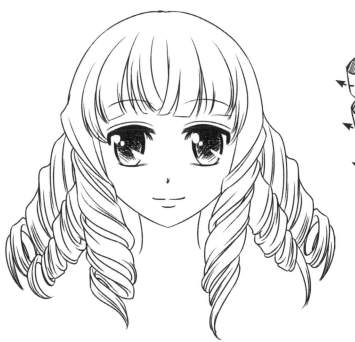

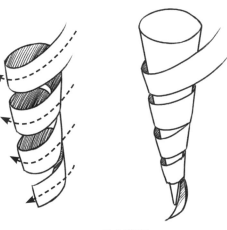

公主捲髮

與螺絲捲髮一樣可將每一束頭髮想象成捲
在倒置的圓錐體上,區別是公主捲髮的髮束
呈扁平狀,髮捲從上到下都很緊密。

| 核 心 知 識 |

● 自然捲的髮捲沒有規律,線條的凹凸大小不一,轉折度比較淺。
● 大捲髮的髮捲規律,旋轉度較大。
● 螺絲捲髮的髮捲呈倒錐形,由上至下逐漸鬆散。
● 公主捲髮是將片狀髮束捲成髮捲的髮型,每個髮捲呈棒狀。

■ 束髮

| 核 心 知 識 |

● 雙馬尾辮適合傲嬌型美少女，兩條辮子要位於同一水平上。
● 頭髮沿著頭部輪廓旋轉，向髮結處集中。
● 不同的髮辮高度表現出的個性也不同。

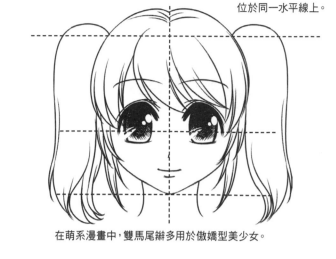

兩側的辮子位於同一水平線上。

在萌系漫畫中，雙馬尾辮多用於傲嬌型美少女。

髮結的位置

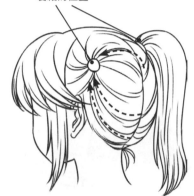

髮結周圍的頭髮呈旋轉狀，向髮結處集中。

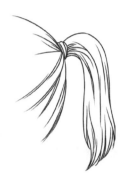

束緊的頭髮具有一定的硬度，根部橫向挺直。

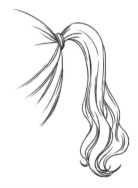

束起的捲髮在髮結處呈直髮狀態，髮梢則逐漸捲曲。

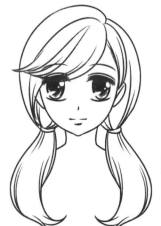

位置較低的雙馬尾辮

在脖子附近將頭髮扎成雙馬尾辮，這種髮型讓人物看起來更加文靜溫柔，適合比較成熟的萌系少女。

一把抓馬尾辮

將頭髮在腦後上方整齊束起，位置比較高的束髮讓角色更有生氣，適合用來塑造年紀較小的萌系少女或學生角色。

■ 編髮

| 核 心 知 識 |

● 編髮是由三股粗細均勻的髮束交互編成的。
● 編髮的位置不同，表現出的個性也不一樣。

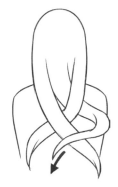

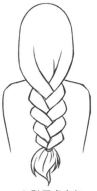

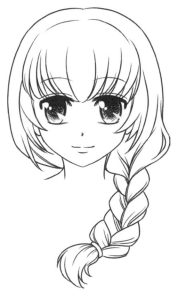

把頭髮分成三股，將最外股壓在中間那股頭髮上。

再將另一側的一股壓在上面。

在髮尾處束起，完成編髮。

將髮辮從腦後繞到頸部的一側，看起來更加可愛。

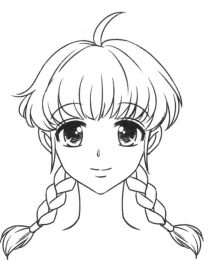

低位置的麻花辮可以表現萌系少女的溫柔，一般用在個性比較弱氣的角色上。

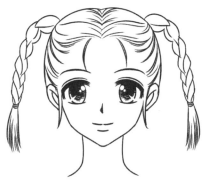

高位置的麻花辮會讓角色顯得更活潑和青春，也能表現年幼活潑的萌系少女。

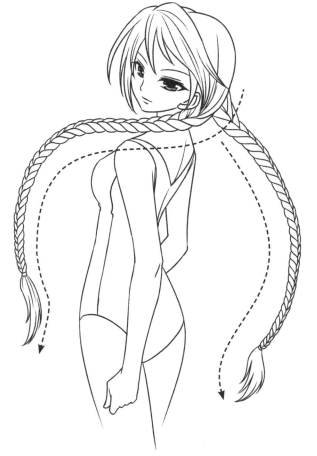

較長的馬尾辮可以隨著動作左右甩動，增加動感和氣勢。

■ 盤髮

| 核 心 知 識 |

● 盤髮是將髮束旋轉成半圓形的髮髻。
● 後面的頭髮與馬尾辮相似,全部向髮髻根部集中。
● 對劉海和髮髻的形狀進行變化,可以設計出多種的盤髮造型。

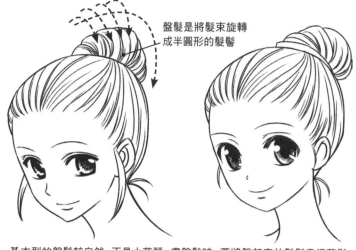

盤髮是將髮束旋轉成半圓形的髮髻

基本型的盤髮較自然,不是太華麗。畫盤髮時,要將盤起來的髮髻畫得蓬鬆、飽滿一點,使整體看上去更自然。並畫出固定頭髮用的髮飾。

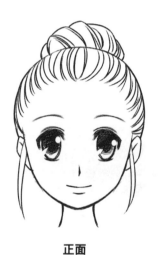

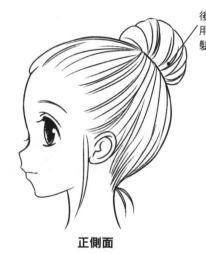

後面的髮髻用5～6束頭髮來表現

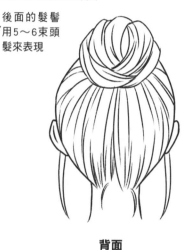

正面

後面的頭髮全部向上梳起,給人很正式的感覺。

正側面

盤髮的走向與馬尾辮相同,用較多的線條來表現,會有莊重的感覺。

背面

從背後看去,髮髻就像一朵花。

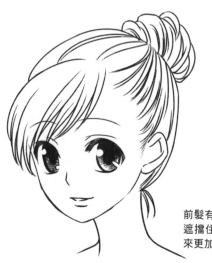

前髮有一半垂下來遮擋住額頭,看起來更加年輕。

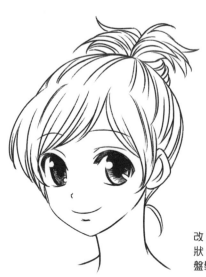

改變髮髻的形狀,繪製出各種盤髮造型。

■ 髮飾

● 髮飾的種類很多，用於萌系美少女的髮飾要設計要簡潔可愛。

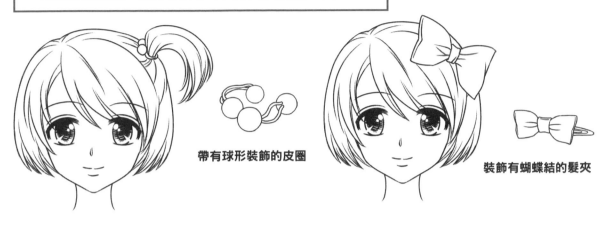

帶有球形裝飾的皮圈

裝飾有蝴蝶結的髮夾

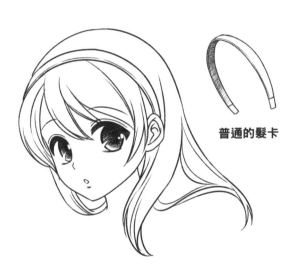

普通的髮卡

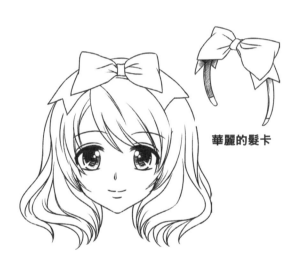

華麗的髮卡

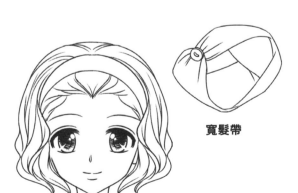

寬髮帶

頭巾

案例演示 捲髮千金

在瞭解了關於萌系少女頭髮的各種繪製知識後，讓我們運用這些知識畫一個擁有漂亮髮型的角色。

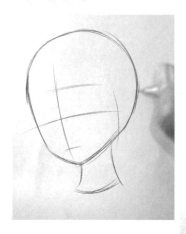

01 在紙上簡單描繪出橢圓形的頭部輪廓和髮際線。

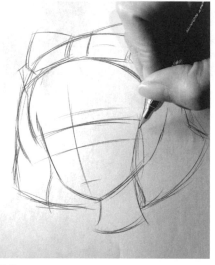

02 根據髮際線和頭部輪廓畫出頭髮的形狀。

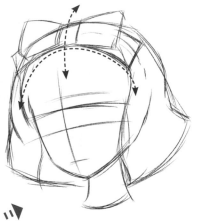

繪製髮帶時要注意髮帶的彎曲度要與頭部結構相一致。

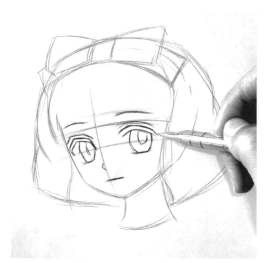

03 用概括的直線畫出五官。

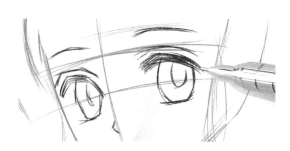

04 用細密的排線畫出厚實的睫毛。

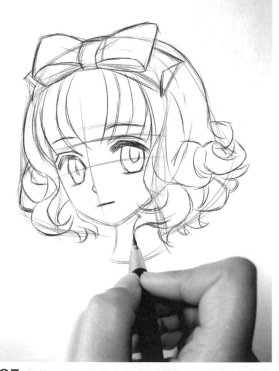

05 根據頭髮的輪廓大致畫出捲髮的髮捲走向。髮捲要錯落有致但又不能過於雜亂。

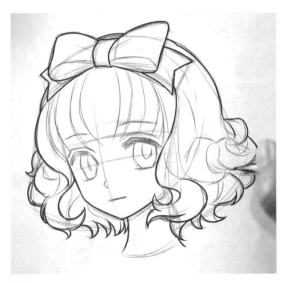

06 用較粗的自動鉛筆畫出面部和頭髮輪廓。

07 用稍細的鉛筆畫出髮捲的內部結構，通過改變下筆力度畫出不同粗細的線條，以豐富頭髮的層次感和立體感。

08 細化髮捲的髮絲質感。

蝴蝶結的皺褶

蝴蝶結的布料厚度

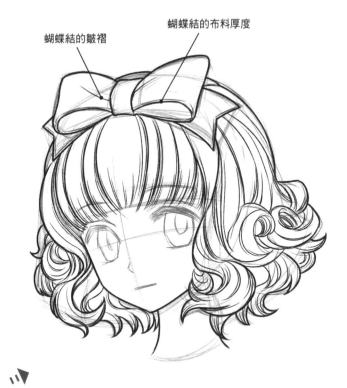

09 用細線為主要髮束添加細節。

在主要髮束旁添加有層次的細線，使髮束更具立體感。

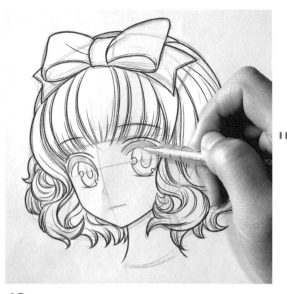

繪製眼睛的輪廓時，睫毛和眼珠的連接部分可以省略。畫出眼珠的高光輪廓，以及瞳孔的位置和形狀。

10 用細線畫出眉毛和眼睛的輪廓。

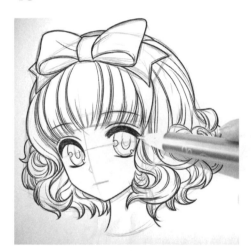

11 用細密的排線畫出睫毛，濃密的睫毛增加了人物的華貴感，適合千金小姐的身份。

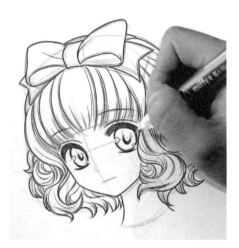

12 用較粗的鉛筆加重眼珠的輪廓。高光部分不要描粗。

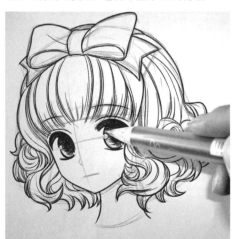

13 用細密的排線替眼珠填色。手握鉛筆的後側位置反復地描線，繪製出漸變效果。

14 用橡皮的尖角部分擦出眼珠上的高光。

15 描畫鼻子和嘴巴，要注意線條的粗細變化。簡單地表現出五官的立體感。

16 用橡皮尖角小心地擦掉草圖上的輔助線，小心不要破壞到畫好的線條。

18 根據皺褶的位置畫出蝴蝶結的陰影部分。

19 用橡皮替蝴蝶結擦出高光，以表現出質感。

17 用細密的鉛筆排線替蝴蝶結填色。可以用較輕的線條反復塗抹，直到均勻塗滿。

20 用簡潔的短線給頭部整體添加陰影。完成繪製。

要繪製萌系少女的頭部，可以根據幾方面來進行練習。臉型、眼睛形狀和髮型是繪製萌系少女頭部的重點。

圓臉的腮部略微凸出，整體十分圓潤，下巴到耳朵的線條比較平滑。

尖臉的重點是較清晰的下巴線條。萌系少女要突出可愛的特點，下巴不要畫得太尖。

鵝蛋臉最大的特徵是縱向較長，面部整體較為圓潤，看起來更加成熟。

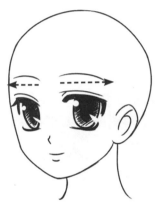

萌系少女最重要的特徵是眼睛。眼睛基本呈方形，上下眼瞼呈水平狀態。

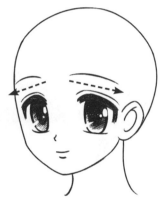

下垂的眼角讓人物看起來更加溫柔，可以突出萌系少女的可愛氣質。

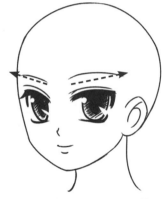

眼角上挑的人物看起來更精神、更有氣勢，可以突出萌系少女的健康和活力。

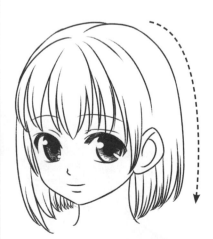

直髮並不是完全的直線，而是沿著頭部輪廓的流暢的線條。

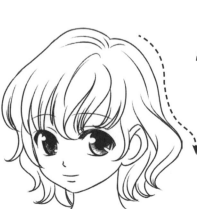

捲髮是有一定規律的，要按照髮捲逐層描畫，不能隨意亂畫。

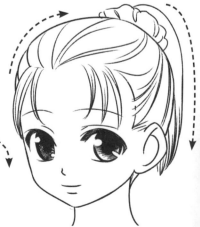

束髮時，頭髮分成兩個部分，一部分緊貼著頭部，髮辮部分則從根部向髮梢逐漸鬆散。

Part 3
瞭解萌系少女的身體結構

■ **本章要點**

● 繪製漫畫人物時，不可能只畫出頭部，身體也是
　表現角色的重要部分。
● 繪製人體的重點是整體的頭身比和各個部位的
　比例，這些是描畫人體時的基礎。
● 並不是所有漫畫人物的頭身比都適用於萌系少
　女的，瞭解幾種常用的萌系少女的頭身比是當務
　之急。
● 萌系少女的身材具有明顯的特徵，如何繪出姣好
　的身材將是本章的重點。

■ **漫畫家心得**

● 可先用簡單的線條定出整體的頭身比，再用圓柱
　體表現出肢體的各個部分。萌系少女的身體線條
　要流暢平滑，還要適當地突出其女性特徵。

繪製萌系少女身體的基礎知識

頭身比和四肢與軀幹的比例是繪製身體時的基礎，用圓柱體來表現肢體能更加方便地找準整個人體的比例。

3.1.1 用圓柱體表現萌系少女身體的立體感

人體的各部分形狀複雜，若將其簡化成圓柱體的話就可以快速地定出各部分的形狀和比例。

> **｜核 心 知 識｜**
>
> ● 不同的頭身比例會影響到身體曲線的表現。頭身比越小，身體曲線的表現越弱。
> ● 所謂的頭身比是以人物的頭長為單位來衡量的。

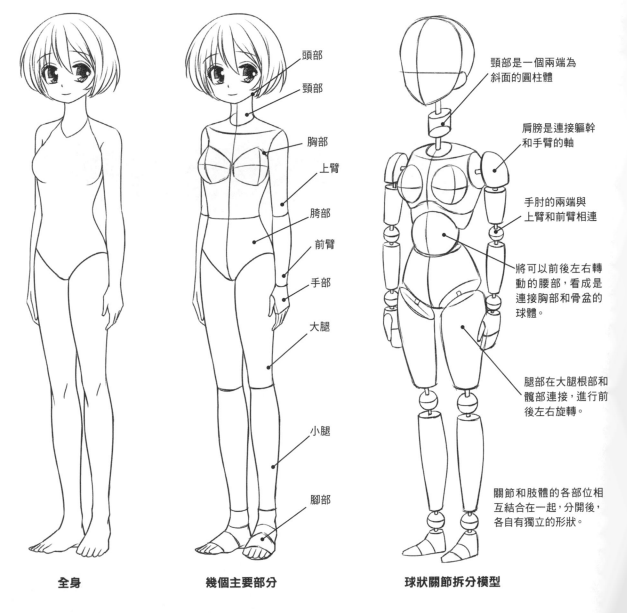

頭部

頸部

胸部

上臂

胯部

前臂

手部

大腿

小腿

腳部

頸部是一個兩端為斜面的圓柱體

肩膀是連接軀幹和手臂的軸

手肘的兩端與上臂和前臂相連

將可以前後左右轉動的腰部，看成是連接胸部和骨盆的球體。

腿部在大腿根部和髖部連接，進行前後左右旋轉。

關節和肢體的各部位相互結合在一起，分開後，各自有獨立的形狀。

全身　　　　　　　　幾個主要部分　　　　　　　球狀關節拆分模型

3.1.2 萌系少女的頭身比例

頭身比例決定角色的身高。萌系少女的特徵是乖巧可愛，頭身比一般在 3 ～ 6 之間。

■ 萌系少女常用的頭身比

核 心 知 識
● 7頭身以上的頭身比在萌系漫畫中很少使用。
● 6頭身是萌系漫畫中最常見使用的頭身比。

7頭身是比較接近現實的比例。7頭身及7頭身以上的比例很少用在萌系漫畫中。

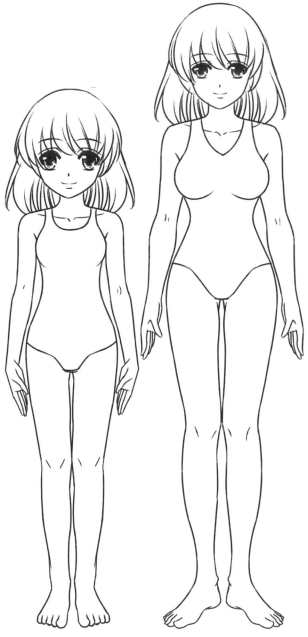

3頭身多用在帶有搞笑內容的萌系漫畫中，或表現年幼的女童。

4頭身一般用在小學生等蘿莉型萌系少女。

5頭身也是萌系漫畫中較常見的比例。

6頭身是萌系漫畫中最常見的頭身比，適用範圍相對較大。

■ 頭身比的應用

|核心知識|

- 6頭身在萌系漫畫中應用廣泛。
- 5頭身多用於身材矮小的萌系少女。
- 4頭身一般用來刻畫蘿莉型萌系少女。
- 3頭身一般用於Q版或幼女角色。

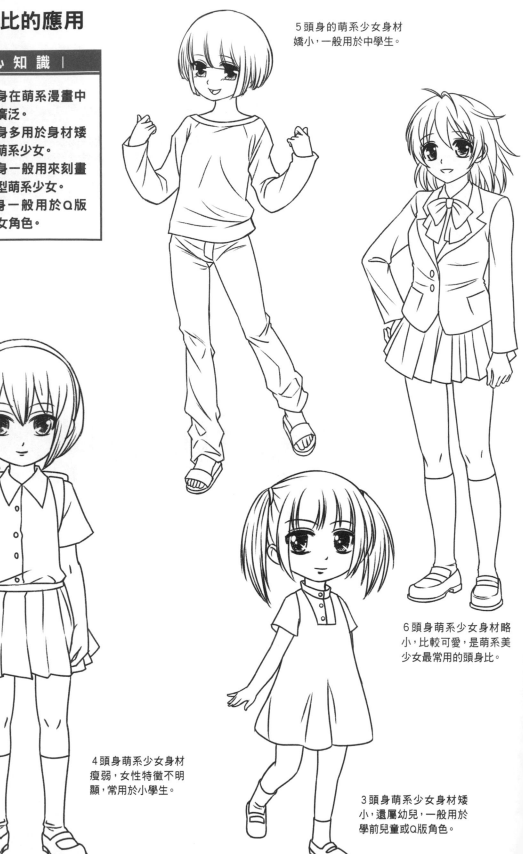

5頭身的萌系少女身材嬌小，一般用於中學生。

6頭身萌系少女身材略小，比較可愛，是萌系美少女最常用的頭身比。

4頭身萌系少女身材瘦弱，女性特徵不明顯，常用於小學生。

3頭身萌系少女身材矮小，還屬幼兒，一般用於學前兒童或Q版角色。

■ 改變頭身比的繪畫重點

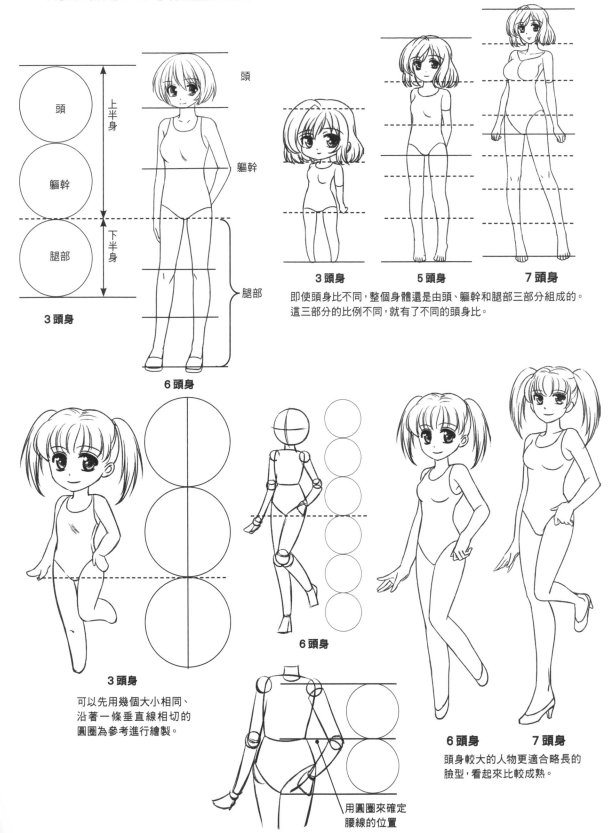

3頭身

6頭身

3頭身　　　**5頭身**　　　**7頭身**

即使頭身比不同,整個身體還是由頭、軀幹和腿部三部分組成的。
這三部分的比例不同,就有了不同的頭身比。

3頭身

可以先用幾個大小相同、
沿著一條垂直線相切的
圓圈為參考進行繪製。

6頭身

用圓圈來確定
腰線的位置

6頭身　　　**7頭身**

頭身較大的人物更適合略長的
臉型,看起來比較成熟。

3.1.3 不同頭身比的肢體比例

隨著頭身比的變化，身體的各部位比例也會隨著一起變化。為了繪製出均衡的身材，就讓我們一起來看一下不同頭身比的身材比例。

■ 6頭身

核 心 知 識
● 以6頭身為參考對象的頭身比。
● 以一個頭長為單位，對各部位進行測量，以準確掌握萌系比例。

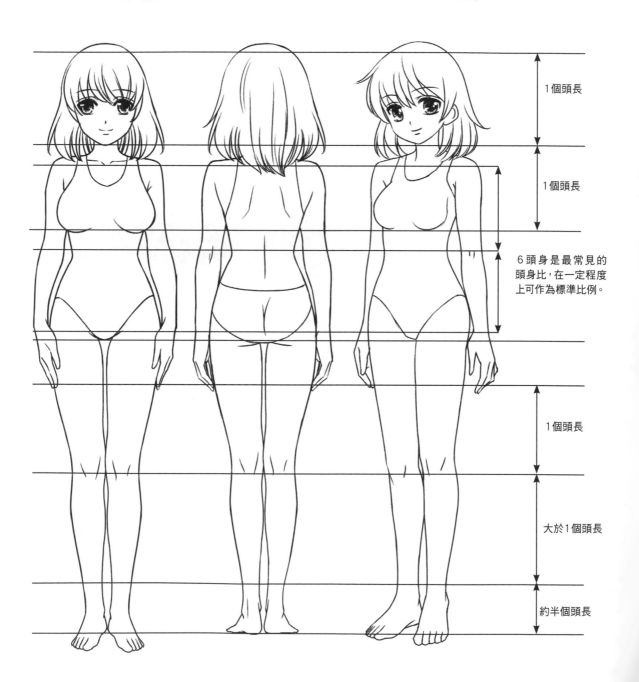

1個頭長

1個頭長

6頭身是最常見的頭身比，在一定程度上可作為標準比例。

1個頭長

大於1個頭長

約半個頭長

■ 5頭身

| 核 心 知 識 |

● 5頭身的少女身材單薄、纖瘦,身體曲線較不明顯。
● 手臂長度約為1個半頭長,大腿和小腿分別為1個頭長。

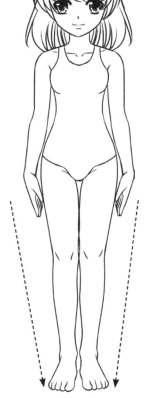

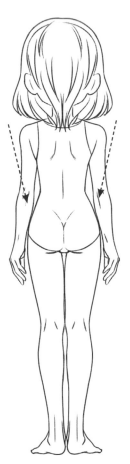

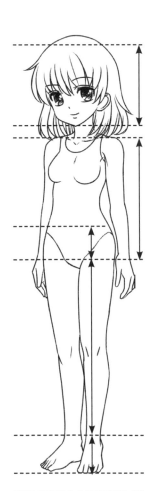

側面體型單薄,胸部不突出,
腹部線條平直,腰部纖細,臀
部略微突出,腿部曲線不明
顯,膝蓋關節略微突出。

正面比較纖瘦,肩膀與頭部
寬度大致相同,胸部不明顯,
手臂線條圓潤,大腿和小腿
線條平滑,轉折不明顯。

手臂長度約為1個半頭長,髖
部以下的長度為3個頭長,大
腿和小腿分別為1個頭長。

背面看起來比較纖瘦,上半
身呈倒梯形,可以明顯看到
肩胛骨的形狀,臀部較窄,
手臂、膝蓋和腳踝的關節結
構明顯。

■ 4頭身

<table>
<tr><td>核 心 知 識</td></tr>
</table>

● 女性特徵不明顯，下半身佔全身的比例較大。
● 手臂有1個頭長，腿部為2個頭長。

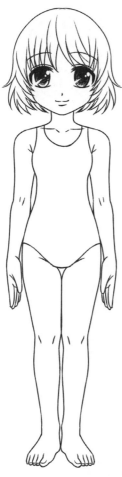

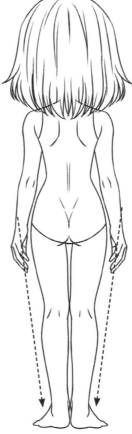

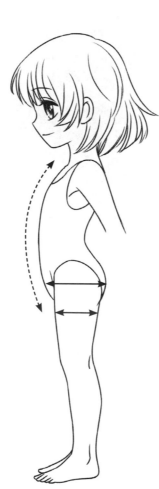

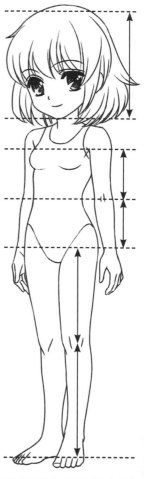

正面：肩膀與頭部同寬，
手臂呈蓮藕狀，大腿與
小腿間的關節不明顯，
腳踝圓滑不突出。

背面：上半身比較窄小，髖部
到腳踝的寬度變化不大，下半
身佔身體的比例較大。

側面：上半身呈弧形，胸部不明
顯，腹部略微突出，臀部扁平，
與大腿的寬度差別不大。

整個手臂有1個頭長，上臂和
前臂均為半個頭長，大腿和小
腿分別為1個頭長。

■ 3頭身

| 核 心 知 識 |

● 身材扁平，缺乏曲線變化。
● 軀幹、手臂和腿部約為1個頭長。

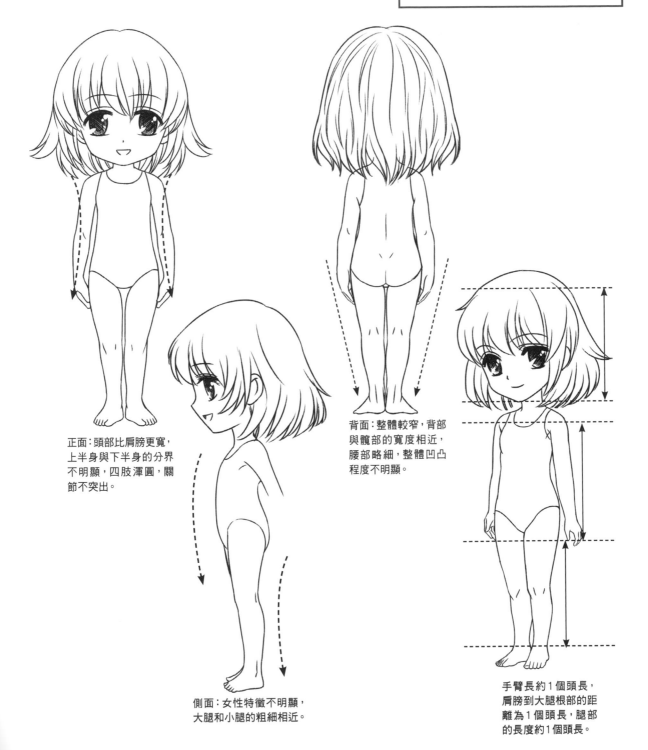

正面：頭部比肩膀更寬，
上半身與下半身的分界
不明顯，四肢渾圓，關
節不突出。

側面：女性特徵不明顯，
大腿和小腿的粗細相近。

背面：整體較窄，背部
與臀部的寬度相近，
腰部略細，整體凹凸
程度不明顯。

手臂長約1個頭長，
肩膀到大腿根部的距
離為1個頭長，腿部
的長度約1個頭長。

3.2 萌系少女的身體繪製法

要畫好萌系少女的身體，必須掌握身體各個部位的形態和相應的名稱、用語。

3.2.1 軀幹的結構

軀幹是人體的主幹，是支撐四肢的主體，也是表現萌系少女姣好身段的重要部分。
軀幹分為頸部、肩部、胸部和腰部四個部分。

■ 頸部

| 核 心 知 識 |

● 頸部是立體的，形狀大
　致為圓柱體。
● 萌系少女的頸部纖細。
● 頸部的粗細大致相同。
● 頭部的軸心與頸部的軸
　心一致。

頸部呈圓柱狀

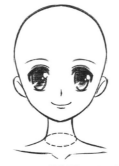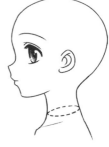
繪製脖子時要意識到頸部是立體的

頭部的軸心

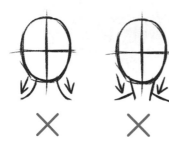
× ×

頸部的軸心

頸部的上下端粗細基本是一致的，與肩
部的連接處既不能過寬也不能過窄。

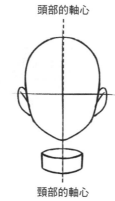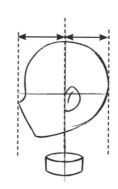

頸部位於頭部
下方的中心位
置，與頭部的
軸心一致。

× ○

頸部纖細，不能畫得太粗。

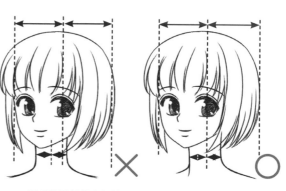
× ○

頭部與頸部的中心軸是一致的，如果偏移的話，
頭頸的連接看起來就會很彆扭。

■ 肩部

|核 心 知 識|

● 肩膀和手臂的連接處略有凹陷，要表現出肩頭的肌肉。
● 肩膀與手臂的線條不同，表現也有所區別。

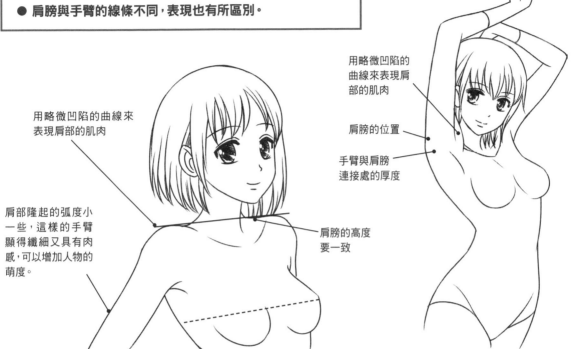

用略微凹陷的曲線來
表現肩部的肌肉

肩部隆起的弧度小
一些，這樣的手臂
顯得纖細又具有肉
感，可以增加人物的
萌度。

用略微凹陷的
曲線來表現肩
部的肌肉

肩膀的位置

手臂與肩膀
連接處的厚度

肩膀的高度
要一致

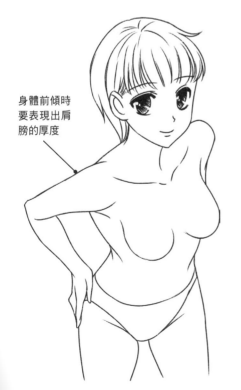

身體前傾時
要表現出肩
膀的厚度

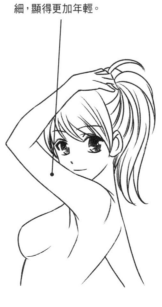

肩膀的弧線收細後連接
胳膊，手臂看起來比較纖
細，顯得更加年輕。

肩頭圓滑，肩膀與胳膊的連接線條
平順圓滑，手臂看起來比較豐滿，
人物看起來更加成熟。

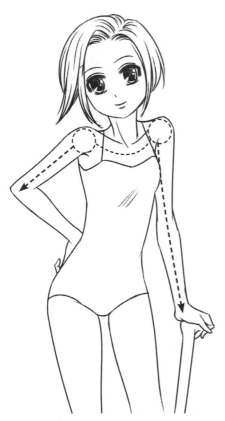

雙肩聳起表現出緊張感,人物看起來更加俏皮可愛。

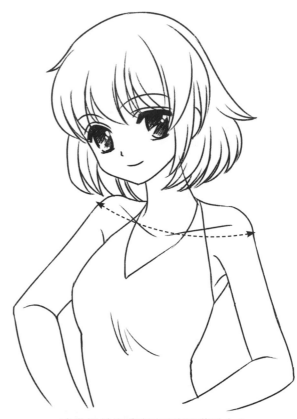

略微傾斜的肩膀可以表現萌系少女嬌俏的氣質。傾斜的肩膀帶動上半身的扭曲,展現出少女柔美的身段。

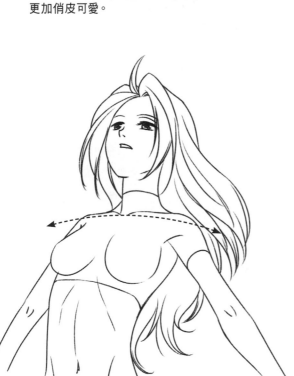

展開手臂時,肩膀向後伸展,胸部挺起,可以表現出少女優美的身段。

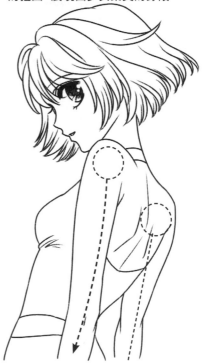

側面角度可以同時展現豐滿的胸部和優美的後背。肩膀向上聳起,手臂貼近軀幹,更加凸顯少女氣質。

■ 胸部的基本形狀

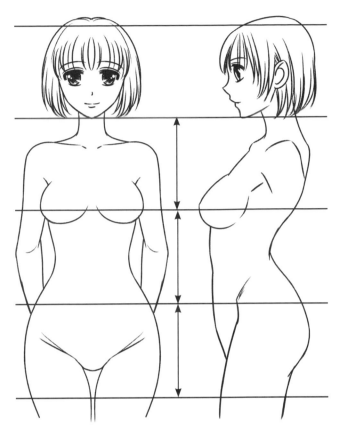

下顎往下約1個頭長就是胸線的位置。

核 心 知 識
● 胸部位於下顎下方1個頭長的位置。
● 不同頭身比的胸線位置不同。
● 胸線的上下兩部分大致相等。
● 胸部位於軀幹，突出於身體。

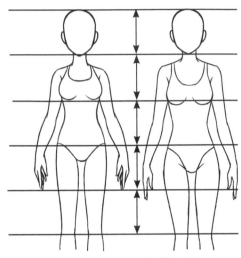

不同的頭身比，胸線位置也不同。

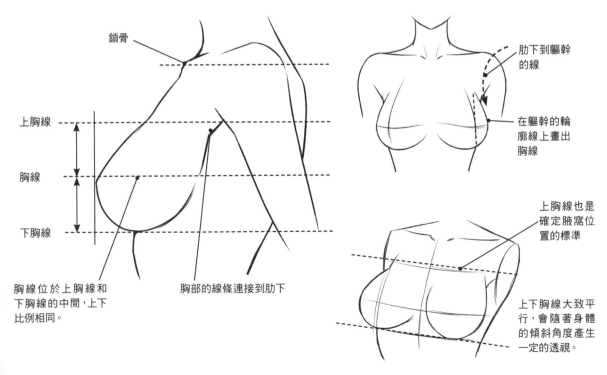

鎖骨

上胸線

胸線

下胸線

胸線位於上胸線和
下胸線的中間，上下
比例相同。

胸部的線條接連到肋下

肋下到軀幹
的線

在軀幹的輪
廓線上畫出
胸線

上胸線也是
確定腋窩位
置的標準

上下胸線大致平
行，會隨著身體
的傾斜角度產生
一定的透視。

■ 不同大小的胸部

| 核 心 知 識 |

● 胸部的豐滿程度不影響上胸線的位置.
● 胸部越豐滿，下胸線的位置就越向下移。
● 豐滿的胸部脂肪較多，腋下的結構線明顯。

一般大小的胸部　　　　較豐滿的胸部

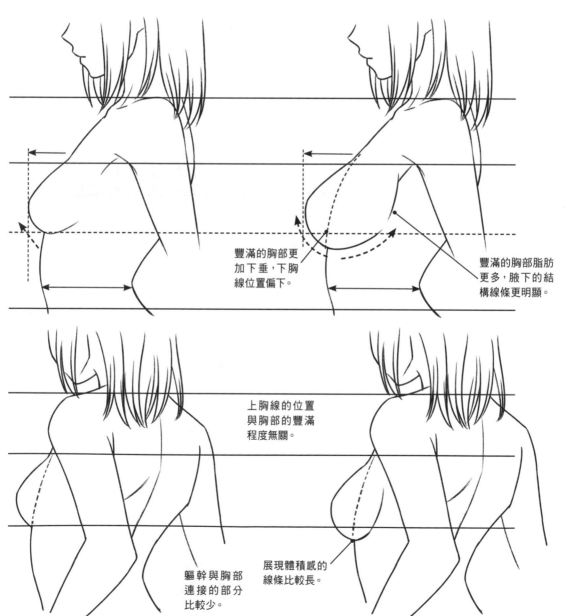

豐滿的胸部更加下垂，下胸線位置偏下。

豐滿的胸部脂肪更多，腋下的結構線條更明顯。

上胸線的位置與胸部的豐滿程度無關。

軀幹與胸部連接的部分比較少。

展現體積感的線條比較長。

■ 不同角度下的胸部表現

| 核 心 知 識 |

- 從正面的各種角度觀察，胸部都是以身體中線為起點向兩側擴張。
- 繪製俯視和仰視角度下的胸部時，要以胸線和下胸線為參考，找準透視。

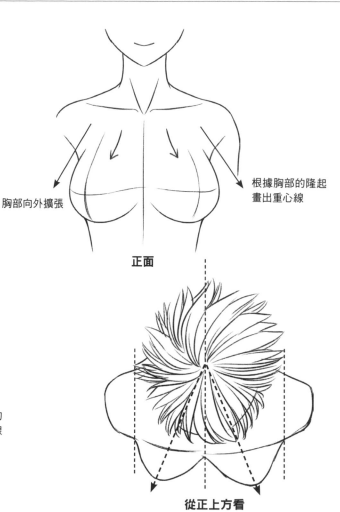

胸部向外擴張

根據胸部的隆起畫出重心線

正面

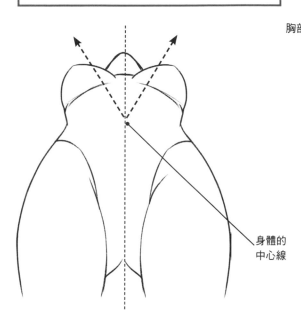

身體的中心線

從正下方看
仰視時，胸部向外擴張，胸部相對於人體中心線向外傾斜一定的角度。

從正上方看
俯視時，胸部會以身體中心線為中心向外擴張。

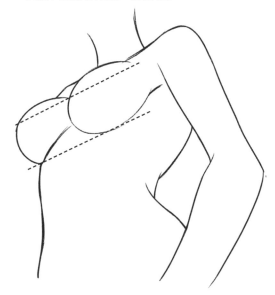

仰視角度
如果胸部頂端的高度不一致，兩側的胸部大小就會出現差異。繪製時要以胸線和下胸線為參考來繪製。

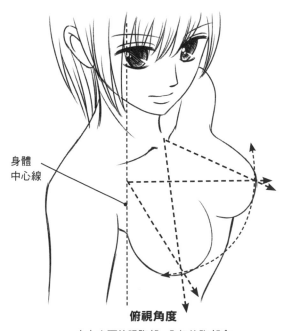

身體中心線

俯視角度
由上向下俯視胸部，凸起的胸部會遮住部分的身體大。鎖骨到胸部兩側頂端的距離大致相等。

■ 腰部的基本形狀

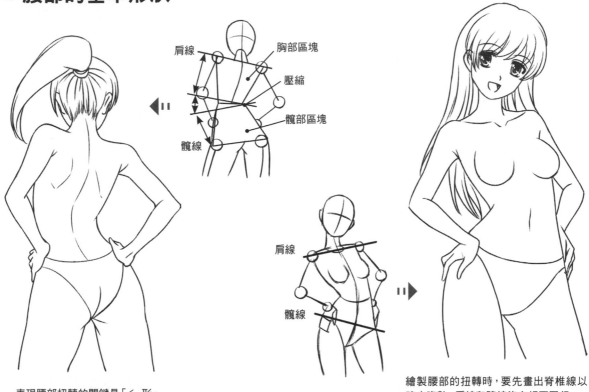

肩線　胸部區塊

壓縮

髖部區塊

髖線

表現腰部扭轉的關鍵是「＜」形。

肩線

髖線

繪製腰部的扭轉時，要先畫出脊椎線以確定姿勢。肩線和髖線沒有相互平行。

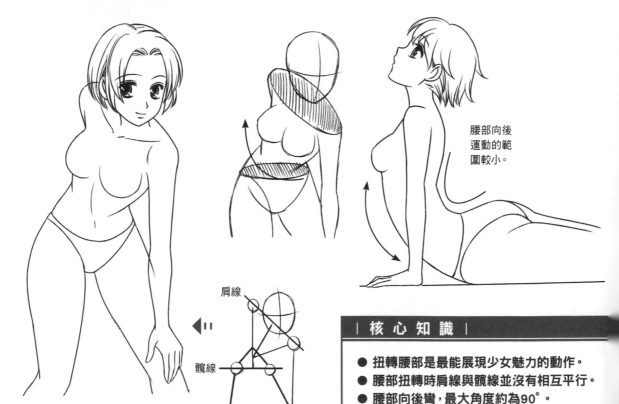

腰部向後運動的範圍較小。

肩線

髖線

身體向前傾時，髖線保持水平，腰部向上扭轉。

核 心 知 識
● 扭轉腰部是最能展現少女魅力的動作。
● 腰部扭轉時肩線與髖線並沒有相互平行。
● 腰部向後彎，最大角度約為90°。

■ 扭轉腰部

| 核 心 知 識 |

● 扭轉腰部時，胸部和髖部會向不同方向運動。
● 扭轉腰部是上半身大幅轉動和下半身小幅轉動構成的。

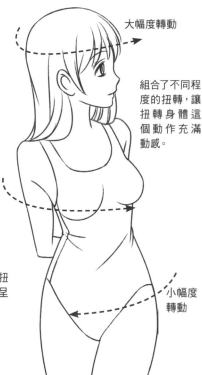

大幅度轉動

組合了不同程度的扭轉，讓扭轉身體這個動作充滿動感。

小幅度轉動

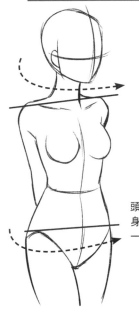

頭部轉動時，身體也會跟著一起轉動。

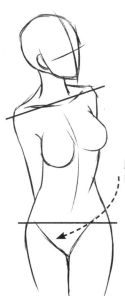

腰部向反方向扭轉，整個身體呈S形。

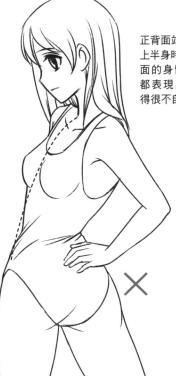

正背面站立、扭轉上半身時，若將正面的身體中線全都表現出來會顯得很不自然。

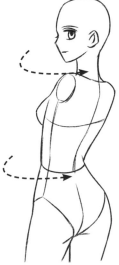

面部稍微向正面扭轉

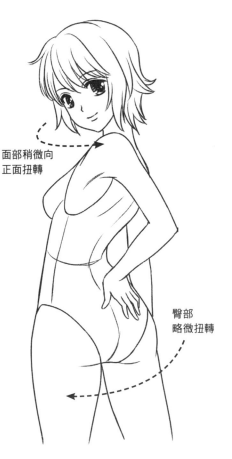

臀部略微扭轉

身體轉到可以看到肋部線條，那麼臉就可以轉到比正側面更大的角度。

3.2.2 手臂與手部的結構與動作

上肢由手和手臂構成，活動範圍大，動作豐富。臉部的許多表情都需要配合手部動作，才能充分展現萌系少女的萌度。

■ 手臂的基本結構

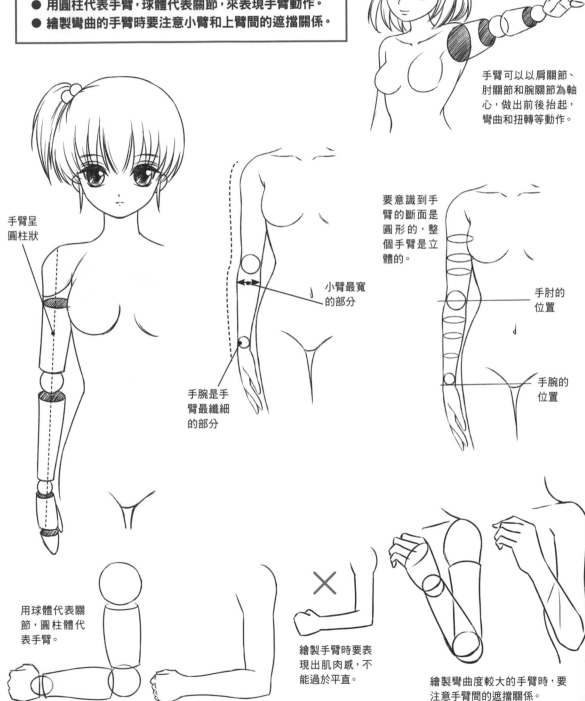

| 核 心 知 識 |

● 用圓柱代表手臂，球體代表關節，來表現手臂動作。
● 繪製彎曲的手臂時要注意小臂和上臂間的遮擋關係。

手臂可以以肩關節、肘關節和腕關節為軸心，做出前後抬起，彎曲和扭轉等動作。

手臂呈圓柱狀

要意識到手臂的斷面是圓形的，整個手臂是立體的。

手肘的位置

小臂最寬的部分

手腕的位置

手腕是手臂最纖細的部分

用球體代表關節，圓柱體代表手臂。

繪製手臂時要表現出肌肉感，不能過於平直。

繪製彎曲度較大的手臂時，要注意手臂間的遮擋關係。

■ 手臂的肌肉表現

| 核 心 知 識 |

● 要表現出手臂的肌肉感，但不能過於強壯。
● 小臂的外側線條是凸起的曲線，內側線條則比較平滑。
● 繪製萌系少女時可以省略手肘和手臂肌肉，以突出少女的可愛感。

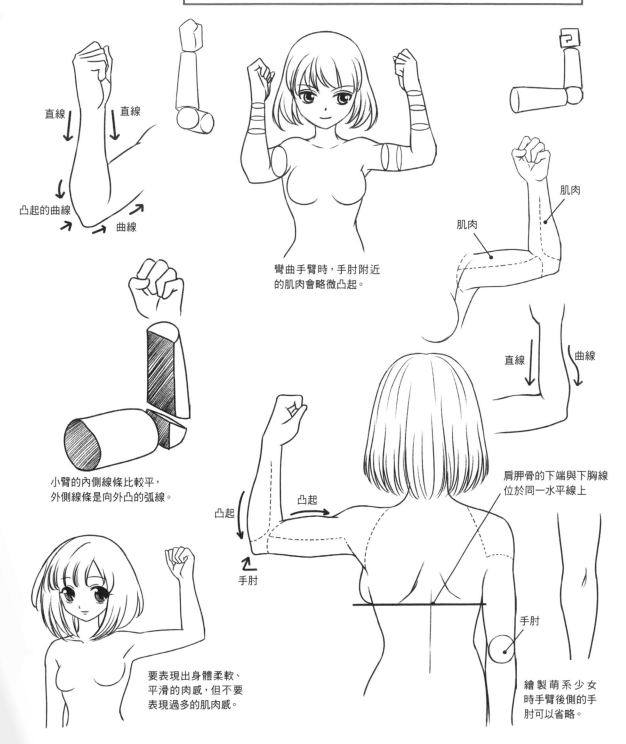

直線　直線

凸起的曲線　曲線

彎曲手臂時，手肘附近的肌肉會略微凸起。

肌肉　肌肉

直線　曲線

小臂的內側線條比較平，外側線條是向外凸的弧線。

凸起　凸起

手肘

肩胛骨的下端與下胸線位於同一水平線上

手肘

要表現出身體柔軟、平滑的肉感，但不要表現過多的肌肉感。

繪製萌系少女時手臂後側的手肘可以省略。

■ 手部的結構

| 核 心 知 識 |

● 手部分為手掌和手指。
● 手指和手掌各佔手部的½。
● 手指可以向前彎曲。
● 張開的手指其延長線相交在
　手腕的中心處。

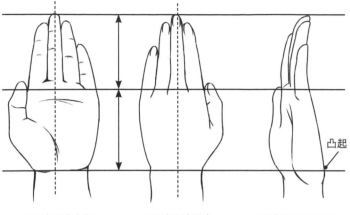

中心線通過中指　　　　和手腕的連接處　　　　手腕的斷面呈圓形,
　　　　　　　　　　　　略微凹陷　　　　　　　手部與手腕的連接
　　　　　　　　　　　　　　　　　　　　　　　處為弧線。

凸起

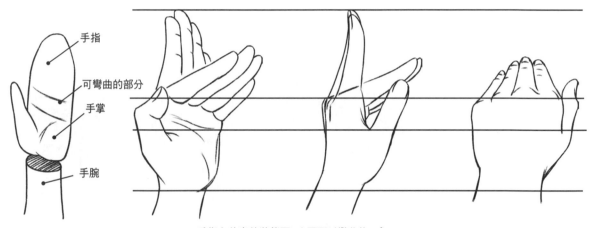

手指　　　可彎曲的部分　　　手掌　　　手腕

手指在伸直的狀態下,向下可以彎曲約90°。

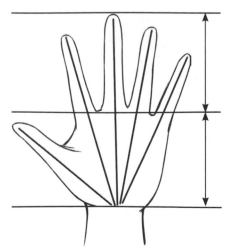

張開的五指其延長線會交會在手掌的根部。

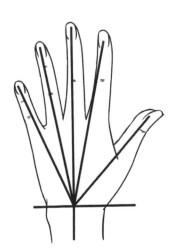

彎曲時,以手腕和手部的
連接部分為軸來轉動。

■ 手的基本動作──握拳

| 核 心 知 識 |

● 握成拳頭後，指節排列成
　一條曲線。
● 萌系少女的拳頭不要握得
　太緊。
● 握拳時，手指和手掌的連
　接部分會收縮。

○

×

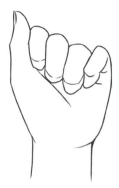

握拳後，指節會
排成一條曲線。

手指關節並不是並
列成一條直線的。

萌系少女的握拳不要
太用力，小指略微翹
起，看起來更加可愛。

握拳時，手指和手心連接的部分會收縮。

不同角度的握拳動作

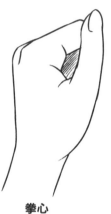

拳心

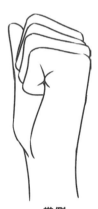

拳側

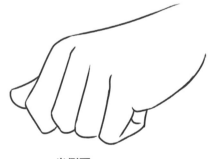

半側面

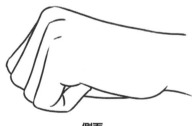

側面

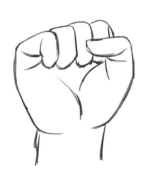

正對手心

正對手背

拳面角度

■ 手的基本動作──攤掌

| 核 心 知 識 |

● 可以利用幾何體來繪製
具有透視感的手部。
● 繪製攤掌時要表現出手
指的長短變化,和相互的
遮擋關係。

向前伸平時,手部會有
很大的透視效果。

為了準確畫出透視,可將
手指換成圓柱體。

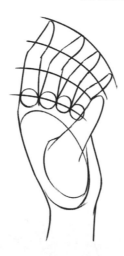
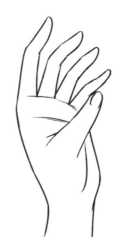

指甲呈四邊
形,尖端內
收呈圓形。

手部需要精細的刻畫。要表現出手指的起伏與被遮擋的層次感,還有側面
的厚度。用曲線來突出手的肉感,並把握好各個指頭的長短高低。

繪製萌系少女的
手指時,可適度
簡化指甲。

不同角度的攤掌動作

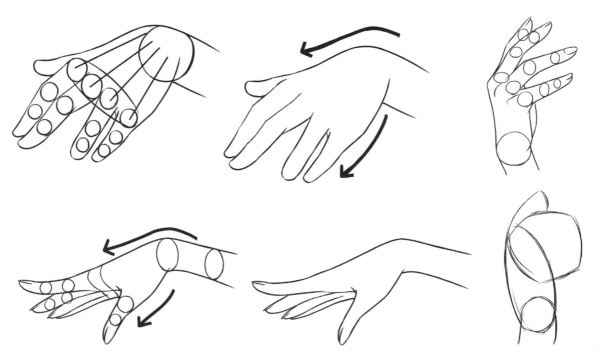

■ 雙手的動作

| 核 心 知 識 |

● 繪製雙手手指交叉時，要畫出手指間的遮擋關係。
● 繪製雙手交疊時，也要在草圖階段畫出下方的手的輪廓，以便找準形狀。

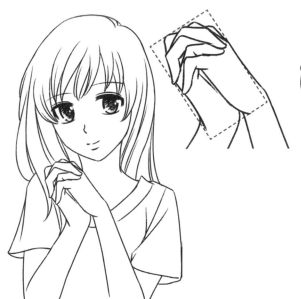

撒嬌時，兩手手指交叉握在一起，傾向
一側。交握的手掌整體接近方形。

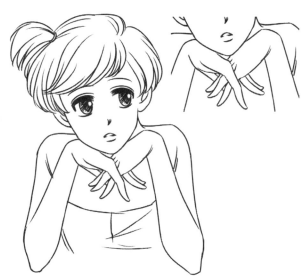

雙手交叉撐住頭部，手指交叉並翹起指尖，
使人物看起來更加俏皮。

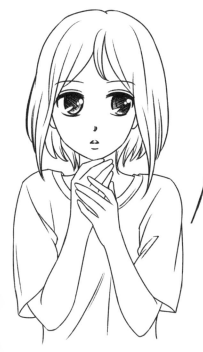

天冷時，雙手握在一起放在嘴邊哈氣。
繪製草圖時，下方的手也要畫出輪廓，
以便找準手掌的大小。

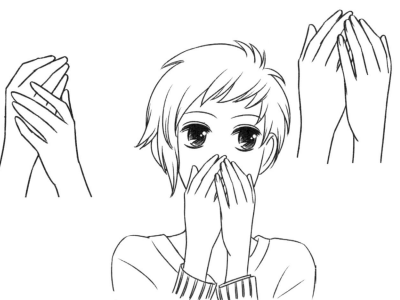

因為吃驚或說錯話突然用雙手捂住嘴巴，
雙手交疊在一起會使人物更加可愛。

■ 手的其他動作

| 核 心 知 識 |

● 人的手可以做出很多複雜的動作。同樣的動作在不同角度下，形狀會完全不同。
● 手掌與手指間的透視表現，以及相互間的遮擋關係是繪製手部動作的重點。

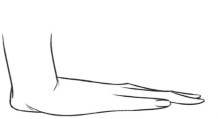

平放在桌面上的手掌。要注意一側手指對另一側手指的遮擋。

用手指撐起的手掌，從手腕角度看，前伸的四指有不同程度的透視，並會被掌心遮擋。

用指尖支撐時，力量主要在拇指、食指和中指上，所以這三根手指要畫的直又有力。

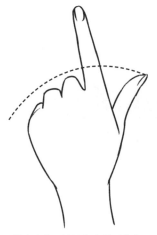

伸出兩指，除了伸出的手指部分，手掌頂端呈弧形。

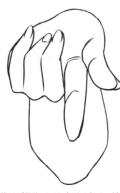

食指和拇指向前產生透視，其他三指彎起，指尖接觸手心，小指微翹可以表現出女性的嫵媚。

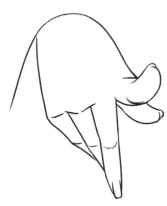

向前伸出手指有很大的透視，整體變粗，長度縮短。

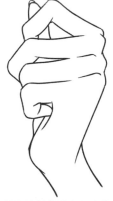

半握拳是繪製萌系少女時常用到的手勢。無名指和小指緊握，食指與拇指相互接觸。

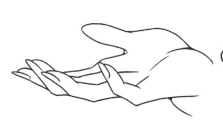

向上托起的動作。手指與手掌幾乎位於同一平面，四指間不同程度的彎曲可以使動作更有變化。

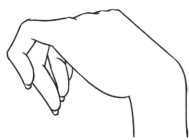

用手背托起的動作。四指向前彎曲，手掌擋住大拇指和四指的大部分。要畫出手掌頂端的關節形狀。

3.2.3 腿部與腳部的結構與平衡

腳和腿統稱為下肢，支撐著整個人體的重量，也決定了人體的動態。儘管下肢的結構和動作在變化上沒有上肢複雜，但掌握好下肢的結構也是非常重要的。

■ 腿部基本結構

| 核 心 知 識 |

● 腿長佔整個身長的 $\frac{1}{2}$。
● 大腿具有肉感，和膝蓋之間有細小的空隙。

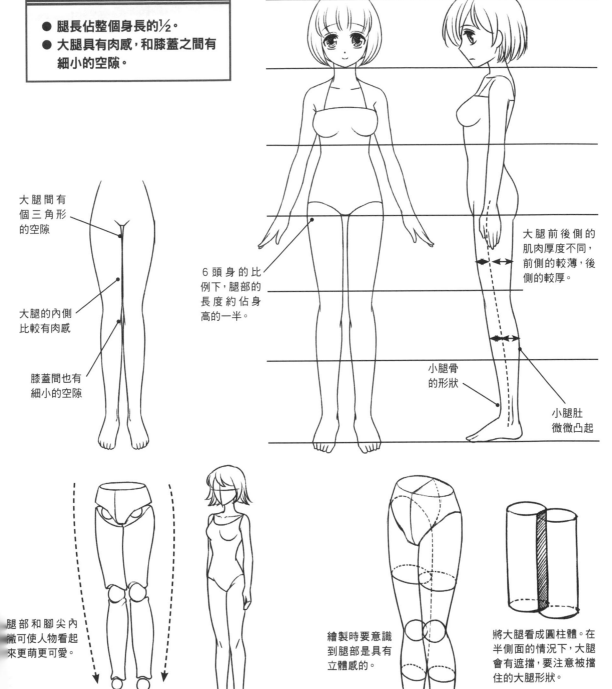

大腿間有個三角形的空隙

大腿的內側比較有肉感

膝蓋間也有細小的空隙

6 頭身的比例下，腿部的長度約佔身高的一半。

大腿前後側的肌肉厚度不同，前側的較薄，後側的較厚。

小腿骨的形狀

小腿肚微微凸起

腿部和腳尖內撇可使人物看起來更萌更可愛。

繪製時要意識到腿部是具有立體感的。

將大腿看成圓柱體。在半側面的情況下，大腿會有遮擋，要注意被擋住的大腿形狀。

■ 腿部的活動範圍

| 核 心 知 識 |
- 腿部向前活動的範圍比向後的大。
- 要準確畫出膝蓋結構。

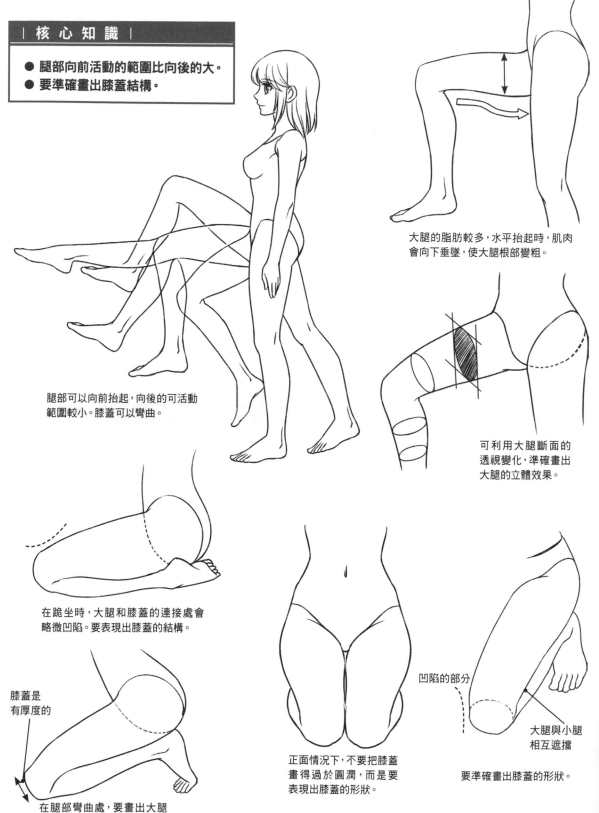

大腿的脂肪較多,水平抬起時,肌肉會向下垂墜,使大腿根部變粗。

腿部可以向前抬起,向後的可活動範圍較小。膝蓋可以彎曲。

可利用大腿斷面的透視變化,準確畫出大腿的立體效果。

在跪坐時,大腿和膝蓋的連接處會略微凹陷。要表現出膝蓋的結構。

凹陷的部分

膝蓋是有厚度的

在腿部彎曲處,要畫出大腿和小腿相互交疊的效果。

正面情況下,不要把膝蓋畫得過於圓潤,而是要表現出膝蓋的形狀。

大腿與小腿相互遮擋

要準確畫出膝蓋的形狀。

■ 腿部的背面結構

| 核 心 知 識 |

● 繪製腿部的背面時要畫出膝蓋後方的肌肉線條。
● 隨著動作的變化，腿部的形狀也會跟著發生變化。

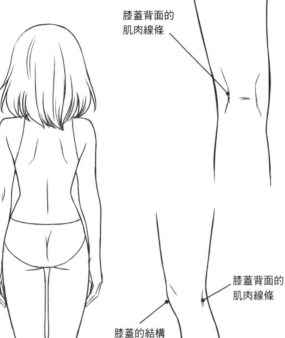

膝蓋背面的
肌肉線條

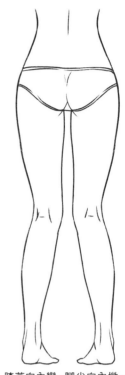

膝蓋背面的
肌肉線條

膝蓋的結構

膝蓋向內彎，腳尖向內撇，
使少女看起來更嬌柔。

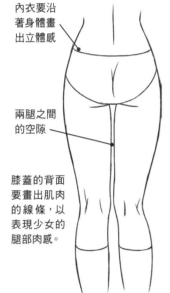

內衣要沿
著身體畫
出立體感

兩腿之間
的空隙

膝蓋的背面
要畫出肌肉
的線條，以
表現少女的
腿部肉感。

─ 難點解析 ─

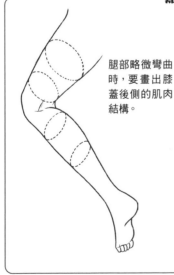

腿部略微彎曲
時，要畫出膝
蓋後側的肌肉
結構。

彎曲程度較大時，大腿
與小腿折疊，膝蓋後側
的肌肉被遮擋住。

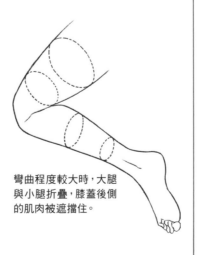

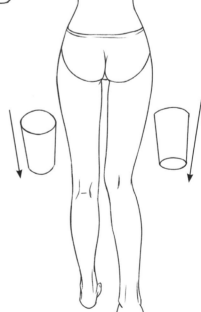

動作不同，腿部的形狀
也會跟著產生變化。

■ 腳部的基本結構

| 核 心 知 識 |

- 腳的基本形狀為三角形，腳面凸起，足弓則向上凹。
- 內側腳踝比外側腳踝高。
- 腳的外輪廓向兩側擴張，五個腳趾向內側收縮。

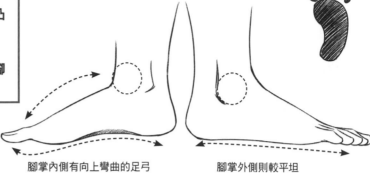

腳掌內側有向上彎曲的足弓　　　腳掌外側則較平坦

腳部的輪廓大致上是三角形

腳背向上凸起，腳後跟和腳踝的連接處向內凹陷，腳踝骨呈球形，內側腳踝會比外側高。

利用斷面來確定腳掌的形狀變化和透視角度。

腳掌呈梯形，邊線向兩側擴張。腳趾中以大拇趾最粗，其他四趾向內收。

站立的角度不同，雙腳的形狀也不一樣。

腳背的形狀

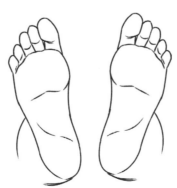

腳底的結構

站立時，少女雙腳向內側撇看起來更加可愛。

■ 腳的各種動作

| 核 心 知 識 |

●腳的**動作變化**不如手部豐富。不同的畫面角度和動作，腳部的形狀也會有所不同。

走路時左右腳的形狀不同。向前伸的腳可以看到腳背，後側的腳可以看到腳底。

阿基里斯腱

踮腳時，腳趾和腳掌前端會與地面接觸。

從後方俯視，一側的腳可以看到腳背，另一側的腳會被小腿擋住，只能看到一部分。

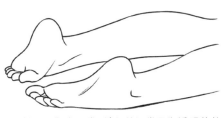

從側面觀察腳掌，遠側的腳掌因為透視緣故而整體變短，近側的則展現出側面的腳底。

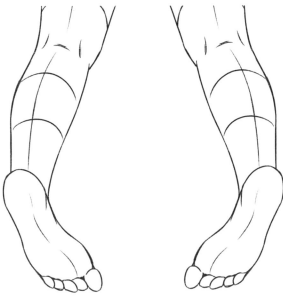

俯臥時，雙腳腳背著地，腳尖自然向內撇，腳趾向腳背收起，能夠看到腳底肌肉的結構。

跪坐時用腳尖支撐身體，腳尖與腳背間的角度較大，腳底則彎成直角。

3.3 常見的萌系少女體型及其特徵

萌系少女的身材可大致分為三種：苗條型、標準型和成熟型。無論是哪種體型都不能脫離萌系少女的基本特徵。

3.3.1 苗條型

強調骨感。細長的頭部、身體和四肢，還要表現出女性特徵。

| 核 心 知 識 |

● 身材纖細瘦長，強調骨感。
● 切忌將苗條身材畫的骨瘦如柴，影響美感。

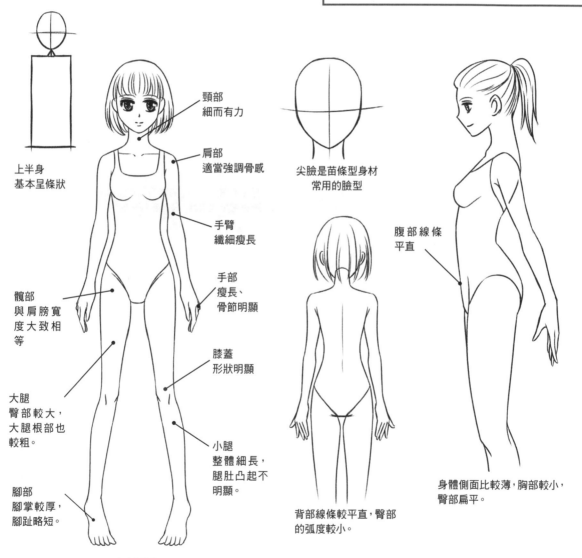

上半身
基本呈條狀

頸部
細而有力

肩部
適當強調骨感

手臂
纖細瘦長

手部
瘦長、
骨節明顯

髖部
與肩膀寬
度大致相
等

膝蓋
形狀明顯

大腿
臀部較大，
大腿根部也
較粗。

小腿
整體細長，
腿肚凸起不
明顯。

腳部
腳掌較厚，
腳趾略短。

尖臉是苗條型身材
常用的臉型

腹部線條
平直

身材特徵

背部線條較平直，臀部
的弧度較小。

身體側面比較薄，胸部較小，
臀部扁平。

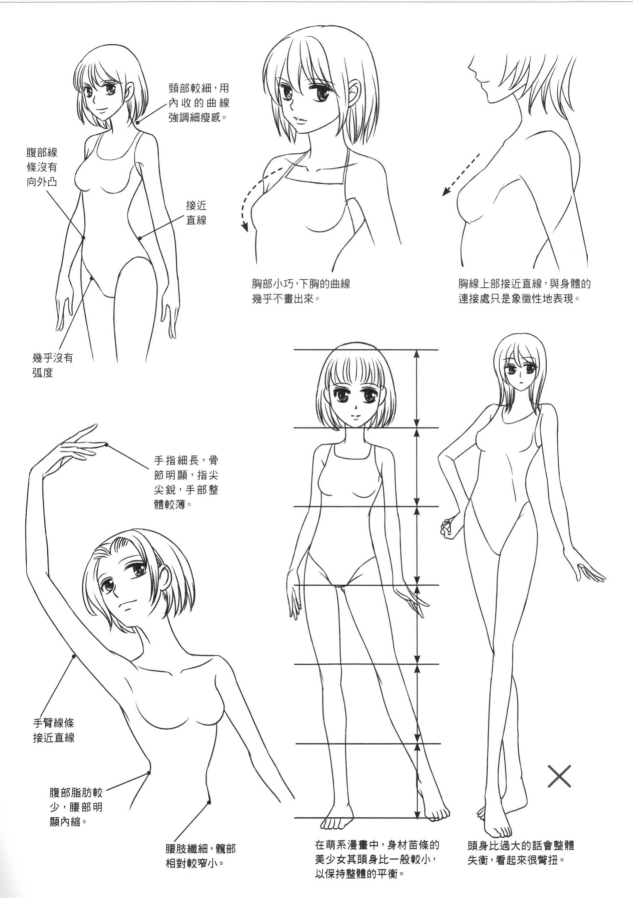

頸部較細,用內收的曲線強調細瘦感。

腹部線條沒有向外凸

接近直線

幾乎沒有弧度

胸部小巧,下胸的曲線幾乎不畫出來。

胸線上部接近直線,與身體的連接處只是象徵性地表現。

手指細長,骨節明顯,指尖尖銳,手部整體較薄。

手臂線條接近直線

腹部脂肪較少,腰部明顯內縮。

腰肢纖細,髖部相對較窄小。

在萌系漫畫中,身材苗條的美少女其頭身比一般較小,以保持整體的平衡。

頭身比過大的話會整體失衡,看起來很彆扭。

3.3.2 標準型

標準型的身材整體比例勻稱，女性特徵明顯但不誇張。

核 心 知 識
● 身材整體勻稱，女性特徵突出，比較接近寫實人物。
● 適合各種頭身比，繪製時可以進行各種變化。

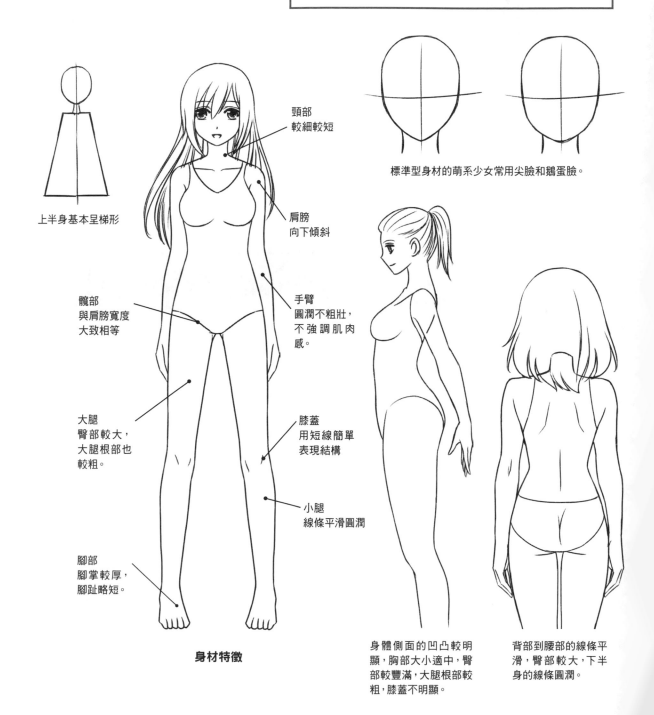

上半身基本呈梯形

頸部
較細較短

肩膀
向下傾斜

手臂
圓潤不粗壯，
不強調肌肉
感。

髖部
與肩膀寬度
大致相等

大腿
臀部較大，
大腿根部也
較粗。

膝蓋
用短線簡單
表現結構

小腿
線條平滑圓潤

腳部
腳掌較厚，
腳趾略短。

身材特徵

標準型身材的萌系少女常用尖臉和鵝蛋臉。

身體側面的凹凸較明顯，胸部大小適中，臀部較豐滿，大腿根部較粗，膝蓋不明顯。

背部到腰部的線條平滑，臀部較大，下半身的線條圓潤。

胸部中等大小,輪廓向外凸起,下胸線要全部畫出。

胸線上部的輪廓弧度較大,向外突出,整個胸部的
形狀飽滿,與腋下連接的結構線條較明顯。

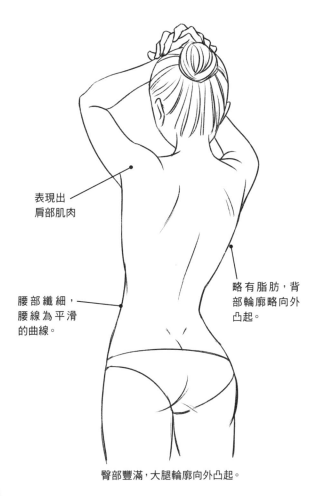

表現出
肩部肌肉

腰部纖細,
腰線為平滑
的曲線。

略有脂肪,背
部輪廓略向外
凸起。

臀部豐滿,大腿輪廓向外凸起。

適合各種頭身比

在萌系漫畫中
標準身材多與6頭身配合

3.3.3 成熟型

身材整體較豐滿，女性特徵較誇張，強調曲線的凹凸，繪製時要表現出肉感。

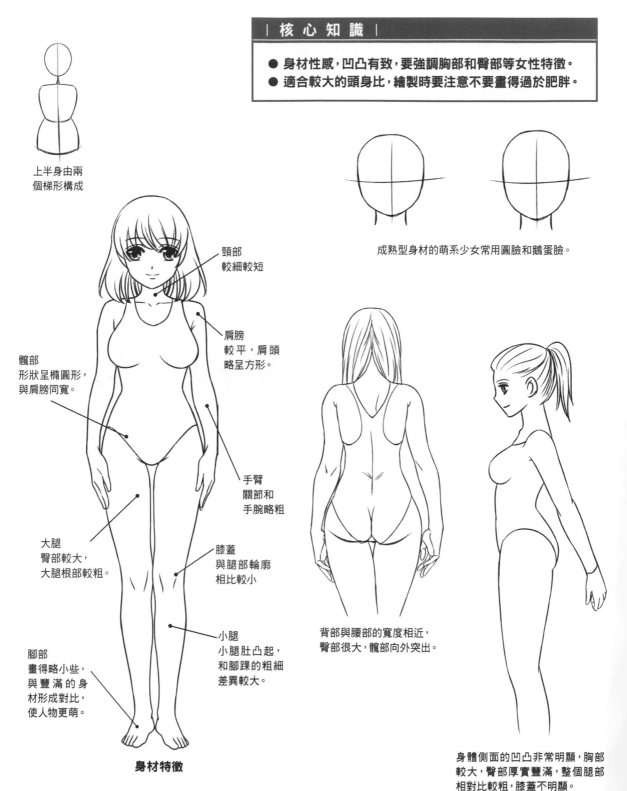

> **｜ 核 心 知 識 ｜**
>
> ● 身材性感，凹凸有致，要強調胸部和臀部等女性特徵。
> ● 適合較大的頭身比，繪製時要注意不要畫得過於肥胖。

上半身由兩
個梯形構成

成熟型身材的萌系少女常用圓臉和鵝蛋臉。

頸部
較細較短

肩膀
較平，肩頭
略呈方形。

髖部
形狀呈橢圓形，
與肩膀同寬。

手臂
關節和
手腕略粗

大腿
臀部較大，
大腿根部較粗。

膝蓋
與腿部輪廓
相比較小

小腿
小腿肚凸起，
和腳踝的粗細
差異較大。

腳部
畫得略小些，
與豐滿的身
材形成對比，
使人物更萌。

身材特徵

背部與腰部的寬度相近，
臀部很大，髖部向外突出。

身體側面的凹凸非常明顯，胸部
較大，臀部厚實豐滿，整個腿部
相對比較粗，膝蓋不明顯。

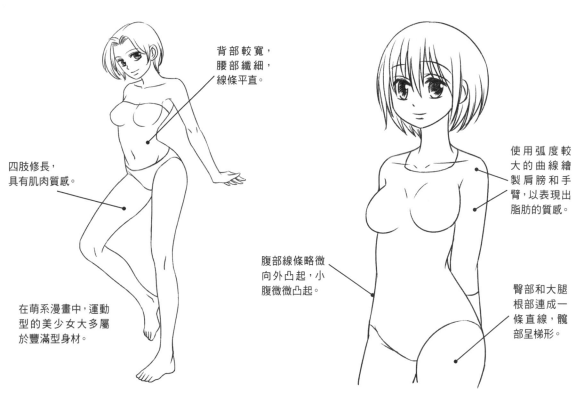

背部較寬,腰部纖細,線條平直。

四肢修長,具有肌肉質感。

在萌系漫畫中,運動型的美少女大多屬於豐滿型身材。

使用弧度較大的曲線繪製肩膀和手臂,以表現出脂肪的質感。

腹部線條略微向外凸起,小腹微微凸起。

臀部和大腿根部連成一條直線,髖部呈梯形。

豐滿的胸部呈水滴狀,胸線以上是向下的平滑曲線。下胸線向上,畫出大部分的胸部形狀。

略帶誇張的豐滿胸部相對比較圓,胸線上半部的弧度較大且向外突出,明顯向外擴張。

豐滿的胸部比較重,整體向下垂,與軀幹緊密貼合,腋下的結構線清晰明顯。

陰影

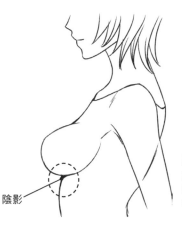

胸線以上的線條向上翹起,下胸線與軀幹連接處有明顯的陰影。

純真可愛的蘿莉

在瞭解了萌系少女的頭身比與基本的身材特徵後，讓我們用實例來學習一下具體的蘿莉繪製過程。

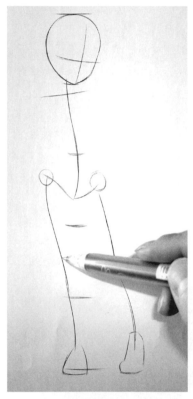

01 利用簡單的線條勾出整個骨架，並標出頭身比。

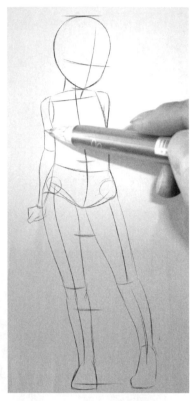

02 畫出身體的輪廓。蘿莉身材嬌小，上半身瘦小，腿部相對較粗。

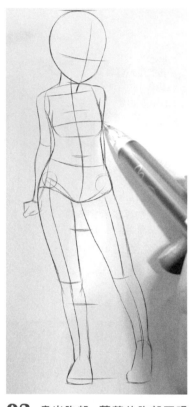

03 畫出胸部。蘿莉的胸部不明顯，胸線只略微突出。

04 勾出髮型和五官。髮型簡單可愛，五官中要突出眼睛。

05 用較粗的鉛筆仔細勾出臉部的輪廓和頭髮的大致結構。

06 根據草圖畫出眉毛和眼睛的輪廓和細節。

07 用排線替眼珠上色。整體要黑白分明，突出眼珠的高光。

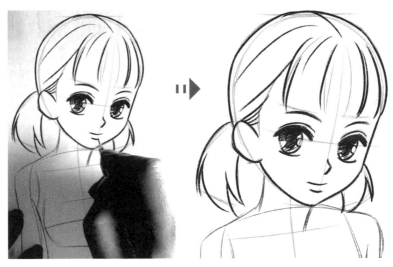

08 畫出鼻子和嘴巴。鼻頭略微渾圓，突出蘿莉的純真可愛。

09 增加頭髮細節。用較細的鉛筆為頭髮添加髮絲。

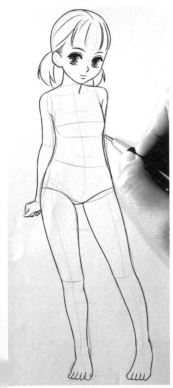

10 根據草圖，畫出身體輪廓。女性特徵不突出，但要表現出身體和四肢柔軟的肉感。

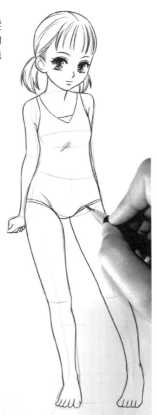

11 添加簡單的服裝。配合髮型，服裝的樣式要簡單大方，不要過於華麗。

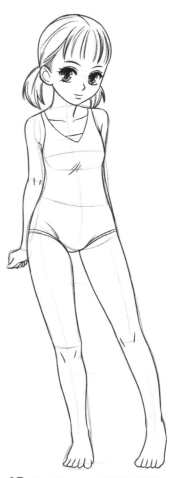

12 在胸部下方略微添加陰影，並畫出手肘和膝蓋結構。完成。

課後練習 萌系少女的身體繪製要點

頭身比與體型相互搭配是畫出姣好身材的重點。年紀越小，頭身比就越小，身材就越單薄；年紀越長，頭身比越大，身材越豐滿。

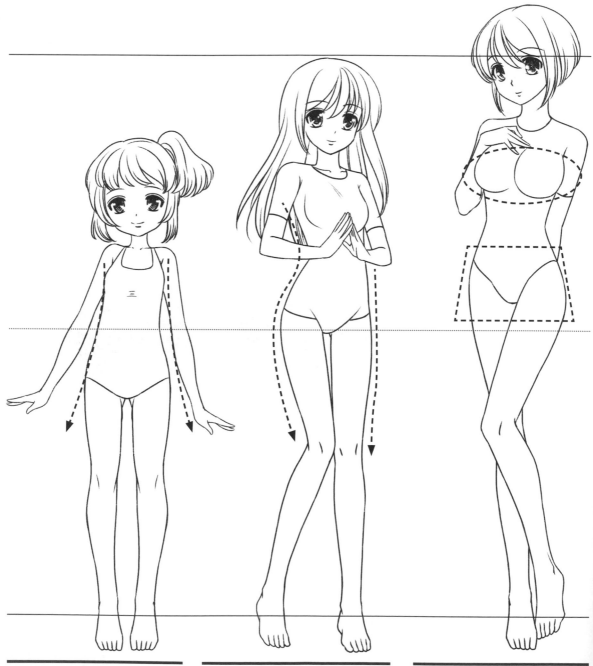

繪製年紀較小的蘿莉型少女時，整體的頭身較小，頭部較大，上半身比較小，女性特徵不突出。這樣看起來既可愛，又能畫出少女的修長身材。

標準型身材主要適合少女型的萌系角色，也是萌系漫畫中最常見的身材。這類身材整體勻稱，具有明顯的女性特徵，但不會過於突出。

對於年紀略大，或外形比較成熟的萌系少女，大多會將身材畫得比較性感，女性特徵豐滿突出。為了不使人物看起來肥胖臃腫，必須用較大的頭身比來增加身高，以平衡整體。

Part 4
運用肢體動作
突出萌系少女的存在感

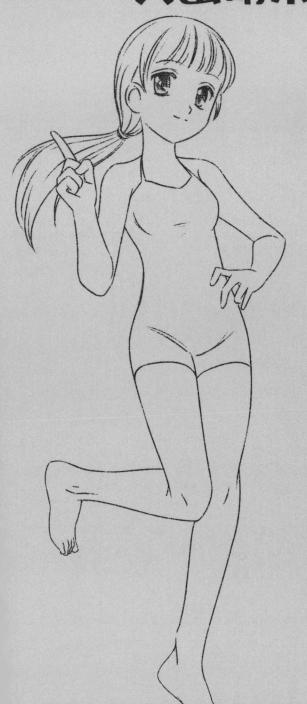

■ 本章要點

● 人體可以做出多種動作，繪製這些動作不僅能夠表現人物的狀態，還能展現其個性特徵。
● 萌系少女的動作具有明顯的特徵，繪製時要突出這些特徵。
● 依照S形、交叉和扭轉這三大特點，突出萌系少女姣好、可愛的身型。

■ 漫畫家心得

● 萌系少女是漫畫中較為特殊的角色，具有獨特的特徵。無論是基本動作、情緒動作，還是各種特定的動作，都要符合萌系少女的3大特徵。
● 繪製時要與萌系少女的身體特點相結合，以突出優美的身體曲線，讓畫面能夠賞心悅目，充分表現「萌」的特點。

4.1 繪製萌系少女肢體動作的基礎知識

從動態表現上來展現角色的個性,確定萌系少女的存在感,豐富外形設定。

4.1.1 確定重心是繪製動作的起點

通過重心且垂直於地面的垂線叫做重心線。人體的支點一般都位於重心線上,支點如果偏離了重心線,為了保持平衡,人體就需要進行運動。在繪製人體的運動時,重心是起點也是重點。

| 核 心 知 識 |

● 平衡時重心線位於支撐腳上或是兩腳之間。
● 人體的側面呈S形。

● 重心線如果位於雙腳之外的話,就會失衡。
● 重心的移動是產生運動的起點。

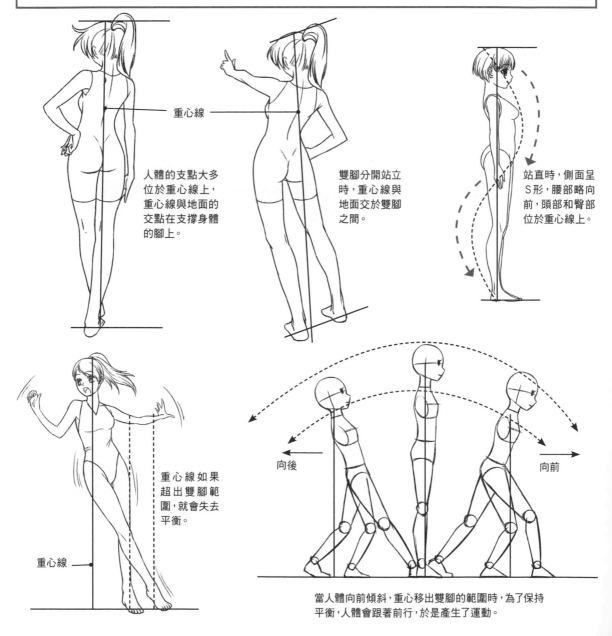

重心線

人體的支點大多位於重心線上,重心線與地面的交點在支撐身體的腳上。

雙腳分開站立時,重心線與地面交於雙腳之間。

站直時,側面呈S形,腰部略向前,頭部和臀部位於重心線上。

重心線如果超出雙腳範圍,就會失去平衡。

重心線

向後

向前

當人體向前傾斜,重心移出雙腳的範圍時,為了保持平衡,人體會跟著前行,於是產生了運動。

4.1.2 萌系少女肢體動作的三大特徵

萌系動作是將女性特有的屬性進行強調，以展現萌系少女的身體曲線，以及惹人喜愛的特徵。S形、交叉和扭轉是萌系動作的三大特徵。

■ S形

| 核 心 知 識 |

● 繪製萌系少女的身體動作時要意識到S形。
● 繪製半身胸像時也要按照S形進行描繪。

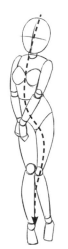 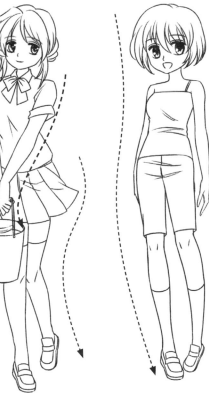 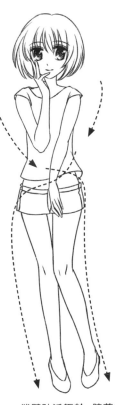

整個身體扭轉成S形，可使人物的曲線更加明顯，看起來也更加輕盈。

腰部和髖部向前挺起，雙腿向外彎曲，腳尖向內撇，整個站姿呈S形。

雙臂貼近軀幹，膝蓋向內彎曲，整個身體形成兩條S曲線。

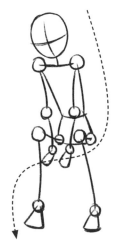 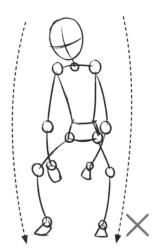 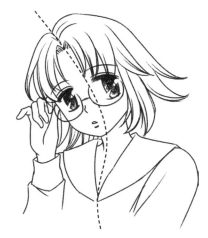

四肢向軀幹收縮，才能使身體呈現S形曲線。

四肢向外的動作比較男性化，不適合用於萌系少女。

繪製半身像時也要符合S形曲線的規則。

■ 交叉

| 核 心 知 識 |

● 可使萌系少女更加
 嬌俏可愛。
● 繪製交叉的四肢動
 作時,盡量不要讓
 兩側肢體對稱。

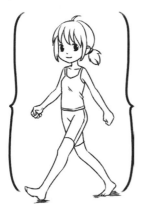

普通的動作缺乏「萌」的感覺。

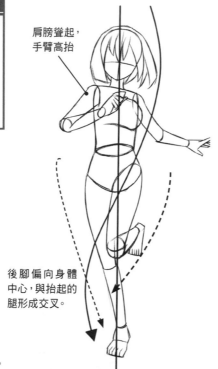

肩膀聳起,
手臂高抬

後腳偏向身體
中心,與抬起的
腿形成交叉。

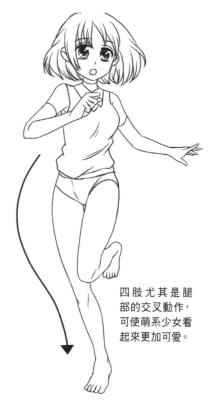

四肢尤其是腿
部的交叉動作,
可使萌系少女看
起來更加可愛。

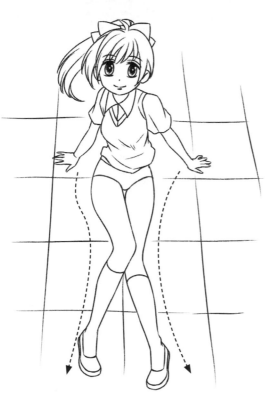

雙膝交叉的坐姿能讓人物更嬌俏可愛。

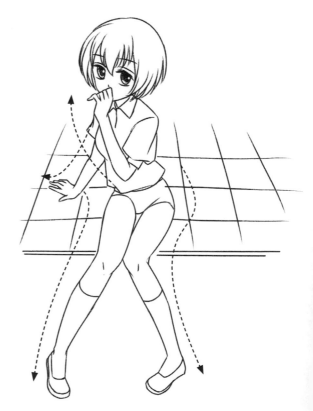

繪製四肢的交叉動作時,要盡量讓左右兩側的肢體動作
出現差異,才能讓畫面更加豐富、具有動感。

■ 扭轉

| 核 心 知 識 |

● 扭轉身體能充分展現少女姣好、柔美的身段。
● 扭轉與交叉要相互結合，才能畫出平衡的身段。

胸部、腰部、髖部和膝蓋分別朝向不同的方向，讓整個身體呈現扭曲的狀態，充分展現萌系少女的姣好身段。

只要能讓身體扭轉，即使是普通的動作也能展現出優美的曲線。

身體的扭轉是靠交叉四肢產生的。結合扭轉與交叉可使身體更加平衡、協調。

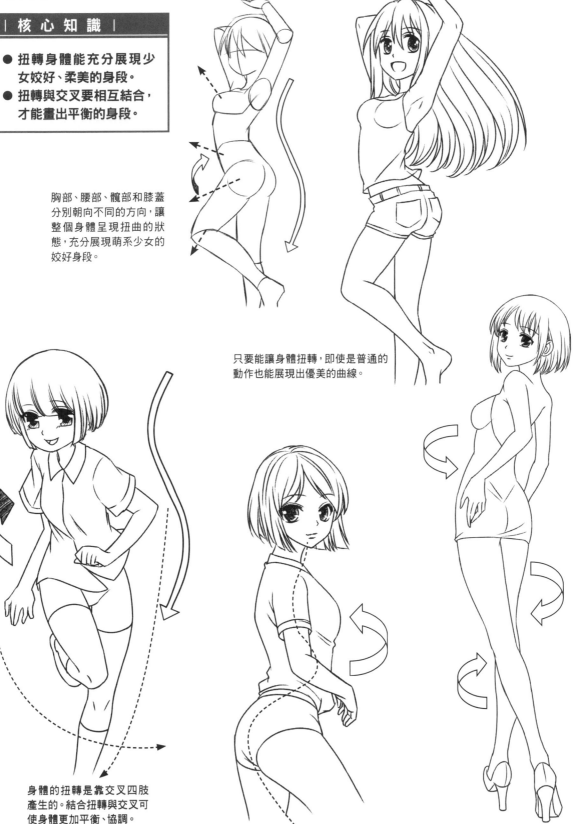

誇張的扭轉身體

4.2 萌系少女的基本動作

所謂的基本動作是指與生俱來的動作。繪製時要通過三要素來展現角色的萌點。

4.2.1 站立

繪製萌系少女的站姿時要表現出嬌俏、可愛的特徵。

■ 萌系少女的各種站姿

| 核 心 知 識 |

● 根據腿部動作,可大致將站姿分為A形、I形、S形和X形。
● 腳尖向內撇是萌系少女最為常見的站姿。

A形站姿

雙腳叉開約與肩膀同寬,
腳尖略向內撇。

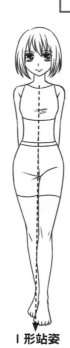

I形站姿

雙腳併攏,雙腿一前
一後交叉站立。

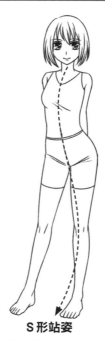

S形站姿

以一條腿為支點,髖部向一
側扭轉,另一腳輕微點地。

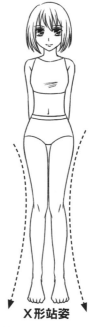

X形站姿

膝蓋併攏,雙腳略為分開,
兩腿呈X形。

難點解析

利用腳部動作來表現少女的「萌」站姿。

腳尖外撇比較豪放,
不適合萌系少女。

腳跟併攏,腳尖外撇
(I形站姿),偶爾
出現的少女站姿。

腳尖內收,最常見
的萌系少女站姿。

一腳為支點,一腳
腳尖點地,也是常
見的站姿。

■ 各種站姿的應用

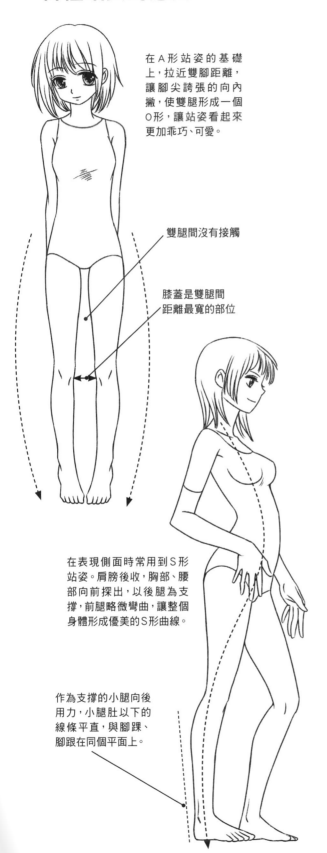

在A形站姿的基礎上,拉近雙腳距離,讓腳尖誇張的向內撇,使雙腿形成一個O形,讓站姿看起來更加乖巧、可愛。

雙腿間沒有接觸

膝蓋是雙腿間距離最寬的部位

在表現側面時常用到S形站姿。肩膀後收,胸部、腰部向前探出,以後腿為支撐,前腿略微彎曲,讓整個身體形成優美的S形曲線。

作為支撐的小腿向後用力,小腿肚以下的線條平直,與腳踝、腳跟在同個平面上。

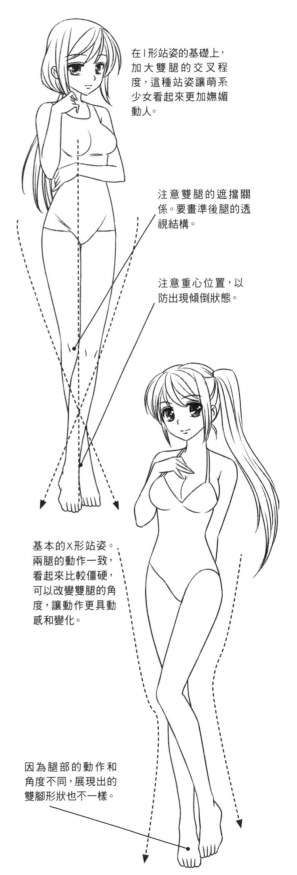

在I形站姿的基礎上,加大雙腿的交叉程度,這種站姿讓萌系少女看起來更加嫵媚動人。

注意雙腿的遮擋關係。要畫準後腿的透視結構。

注意重心位置,以防出現傾倒狀態。

基本的X形站姿。兩腿的動作一致,看起來比較僵硬,可以改變雙腿的角度,讓動作更具動感和變化。

因為腿部的動作和角度不同,展現出的雙腳形狀也不一樣。

4.2.2 坐姿

繪製坐姿時，整體的動作不要太大，四肢要收緊，手臂盡可能地貼近軀幹，雙腿不要張開，身體保持緊張感，膝蓋盡量靠攏，手肘不要距離身體太遠。

■ 萌系少女的各種坐姿

| 核 心 知 識 |

● 坐在椅子上和地上，是萌系少女常見的坐姿。
● 繪製時，盡可能保持上半身挺直，雙腿併攏。

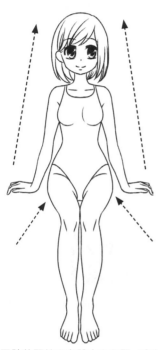

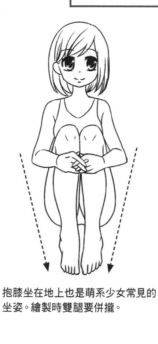

上半身盡可能保持挺直，彎曲的後背會讓人物看起來很沒精神。

抱膝坐在地上也是萌系少女常見的坐姿。繪製時雙腿要併攏。

四肢的關節向身體方向收緊，肩膀和四肢保持緊張，這樣的動作既能突出萌系少女的特徵，又能讓人物顯得更加乖巧可愛。

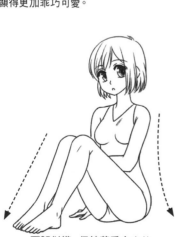

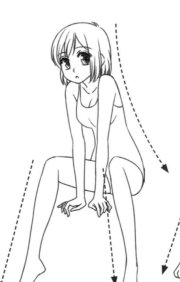

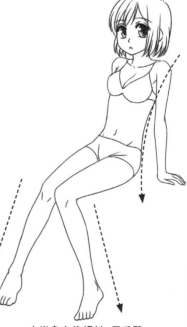

兩腿併攏，保持萌系少女的文雅姿態。

坐在椅子上時，雙肩聳起，雙手撐在兩腿間，雙腿分開，但雙膝向內靠攏。

上半身向後傾斜，用手臂撐住身體，膝蓋併攏，腳尖向內撇。

■ 各種坐姿的應用

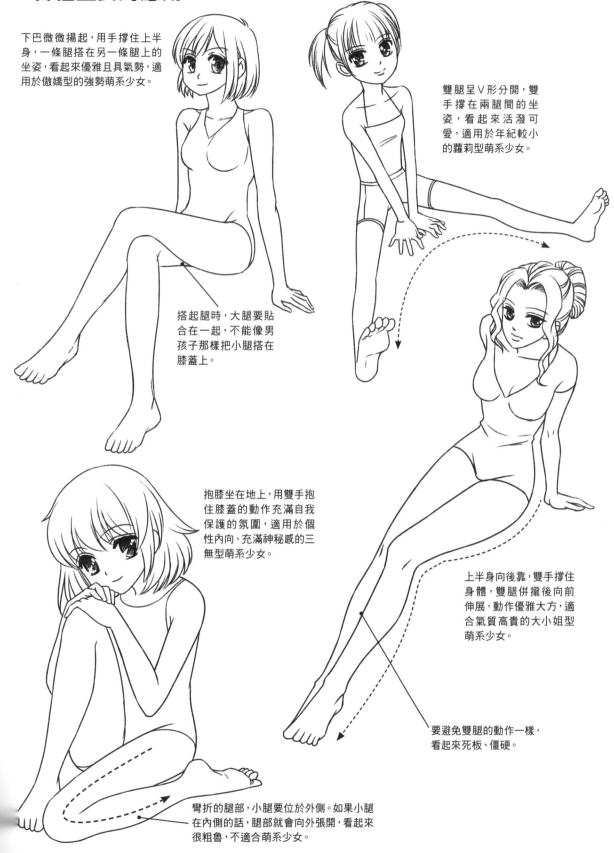

下巴微微揚起，用手撐住上半身，一條腿搭在另一條腿上的坐姿，看起來優雅且具氣勢，適用於傲嬌型的強勢萌系少女。

雙腿呈Ｖ形分開，雙手撐在兩腿間的坐姿，看起來活潑可愛，適用於年紀較小的蘿莉型萌系少女。

搭起腿時，大腿要貼合在一起，不能像男孩子那樣把小腿搭在膝蓋上。

抱膝坐在地上，用雙手抱住膝蓋的動作充滿自我保護的氛圍，適用於個性內向、充滿神秘感的三無型萌系少女。

上半身向後靠，雙手撐住身體，雙腿併攏後向前伸展，動作優雅大方，適合氣質高貴的大小姐型萌系少女。

要避免雙腿的動作一樣，看起來死板、僵硬。

彎折的腿部，小腿要位於外側。如果小腿在內側的話，腿部就會向外張開，看起來很粗魯，不適合萌系少女。

4.2.3 走路

走路是最基本的動作。繪製萌系少女的走路姿勢時四肢要向內收起，以突出少女的活潑、可愛。

■ 幾種常見的走路姿勢

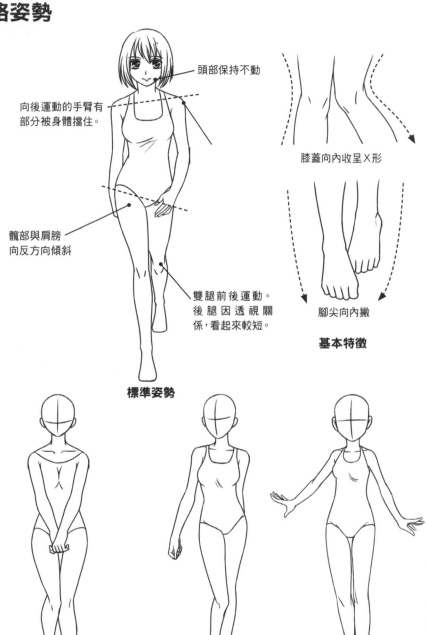

核 心 知 識

- 雙臂和雙腿前後交互擺動。
- 膝蓋向內呈X形，雙腳腳尖向內撇。
- 萌系漫畫中常見的走路姿勢有標準型、內斂型、模特型和歡快型。

頭部保持不動

向後運動的手臂有部分被身體擋住。

髖部與肩膀向反方向傾斜

雙腿前後運動。後腿因透視關係，看起來較短。

膝蓋向內收呈X形

腳尖向內撇

基本特徵

標準姿勢

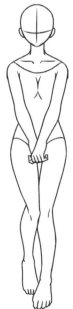

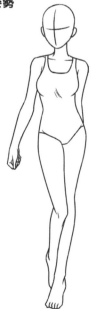

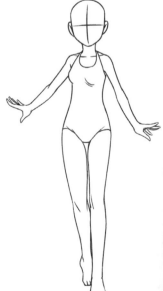

標準型

沒有特別的附加動作，雙臂前後擺動，雙腳幾乎踩在一條直線上。

內斂型

頭部微低，肩膀下榻，雙手放在身前，雙膝向內加緊，步伐較小。

模特型

肩膀和髖部上下扭動，手臂貼著身體向後擺動，整個身體呈S形。

歡快型

雙臂向兩側抬起，雙手向上翹起，雙腿的彎曲度較小。

■ 各種走路姿勢的應用

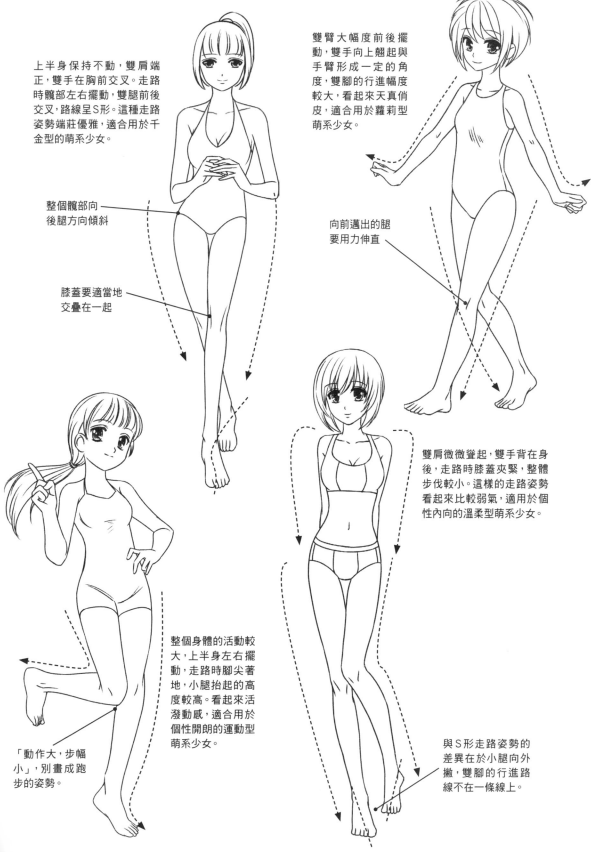

上半身保持不動，雙肩端正，雙手在胸前交叉。走路時髖部左右擺動，雙腿前後交叉，路線呈S形。這種走路姿勢端莊優雅，適合用於千金型的萌系少女。

整個髖部向後腿方向傾斜

膝蓋要適當地交疊在一起

雙臂大幅度前後擺動，雙手向上翹起與手臂形成一定的角度，雙腳的行進幅度較大，看起來天真俏皮，適合用於蘿莉型萌系少女。

向前邁出的腿要用力伸直

雙肩微微聳起，雙手背在身後，走路時膝蓋夾緊，整體步伐較小。這樣的走路姿勢看起來比較弱氣，適用於個性內向的溫柔型萌系少女。

整個身體的活動較大，上半身左右擺動，走路時腳尖著地，小腿抬起的高度較高。看起來活潑動感，適合用於個性開朗的運動型萌系少女。

「動作大，步幅小」，別畫成跑步的姿勢。

與S形走路姿勢的差異在於小腿向外撇，雙腳的行進路線不在一條線上。

4.2.4 跑步

跑步是一種快速行進的運動，整個身體的動作比較大。繪製跑步姿勢時，上半身要向橫運動，手臂向左右而非前後擺動。膝蓋向內偏可以使人物看起來更加可愛。

■ 萌系少女的跑姿特徵

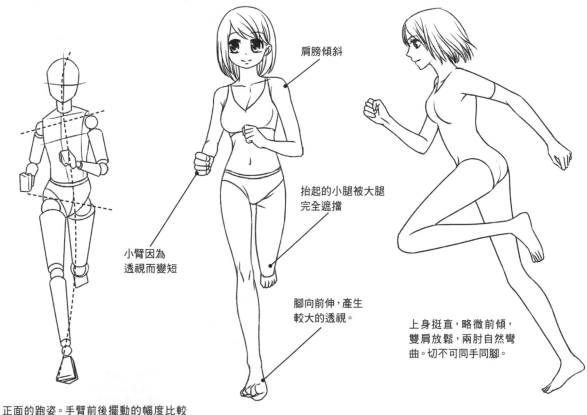

肩膀傾斜

小臂因為透視而變短

抬起的小腿被大腿完全遮擋

腳向前伸，產生較大的透視。

上身挺直，略微前傾，雙肩放鬆，兩肘自然彎曲。切不可同手同腳。

正面的跑姿。手臂前後擺動的幅度比較大，對身體有一定的遮擋。雙肩的高度不一致，身體由於左右扭動而呈S形。

| 核 心 知 識 |

● 雙臂和雙腿的擺動幅度比較大。
● 腳部向內收縮。
● 手臂呈橫向擺動或雙手舉起保持不動。

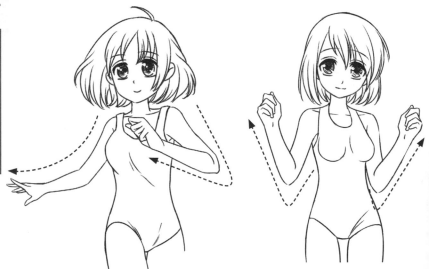

標準姿勢

手臂左右橫向擺動，身體的扭轉呈較大的S形。

雙臂抬起，雙手舉過肩膀，雙臂保持不動，看起來非常俏皮。

■ 各種跑步姿勢的應用

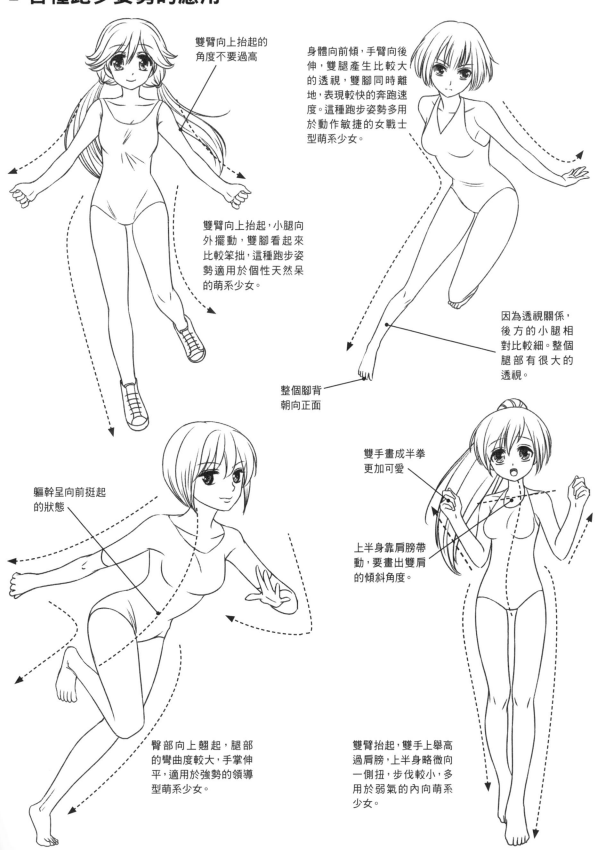

雙臂向上抬起的
角度不要過高

身體向前傾，手臂向後
伸，雙腿產生比較大
的透視，雙腳同時離
地，表現較快的奔跑速
度。這種跑步姿勢多用
於動作敏捷的女戰士
型萌系少女。

雙臂向上抬起，小腿向
外擺動，雙腳看起來
比較笨拙，這種跑步姿
勢適用於個性天然呆
的萌系少女。

因為透視關係，
後方的小腿相
對比較細。整個
腿部有很大的
透視。

整個腳背
朝向正面

軀幹呈向前挺起
的狀態

雙手畫成半拳
更加可愛

上半身靠肩膀帶
動，要畫出雙肩
的傾斜角度。

臀部向上翹起，腿部
的彎曲度較大，手掌伸
平，適用於強勢的領導
型萌系少女。

雙臂抬起，雙手上舉高
過肩膀，上半身略微向
一側扭，步伐較小，多
用於弱氣的內向萌系
少女。

4.2.5 半躺

身體的大部分都貼在地面上，只靠手臂支撐起部分的身體。半躺姿勢是展示萌系少女姣好身材和可愛姿態的經典動作。

| 核 心 知 識 |

● 將大部分的身體貼在地上，並用手臂撐起上半身的動作稱為半躺。
● 可以展現姣好的身段和柔弱的氣質。

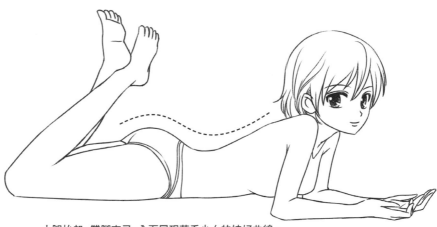

小腿抬起，雙腳交叉，全面展現萌系少女的姣好曲線。

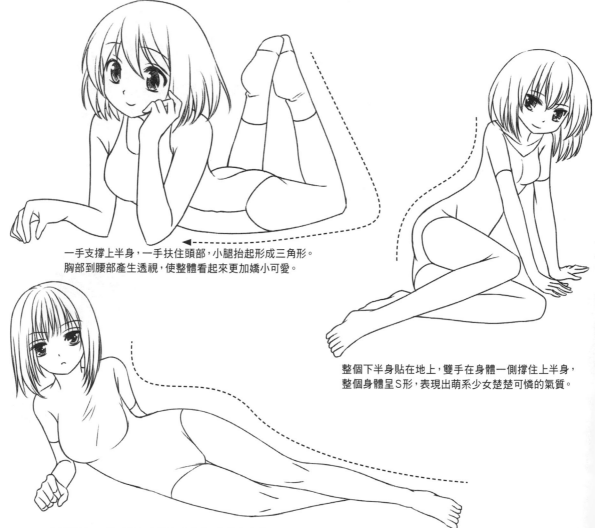

一手支撐上半身，一手扶住頭部，小腿抬起形成三角形。
胸部到腰部產生透視，使整體看起來更加嬌小可愛。

整個下半身貼在地上，雙手在身體一側撐住上半身，
整個身體呈S形，表現出萌系少女楚楚可憐的氣質。

身體側臥，一隻手斜向支撐起上半身，腰部向上抬起，展現出完美的腰線和修長的雙腿。

4.2.6 臥姿

比起直挺挺的躺在地上，更要以肢體動作來表現少女的氣質和優美的身形。

■ 萌系少女臥姿的基本特徵

| 核 心 知 識 |

● 動作要保持自然。
● 可以不受重力限制，自由度較大。
● 動作要優雅。

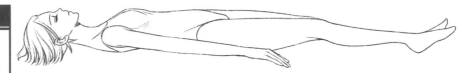

身體自然放鬆，雙手自然地放在兩側。整個軀體在一條水平線上。

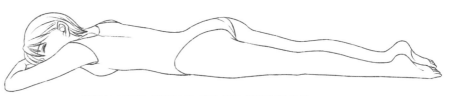

雙手枕在頭下，脊背拉伸，腳尖伸直，雙腿自然放鬆。

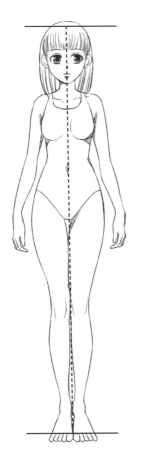

站立時，身體會受到重力的限制，雙臂自然搭在身體兩側，雙腳踩在重心線上。

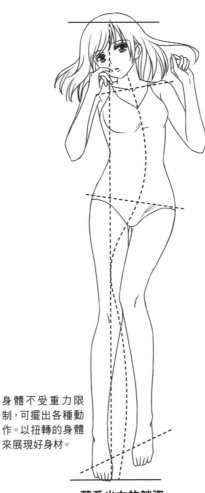

身體不受重力限制，可擺出各種動作。以扭轉的身體來展現好身材。

萌系少女的躺姿

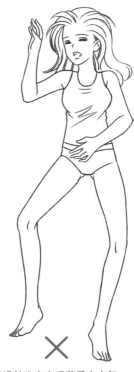

通過躺姿來表現萌系少女無防備的柔美狀態。動作要優雅，避免粗魯和男性化。

■ 各種躺臥姿勢的應用

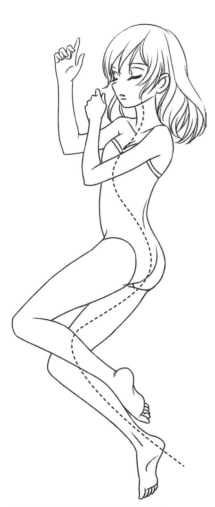

手臂放在頭部附近,胸部和髖部朝向不同的方向。腰部扭轉,雙腿自然彎曲,整個身體呈S形,展現出少女的姣好身段。

整個身體接近站立動作。頭部略微低垂,一隻手自然擺放在身體一側,另一隻手放在胸前,雙腿輕鬆地彎曲。

整個身體呈S形扭轉,雙肩聳起,雙手舉起放在身體兩側,雙腿隨著腰部扭轉自然地彎曲。

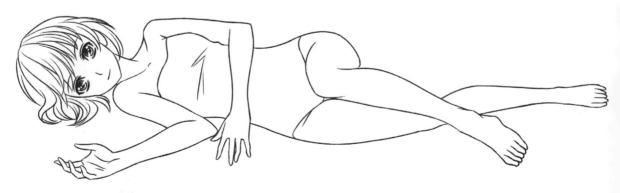

頭部轉向一側,肩膀向上提起,一手彎曲擺在身旁,另一隻手放在腰上。上半身扭轉,曲起遠側的腿搭在近側的腿上。扭轉整個身體展現少女性感的一面。

案例演示 **輕快小跑的可愛美少女**

在學習了基本的動作繪製法後，讓我們一起動手，繪製一個萌系美少女。

01 畫出頭部，並確定面部十字線。

02 畫出脊柱的形狀。頸部較直，以下的向前凸起。

03 用幾何形定出胸部和髖部輪廓。

04 畫出腿部動作。膝蓋向內收，雙腿呈X形。

05 畫出手臂的動作。肩關節微微向上聳，手臂動作盡可能不要重複。

06 根據骨架，畫出人體輪廓。線條要平滑、流暢。

07 畫出胸部輪廓。跑步中的胸部會較平時略為上移。

08 沿著頭部的輪廓畫出頭髮。跑步中的髮梢會微微向前揚起。

09 用較細的鉛筆畫出五官的形狀和表情。

10 根據草圖畫出肩部和胸部輪廓。上下胸線處的胸部輪廓都略微突出。

11 畫出腰線和髖部輪廓，和髖部、大腿連接處的斷面形狀。

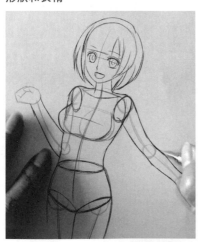

12 畫出手臂。要注意肩膀到手臂處的凹凸變化，線條要平滑流暢。

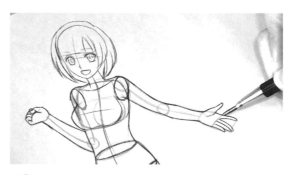

13 畫出左右手。五指張開，表現出人物的開心情緒，另一隻手握拳向上彎曲，使人物看起來俏皮可愛。

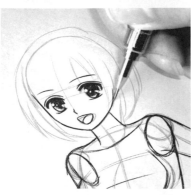

14 精細描繪人物的面部。充分體現少女的歡快、活潑。

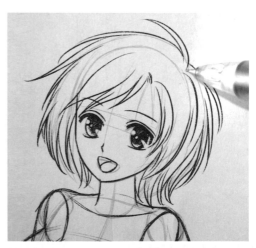

15 描畫頭髮。要表現出小跑步時頭髮微微揚起的躍動感。

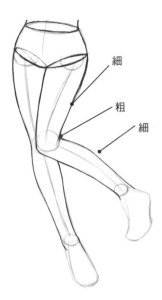

16 畫出腿部線條。膝蓋處的線條要比大小腿的輪廓線更粗重。

17 畫出腳部。腳部的輪廓線較平直，腳掌較瘦，腳趾略長。

18 擦掉多餘的輔助線。

19 用鉛筆勾出簡潔的服裝輪廓。服裝的邊緣要與人體的結構一致。

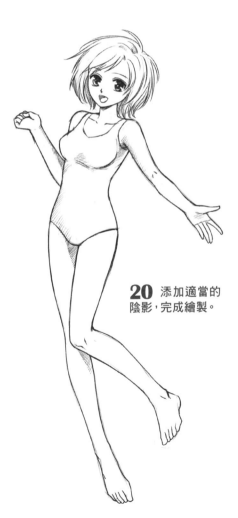

20 添加適當的陰影，完成繪製。

4.3 萌系少女的情緒動作

肢體語言，尤其是豐富的手部動作，是搭配面部表情表達情緒的重要輔助動作。

4.3.1 開心的肢體動作

用肢體動作來表達開心的情緒時，整個身體要向外舒展，給人豁然開朗、明亮愉快的印象。

| 核 心 知 識 |

- 不同的笑容要配合不同的動作。
- 用手擺出各種可愛的動作配合萌系少女的笑容。
- 開心時的動作舒展開放，充滿活力。

一手半握成拳，放在張開的嘴巴旁，表現出萌系少女文雅的一面。

舉起一隻手做出代表勝利的Ｖ形手勢，配合閉上一隻眼睛的爽朗笑容，表現出萌系少女活潑、自信的個性。

雙手握拳，小臂併攏，將整個手臂抱在胸前，配合真誠的大笑，表現出萌系少女純真歡樂的一面。

一隻手捂住嘴巴遮擋住笑容，既是萌系少女斯文害羞，也是俏皮惡作劇後的偷笑。

將嘴巴畫成像是貓嘴一樣，並用雙手捧住臉頰，誇張的笑容配合誇張的動作，表現出萌系少女的魅力。

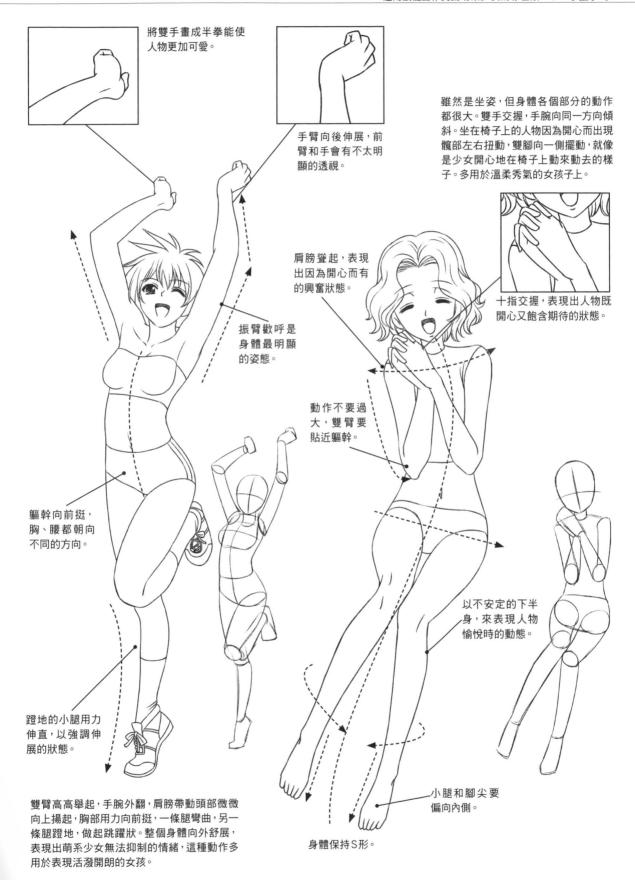

將雙手畫成半拳能使
人物更加可愛。

手臂向後伸展，前
臂和手會有不太明
顯的透視。

雖然是坐姿，但身體各個部分的動作
都很大。雙手交握，手腕向同一方向傾
斜。坐在椅子上的人物因為開心而出現
髖部左右扭動，雙腳向一側擺動，就像
是少女開心地在椅子上動來動去的樣
子。多用於溫柔秀氣的女孩子上。

肩膀聳起，表現
出因為開心而有
的興奮狀態。

十指交握，表現出人物既
開心又飽含期待的狀態。

振臂歡呼是
身體最明顯
的姿態。

動作不要過
大，雙臂要
貼近軀幹。

軀幹向前挺，
胸、腰都朝向
不同的方向。

以不安定的下半
身，來表現人物
愉悅時的動態。

蹬地的小腿用力
伸直，以強調伸
展的狀態。

小腿和腳尖要
偏向內側。

雙臂高高舉起，手腕外翻，肩膀帶動頭部微微
向上揚起，胸部用力向前挺，一條腿彎曲，另一
條腿蹬地，做起跳躍狀。整個身體向外舒展，
表現出萌系少女無法抑制的情緒，這種動作多
用於表現活潑開朗的女孩。

身體保持S形。

4.3.2 悲傷的肢體動作

悲傷是負面情緒，表情特徵是眉毛和嘴角向下垂。表現悲傷的肢體動作大多也是無力的，
同時也有其它抑制情緒爆發的動作。

| 核 心 知 識 |

● 多半伴隨無力和壓抑
　的手部動作。
● 用手擦眼淚也是常見
　的悲傷動作。
● 常會出現抱住自己的動
　作，以進行自我保護。

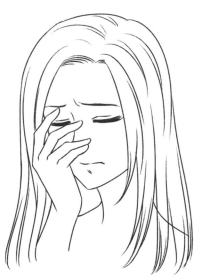

配合哭泣的表情，雙手握拳抱在胸前，表
現一種自我保護、抵抗傷害的心理情緒。

一隻手放在滿帶憂愁的面部，
表現少女出憂愁的情緒。

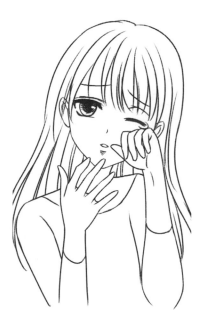

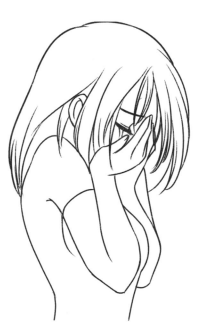

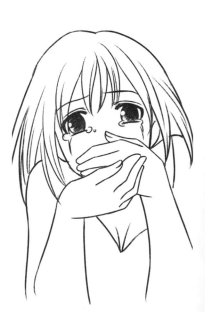

用手背抹掉眼角的淚水，另一手準備
擦眼淚，多用在情緒比較平穩時。

雙掌緊緊摀住臉龐，任眼淚恣意
流下，表現出極度悲傷的情緒。

雙手摀住嘴巴以抑制哭聲，表現出
少女努力壓抑住悲傷的情緒。

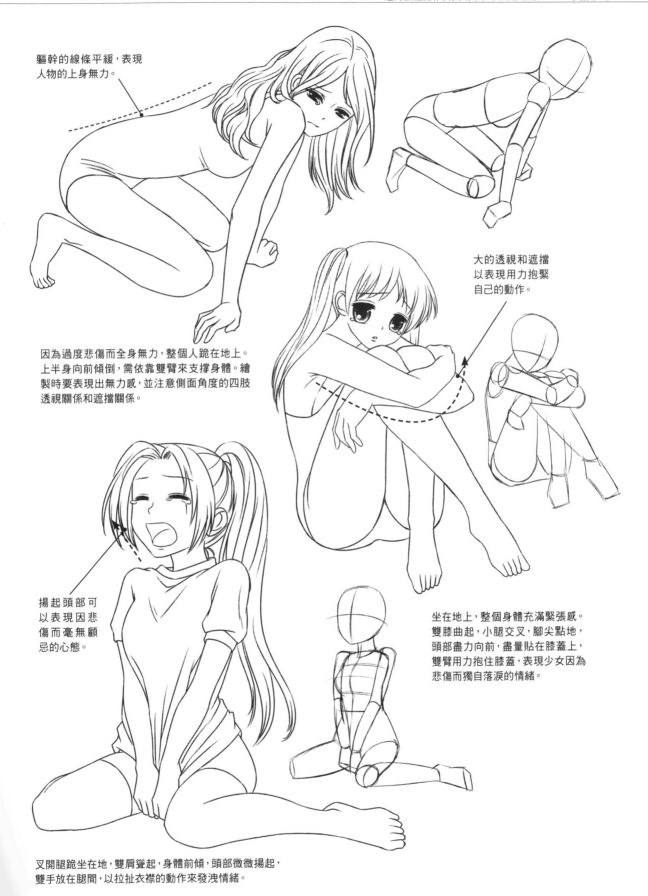

軀幹的線條平緩，表現
人物的上身無力。

大的透視和遮擋
以表現用力抱緊
自己的動作。

因為過度悲傷而全身無力，整個人跪在地上。
上半身向前傾倒，需依靠雙臂來支撐身體。繪
製時要表現出無力感，並注意側面角度的四肢
透視關係和遮擋關係。

揚起頭部可
以表現因悲
傷而毫無顧
忌的心態。

坐在地上，整個身體充滿緊張感。
雙膝曲起，小腿交叉，腳尖點地，
頭部盡力向前，盡量貼在膝蓋上，
雙臂用力抱住膝蓋，表現少女因為
悲傷而獨自落淚的情緒。

叉開腿跪坐在地，雙肩聳起，身體前傾，頭部微微揚起，
雙手放在腿間，以拉扯衣襟的動作來發洩情緒。

4.3.3 害羞的肢體動作

害羞動作多為本能反應，最常見的是遮擋與躲避，也有表現欣然接受的動作。
繪製時候要強調出少女的嬌俏可愛。

| 核 心 知 識 |

● 動作多為本能反應。
● 躲避、遮擋是表現害
　羞的代表性動作。
● 用手擋住漲紅的臉頰
　是最常見的動作。

雙手張開放在面前，既想用手遮住臉頰，
也像是因為臉紅發熱想用手降溫的表
現，是害羞時慌張失措的可愛樣子。

雙肩聳起，小臂攏在胸前，雙手握成
半拳，反向擋在面前，是少女害羞時
嬌俏可愛的模樣。

 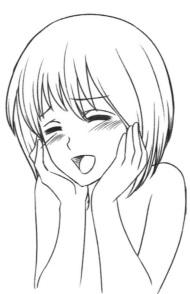 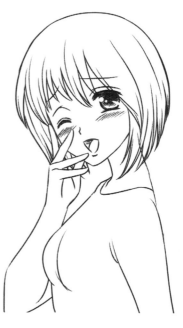

五指張開，手心向外，做出拒絕的
動作。用以表現少女因受誇獎而害
羞，謙虛地拒絕的反應。

雙肩高高聳起，雙手捧住漲紅的
面容，配合不好意思的笑容，表現
出少女接受讚美時的情緒。

一手捧住發紅的臉頰，將頭轉
向一側，閉上眼睛表現美少女
害羞、不知所措的樣子。

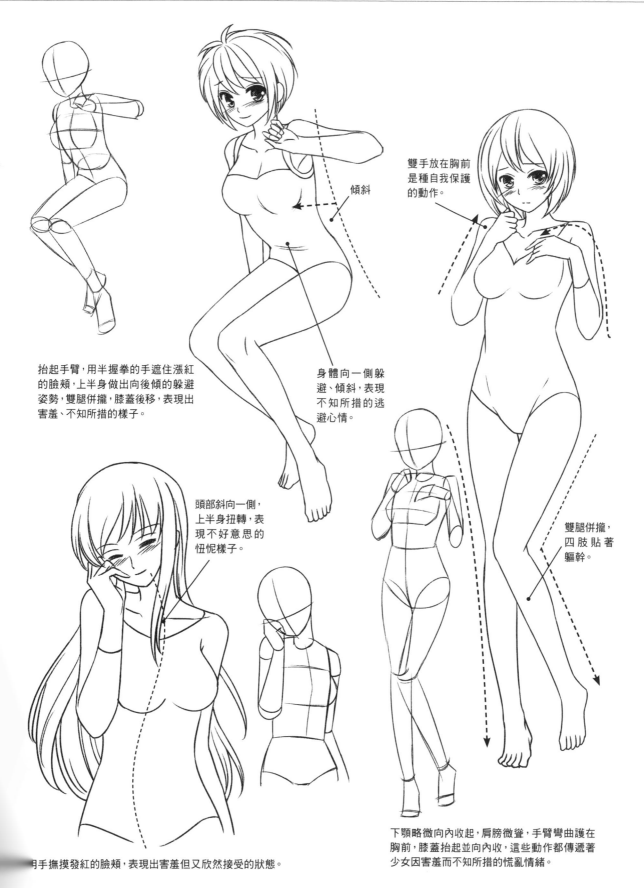

抬起手臂，用半握拳的手遮住漲紅的臉頰，上半身做出向後傾的躲避姿勢，雙腿併攏，膝蓋後移，表現出害羞、不知所措的樣子。

傾斜

雙手放在胸前是種自我保護的動作。

身體向一側躲避、傾斜，表現不知所措的逃避心情。

頭部斜向一側，上半身扭轉，表現不好意思的忸怩樣子。

雙腿併攏，四肢貼著軀幹。

用手撫摸發紅的臉頰，表現出害羞但又欣然接受的狀態。

下顎略微向內收起，肩膀微聳，手臂彎曲護在胸前，膝蓋抬起並向內收，這些動作都傳遞著少女因害羞而不知所措的慌亂情緒。

4.3.4 生氣的肢體動作

人在生氣時往往會擺出強硬的架勢，希望能以氣勢勝過對方。在繪製萌系少女生氣的肢體動作時不要畫得太過硬派，以免過於男性化，抹滅了可愛這項屬性。

| 核 心 知 識 |
● 生氣時的肢體動作通常比較大，略微男性化。
● 握拳、叉腰、雙臂抱胸和用力揮動手臂等動作常用於表現生氣的情緒。

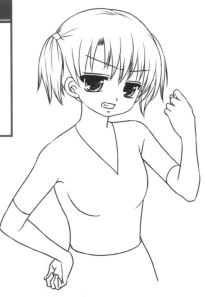

一手叉腰，一手握拳揮舞，表現出少女怒氣沖沖的樣子。

雙手抱胸是種抗拒情緒的表現，也是生氣時的常見姿態。

雙臂端正地放在身前，但頭部卻轉向一旁，表現出賭氣、不高興的情緒。

雙手叉腰，整個上半身向前探，常用於因生氣而對人訓斥的場景。

雙肩聳起，雙手握拳，表現出忍無可忍的憤怒狀態。

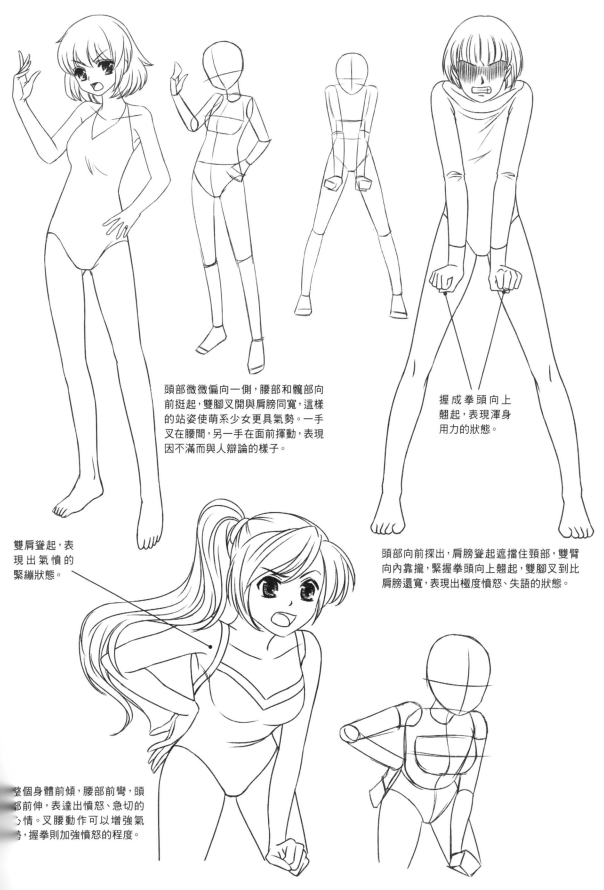

頭部微微偏向一側，腰部和髖部向前挺起，雙腳叉開與肩膀同寬，這樣的站姿使萌系少女更具氣勢。一手叉在腰間，另一手在面前揮動，表現因不滿而與人辯論的樣子。

握成拳頭向上翹起，表現渾身用力的狀態。

雙肩聳起，表現出氣憤的緊繃狀態。

頭部向前探出，肩膀聳起遮擋住頸部，雙臂向內靠攏，緊握拳頭向上翹起，雙腳叉到比肩膀還寬，表現出極度憤怒、失語的狀態。

整個身體前傾，腰部前彎，頭部前伸，表達出憤怒、急切的心情。叉腰動作可以增強氣勢，握拳則加強憤怒的程度。

4.3.5 驚訝的肢體動作

當發生不可預期的事時，就會出現驚訝的表情，此時的肢體動作多半出於本能反應，且帶有保護性質。

> **| 核 心 知 識 |**
> - 驚訝時的肢體動作是種本能動作。
> - 雙手護在身前是最常見的驚訝動作。
> - 視線都會正對著令人驚訝的事物。

一手護在胸前，一手指向令人驚訝的事物。

人在驚訝時往往會大叫，用雙手摀住嘴巴阻止聲音傳出 是常見的肢體動作。

五指張開擋住因驚訝而張開的嘴巴，是文靜美少女保持形象的招牌動作。

當驚訝的事物來自身後時，就會轉過身體，手臂也會自然抬起護在身前。

感到很恐怖時，身體會向後退，雙手一起護在胸前，本能地保護重要部位。

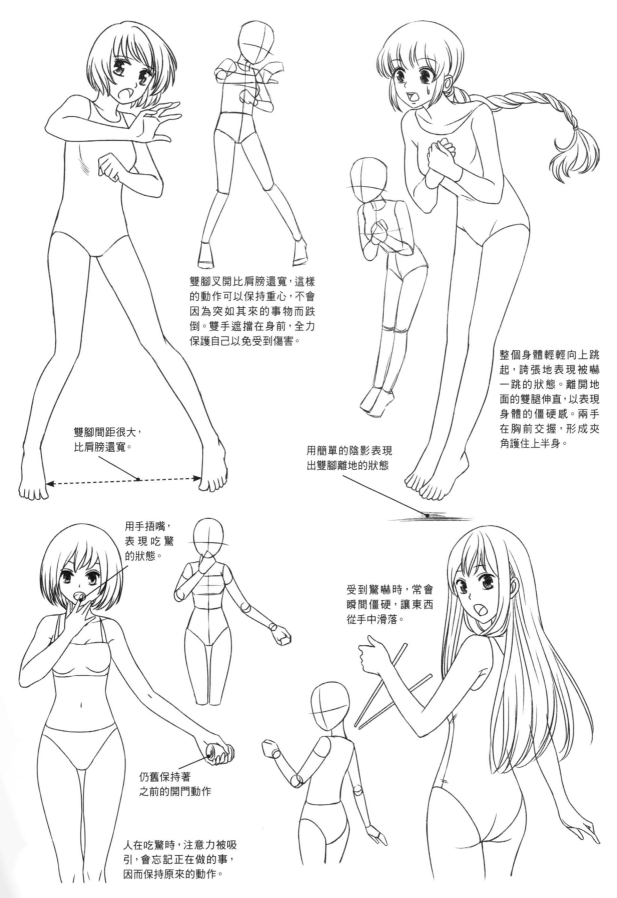

雙腳叉開比肩膀還寬，這樣的動作可以保持重心，不會因為突如其來的事物而跌倒。雙手遮擋在身前，全力保護自己以免受到傷害。

雙腳間距很大，比肩膀還寬。

整個身體輕輕向上跳起，誇張地表現被嚇一跳的狀態。離開地面的雙腿伸直，以表現身體的僵硬感。兩手在胸前交握，形成夾角護住上半身。

用簡單的陰影表現出雙腳離地的狀態

用手摀嘴，表現吃驚的狀態。

受到驚嚇時，常會瞬間僵硬，讓東西從手中滑落。

仍舊保持著之前的開門動作

人在吃驚時，注意力被吸引，會忘記正在做的事，因而保持原來的動作。

4.3.6 尷尬的肢體動作

尷尬是種比較複雜的情緒。人在尷尬不自然時都希望能表現的更自然，繪製時要在自然的動作中表現出微妙的違和感，以突顯不知所措的心理狀態。

| 核 心 知 識 |

● 萌系美少女在尷尬時會表現得不知所措，做出較不自然的動作。
● 尷尬時的肢體動作多用來轉移注意力、緩解情緒，大多出現在手部。

不知如何是好時，常會用手抓頭髮來緩解情緒。

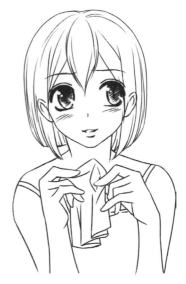

揉捏手絹、衣角或是鉛筆等小道具也是緩解尷尬情緒的常見動作。

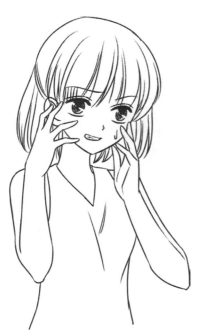

雙手放在臉部兩側希望能理清思路，想辦法改善尷尬的局面。

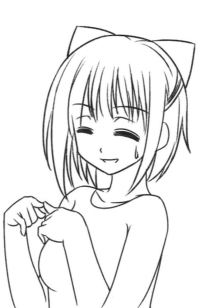

假裝若無其事的傻笑，雙手在胸前玩弄手指是尷尬時的常見動作。

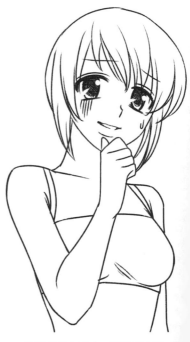

半握拳放在臉旁，假裝很自然，不想被人看出自己的尷尬情緒。

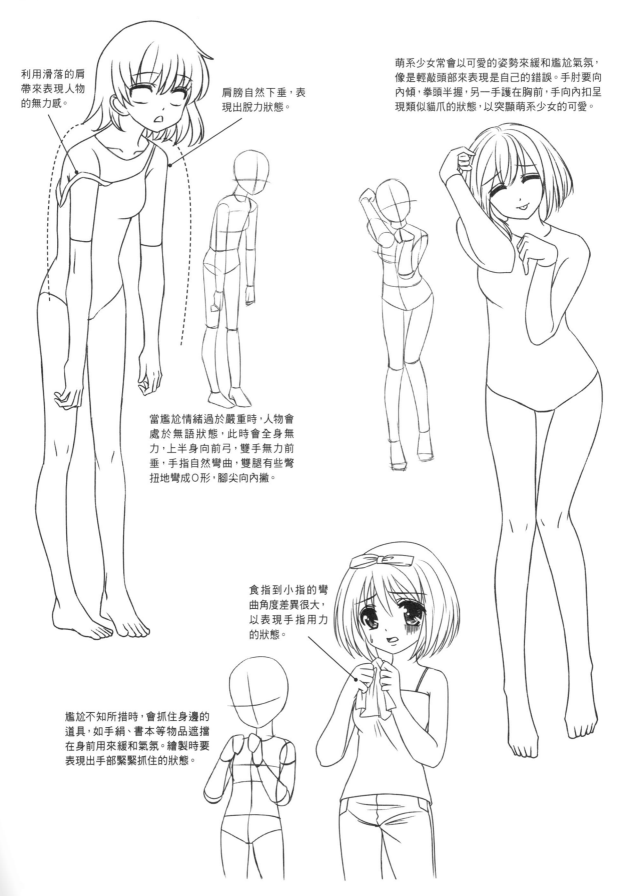

利用滑落的肩帶來表現人物的無力感。

肩膀自然下垂，表現出脫力狀態。

萌系少女常會以可愛的姿勢來緩和尷尬氣氛，像是輕敲頭部來表現是自己的錯誤。手肘要向內傾，拳頭半握，另一手護在胸前，手向內扣呈現類似貓爪的狀態，以突顯萌系少女的可愛。

當尷尬情緒過於嚴重時，人物會處於無語狀態，此時會全身無力，上半身向前弓，雙手無力前垂，手指自然彎曲，雙腿有些彆扭地彎成O形，腳尖向內撇。

食指到小指的彎曲角度差異很大，以表現手指用力的狀態。

尷尬不知所措時，會抓住身邊的道具，如手絹、書本等物品遮擋在身前用來緩和氣氛。繪製時要表現出手部緊緊抓住的狀態。

4.3.7 疑惑的肢體動作

當人物對事情懷有疑問、感到不能理解時，就會露出疑惑的表情：眼睛左右移動、游移不定，手會配合身體做出托腮或抓頭之類的動作。

| 核 心 知 識 |

● 常會用手部動作搭配疑惑的表情。
● 用手托腮、抓頭和咬手指是表現疑惑的常用動作。
● 利用簡單的符號配合動作，來加強人物的情緒表現。

眉頭皺起，下意識地咬著指甲，
表現出對疑惑事物的專注。

目光渙散，用手指輕撫撅起的嘴唇，
表現出思路都集中在疑點上。

抓著頭髮，表現出為不能理解
的事物而煩心。

雙手背後，頭偏向一側，用眉頭微皺
和簡單的符號來表現人物的疑惑。

輕輕托腮，目光專注，表現疑惑。

讀書時出現疑問，頭偏向一側，將筆抵在下顎。繪製時，以鉛筆為連接點。頭部與手部的位置要準確。

因疑問而思考時，半握拳地扶在下巴上，另一手撐在桌上，上半身略向前傾，表現出精神集中的狀態。

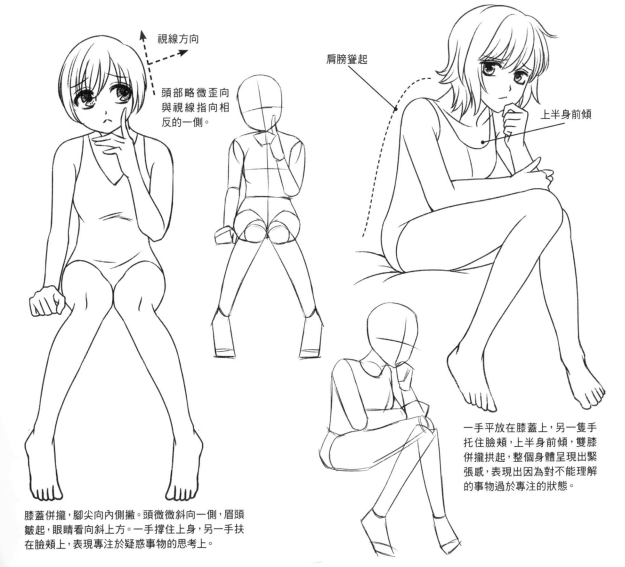

視線方向

頭部略微歪向與視線指向相反的一側。

肩膀聳起

上半身前傾

膝蓋併攏，腳尖向內側撇。頭微微斜向一側，眉頭皺起，眼睛看向斜上方。一手撐住上身，另一手扶在臉頰上，表現專注於疑惑事物的思考上。

一手平放在膝蓋上，另一隻手托住臉頰，上半身前傾，雙膝併攏拱起，整個身體呈現出緊張感，表現出因為對不能理解的事物過於專注的狀態。

01 畫出頭部形狀，確定面部十字線。用曲線勾出脊柱的形狀，加上肩線和髖部線條，上半身整體呈S形。

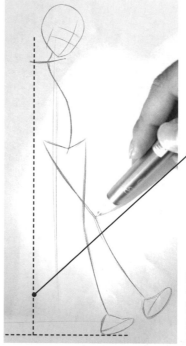

重心線位於兩腳同側，表示人物處於運動狀態。

02 畫出腿部動作。重心線位於兩腳同側，表現出正處於舞動中的瞬間。

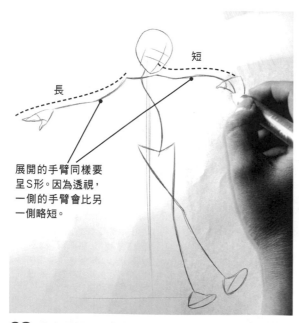

短

長

展開的手臂同樣要呈S形。因為透視，一側的手臂會比另一側略短。

03 畫出手臂。手臂盡量向兩側展開，這不僅是為了表現舞動的動作，平展的雙手還能讓人物具有平衡感。

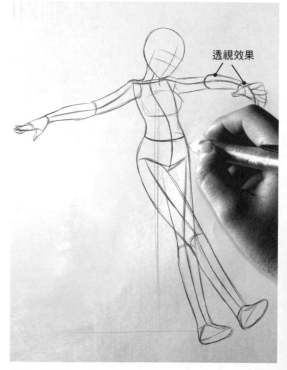

透視效果

04 根據草圖畫出身體輪廓。身體的各個轉折部分要描畫準確，並表現出左手臂的透視感。

05 用較粗的自動鉛筆勾出少女的面部輪廓,再描出眉毛和眼睛的輪廓。

簡單表現鼻子和嘴巴

06 在草圖階段,沒有必要對眼睛進行特別的修飾,只需確定眼睛的輪廓和眼珠位置即可。

07 按照頭部的輪廓來添加頭髮。線條要呈連貫的流線形,動感飄逸的長髮可以增加動感,強調身體騰空的舞動狀態。

08 用鉛筆把顏色較淡的軀幹輪廓線描畫清楚。

09 在軀幹上添加胸部。胸部與軀幹的連接結構要準確,大小則可以自由發揮。

10 向下畫出髖部和大腿根部的連接線。

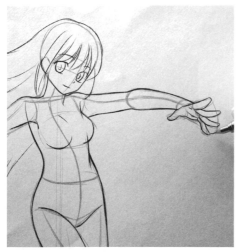

手掌整體變短，手指要表現出近大遠小的感覺。

11 畫出手臂和手掌。要表現出手掌的透視效果。

12 利用手臂的結構線使透視效果更加明顯。

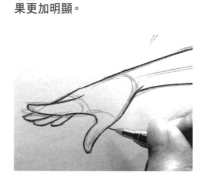

13 用平滑的線條描畫出另一側的手臂。肩膀、手肘和手腕處的結構要準確。

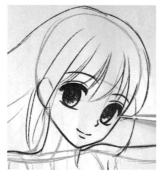

14 畫出另一側的手。指尖翹起可以使女孩子變得更加可愛。

15 用較粗的鉛筆加深臉部的線條。畫出眼眶和眼珠，勾出鼻子和嘴巴的形狀。

外側

內側

16 用橡皮替黑眼珠擦出高光，增強生命力，使人物看起來更加生動活潑。

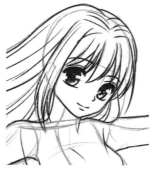

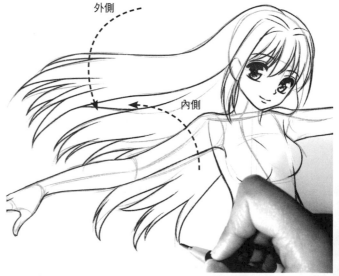

17 對頭髮進行加工，畫出頭髮的結構主線。要畫出頭髮的層次感。

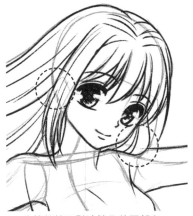

先擦掉被頭髮遮擋住的面部和
肩部線條，再進行細節描繪。

18 用較細的鉛筆給頭髮添加細節。

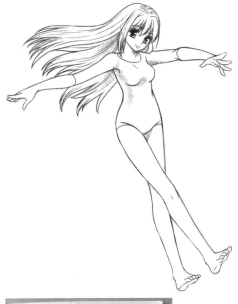

19 畫出腿部的輪廓。找準膝蓋的形狀結構，並在草圖
的基礎上將腳踝畫得更加纖細。

21 小心擦掉多餘的線條，並添加簡單
的服裝和陰影。完成。

20 畫出腳部。腳的透視都很大，
要把握好形狀。

4.4 萌系少女的特定動作

除了表現姿態與情緒外，肢體動作還可以表現正在進行的行為。在繪製萌系少女的特定動作時，除了要將人物的狀態繪製準確外，還要符合三大特徵。

4.4.1 飲食動作

飲食動作分為使用餐具進食和直接用手進食兩種，無論是哪種形式都圍繞著手和手臂部分來進行。繪製時要注意手指與餐具、食物的結合要自然，還要將手指的動作畫準確。

| 核 心 知 識 |

● 手掌與餐具、食物的結合要自然。
● 手指要沿著餐具或食物的形狀彎曲。
● 在握持不同的餐具時，手指會呈現不同的狀態。

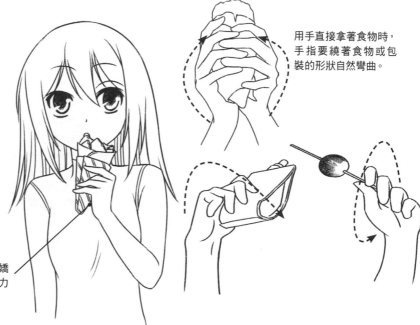

用手直接拿著食物時，手指要繞著食物或包裝的形狀自然彎曲。

動作要輕柔嬌俏，握食物的力度不能過大。

雙手捧杯的動作使人物看起來更加斯文可愛。

手持茶杯或水杯時，上臂會向內移，肘部貼在身體兩側，突顯優雅的氣質。

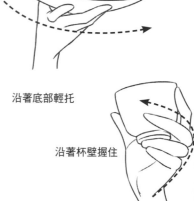

沿著底部輕托

沿著杯壁握住

握持各種形狀的杯具時，手和手指的動作也會不同。

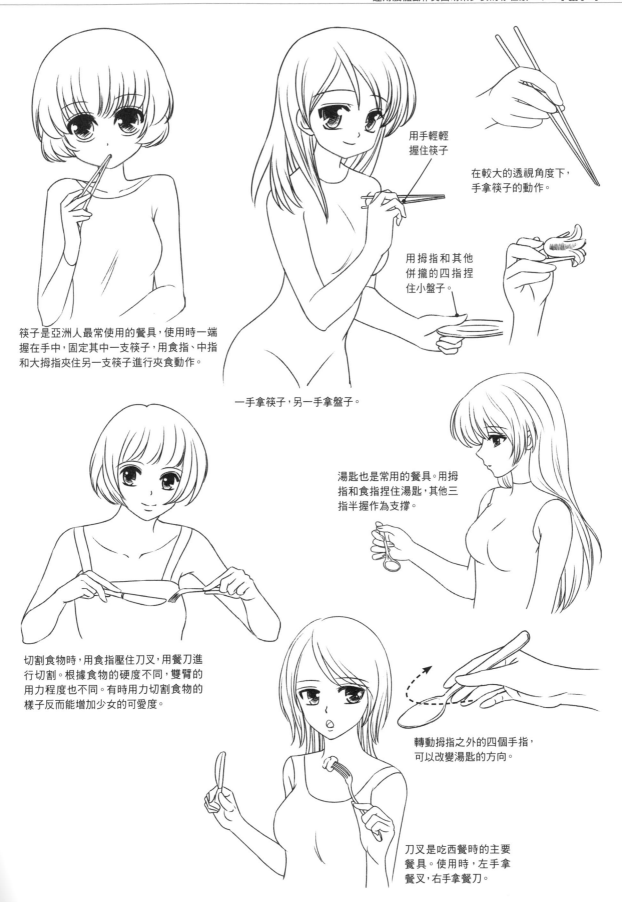

用手輕輕
握住筷子

在較大的透視角度下，
手拿筷子的動作。

筷子是亞洲人最常使用的餐具，使用時一端
握在手中，固定其中一支筷子，用食指、中指
和大拇指夾住另一支筷子進行夾食動作。

用拇指和其他
併攏的四指捏
住小盤子。

一手拿筷子，另一手拿盤子。

湯匙也是常用的餐具。用拇
指和食指捏住湯匙，其他三
指半握作為支撐。

切割食物時，用食指壓住刀叉，用餐刀進
行切割。根據食物的硬度不同，雙臂的
用力程度也不同。有時用力切割食物的
樣子反而能增加少女的可愛度。

轉動拇指之外的四個手指，
可以改變湯匙的方向。

刀叉是吃西餐時的主要
餐具。使用時，左手拿
餐叉，右手拿餐刀。

4.4.2 學習動作

學習動作的肢體活動範圍比較小，與飲食動作相似，主要都是圍繞著手臂和手
以及與各種用具之間的動作關係。

| 核 心 知 識 | |
| --- |
| ● 肢體活動範圍比較小。 |
| ● 主要集中在上半身尤其是手臂。 |
| ● 繪製時，要處理好手掌與各種用具之間的關係。 |

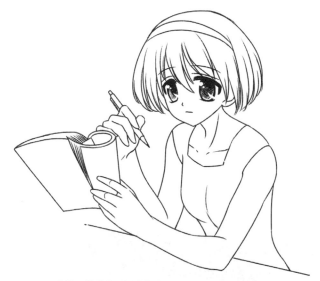

視線盯著書本，身體略微前傾，表現出注意力
集中的樣子。拿著書的手指要隨著書的捲起
形狀自然彎曲。

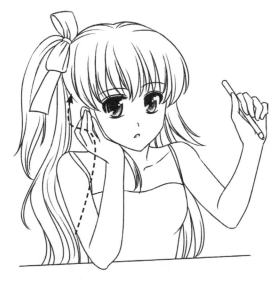

頭微微抬起，目光望向遠處，一手托住腮部，
握著筆的手則在空中揮動，表現出思考問題，
並將想法在空中寫出的樣子。

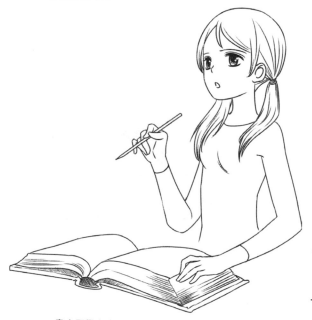

書本平攤在桌子上，一手握筆，一手自然地
放在書本上。上半身挺直，頭略向上揚起，
表現出不解、正在進行思考的狀態。

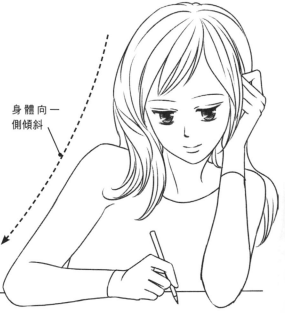

身體向一
側傾斜

整個上半身斜向一側，支撐在手上，另一隻手
拿著筆寫字，表現出專心書寫的樣子。

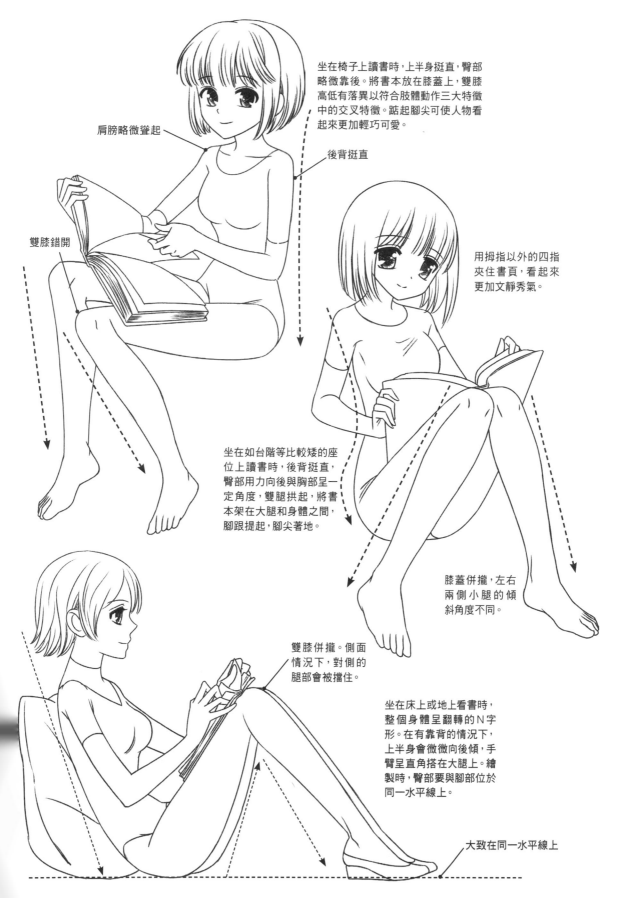

坐在椅子上讀書時，上半身挺直，臀部略微靠後。將書本放在膝蓋上，雙膝高低有落異以符合肢體動作三大特徵中的交叉特徵。踮起腳尖可使人物看起來更加輕巧可愛。

肩膀略微聳起

後背挺直

雙膝錯開

用拇指以外的四指夾住書頁，看起來更加文靜秀氣。

坐在如台階等比較矮的座位上讀書時，後背挺直，臀部用力向後與胸部呈一定角度，雙腿拱起，將書本架在大腿和身體之間，腳跟提起，腳尖著地。

膝蓋併攏，左右兩側小腿的傾斜角度不同。

雙膝併攏。側面情況下，對側的腿部會被擋住。

坐在床上或地上看書時，整個身體呈翻轉的N字形。在有靠背的情況下，上半身會微微向後傾，手臂呈直角搭在大腿上。繪製時，臀部要與腳部位於同一水平線上。

大致在同一水平線上

4.4.3 休閒動作

指非工作、讀書等的行動，種類很多。在繪製休閒動作時，要將身體盡可能地表現得輕鬆些。

| 核 心 知 識 |

● 動作要輕鬆自然。
● 肢體要與正在使用的器具相配合。
● 表情要與當時的情緒相符合。

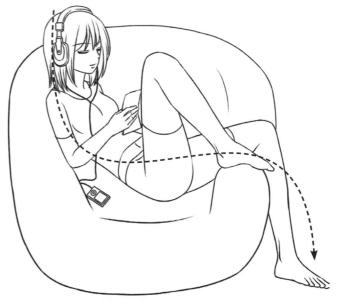

坐在沙發裡面聽音樂。躺在沙發上，一條腿越過扶手自然下垂，另一腳架在同一個扶手上，看起來十分舒適愜意。

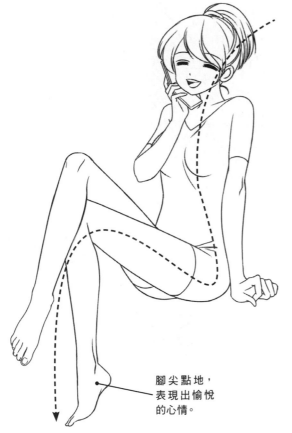

腳尖點地，
表現出愉悅
的心情。

描繪打電話的情境時，可讓人物坐直，一手撐住上半身，另一手握著電話。雙腳架起、腳尖懸空，表現出輕鬆愉快的狀態。

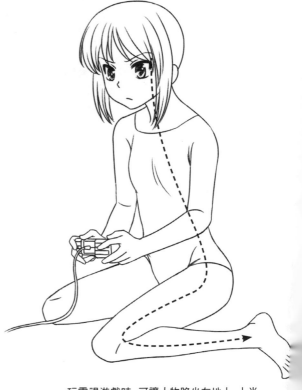

玩電視遊戲時，可讓人物跪坐在地上，上半身略微向前傾，腳趾用力伸展，表現出緊張、激動的情緒。

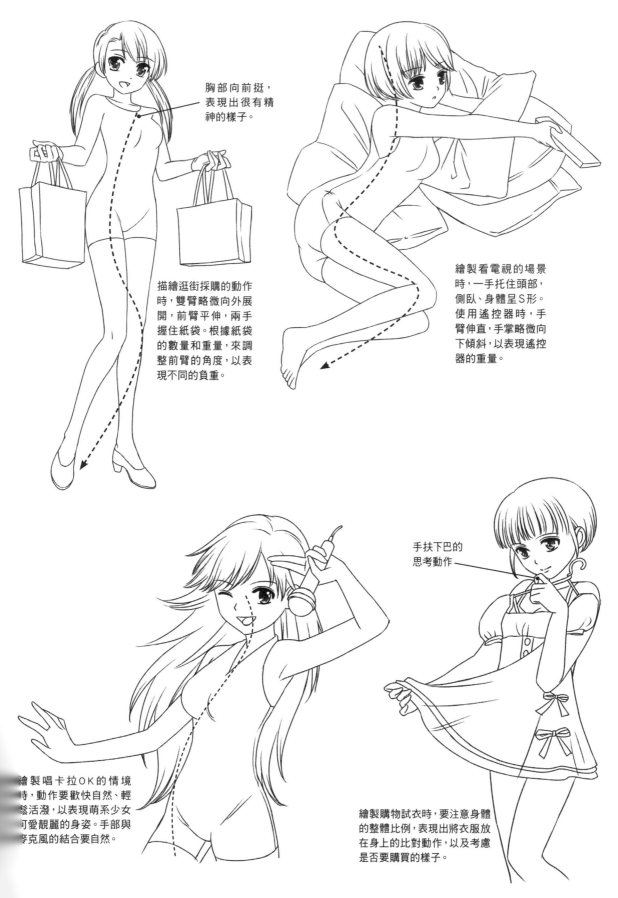

胸部向前挺，表現出很有精神的樣子。

描繪逛街採購的動作時，雙臂略微向外展開，前臂平伸，兩手握住紙袋。根據紙袋的數量和重量，來調整前臂的角度，以表現不同的負重。

繪製看電視的場景時，一手托住頭部，側臥、身體呈S形。使用遙控器時，手臂伸直，手掌略微向下傾斜，以表現遙控器的重量。

手扶下巴的思考動作

繪製唱卡拉OK的情境時，動作要歡快自然、輕鬆活潑，以表現萌系少女可愛靚麗的身姿。手部與麥克風的結合要自然。

繪製購物試衣時，要注意身體的整體比例，表現出將衣服放在身上的比對動作，以及考慮是否要購買的樣子。

4.4.4 戰鬥動作

隨著萌系漫畫的發展，出現於戰鬥場面的美少女也越來越多了。這時除了表現戰鬥的力度外，還必須保證動作的女性化，這樣才能散發出惹人憐愛的感覺。

| 核 心 知 識 |

● 身體要表現出力度。
● 要保持女性化特徵，以突出萌的特點。
● 手部與各種武器的結合要自然。

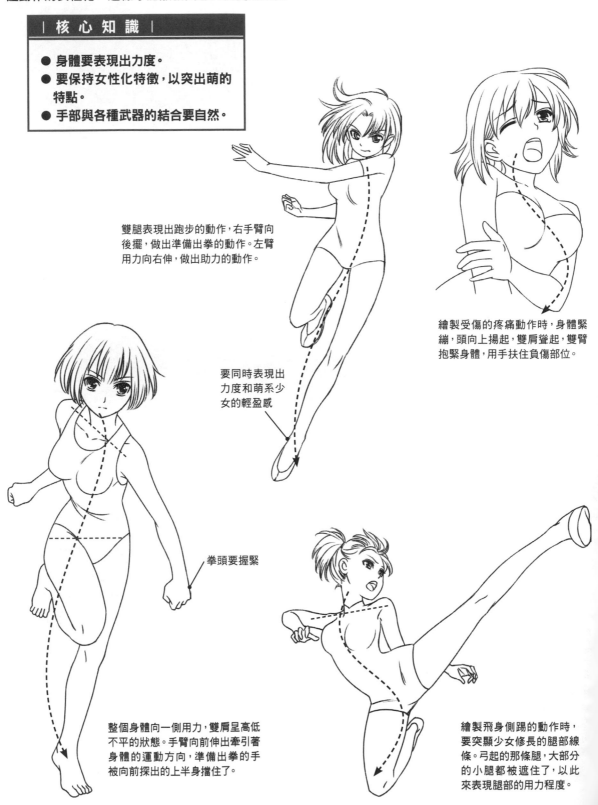

雙腿表現出跑步的動作，右手臂向後擺，做出準備出拳的動作。左臂用力向右伸，做出助力的動作。

要同時表現出力度和萌系少女的輕盈感

繪製受傷的疼痛動作時，身體緊繃，頭向上揚起，雙肩聳起，雙臂抱緊身體，用手扶住負傷部位。

拳頭要握緊

整個身體向一側用力，雙肩呈高低不平的狀態。手臂向前伸出牽引著身體的運動方向，準備出拳的手被向前探出的上半身擋住了。

繪製飛身側踢的動作時，要突顯少女修長的腿部線條。弓起的那條腿，大部分的小腿都被遮住了，以此來表現腿部的用力程度。

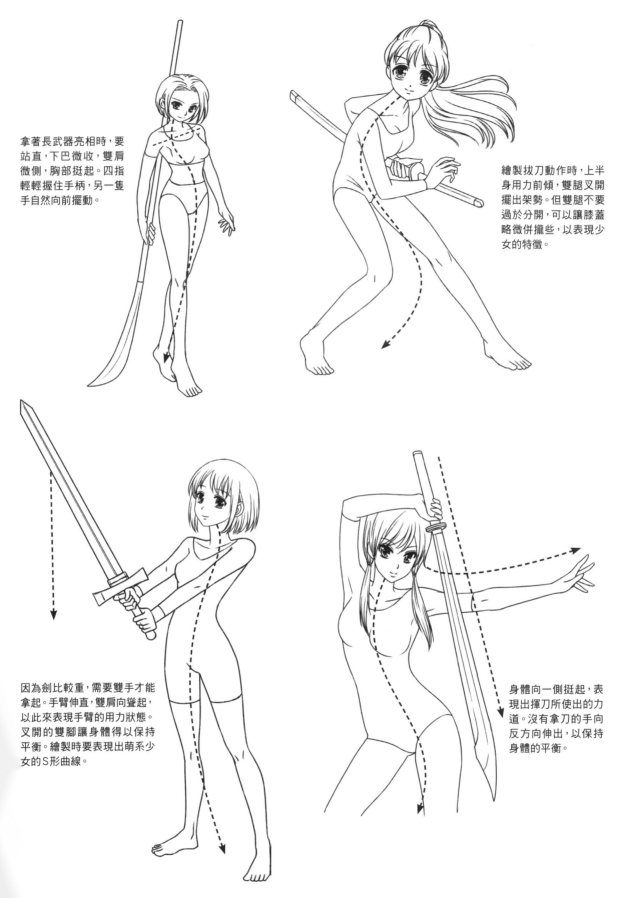

拿著長武器亮相時,要站直,下巴微收,雙肩微側,胸部挺起。四指輕輕握住手柄,另一隻手自然向前擺動。

繪製拔刀動作時,上半身用力前傾,雙腿叉開擺出架勢。但雙腿不要過於分開,可以讓膝蓋略微併攏些,以表現少女的特徵。

因為劍比較重,需要雙手才能拿起。手臂伸直,雙肩向聳起,以此來表現手臂的用力狀態。叉開的雙腳讓身體得以保持平衡。繪製時要表現出萌系少女的S形曲線。

身體向一側挺起,表現出揮刀所使出的力道。沒有拿刀的手向反方向伸出,以保持身體的平衡。

4.4.5 魔法動作

魔法並不存在於現實生活中，因此魔法動作大多不具有實際意義。雙手張開、舒展手臂，有時還會配合手中的道具做出騰空的動作，重點是要表現出少女的優雅身型。

| 核 心 知 識 |

- 魔法動作沒有過多的限制，可以自由發揮。
- 大多是舒展上肢，動作輕鬆、優雅。
- 伴有騰空和飛翔的動作時，身體的線條要舒展、優美。

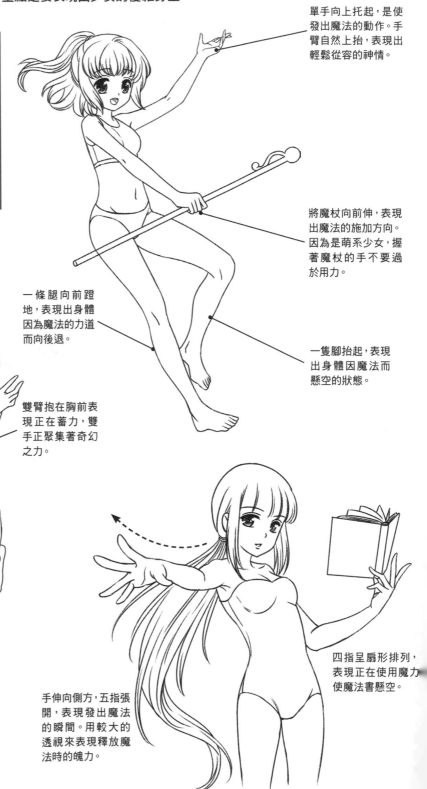

單手向上托起，是使發出魔法的動作。手臂自然上抬，表現出輕鬆從容的神情。

將魔杖向前伸，表現出魔法的施加方向。因為是萌系少女，握著魔杖的手不要過於用力。

一條腿向前蹬地，表現出身體因為魔法的力道而向後退。

一隻腳抬起，表現出身體因魔法而懸空的狀態。

雙臂抱在胸前表現正在蓄力，雙手正聚集著奇幻之力。

肩膀聳起，表現出招式發出前，身體的緊張感。

單腳著地，做出準備起跑的動作，表現聚集的魔法力道。

手伸向側方，五指張開，表現發出魔法的瞬間。用較大的透視來表現釋放魔法時的魄力。

四指呈扇形排列，表現正在使用魔力使魔法書懸空。

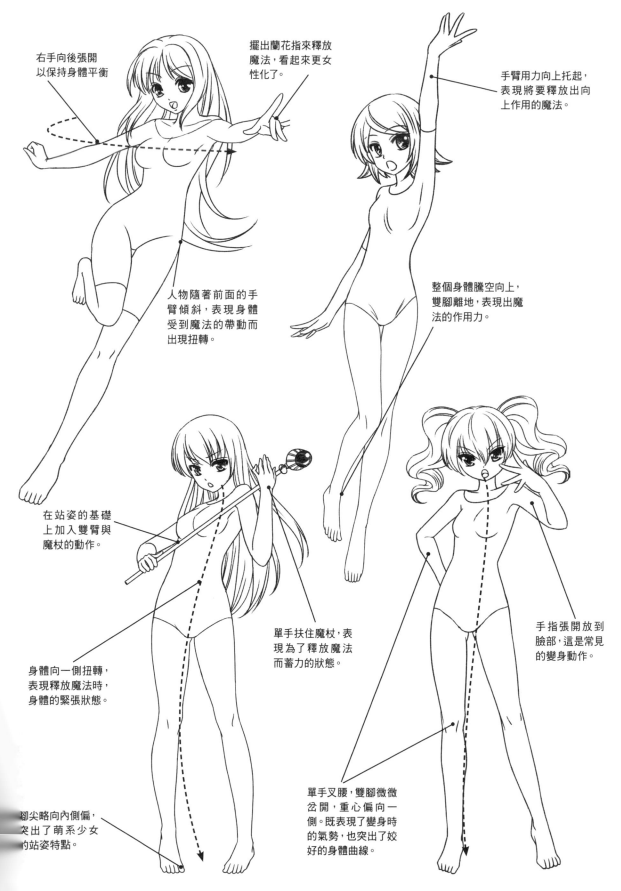

右手向後張開
以保持身體平衡

擺出蘭花指來釋放
魔法，看起來更女
性化了。

手臂用力向上托起，
表現將要釋放出向
上作用的魔法。

人物隨著前面的手
臂傾斜，表現身體
受到魔法的帶動而
出現扭轉。

整個身體騰空向上，
雙腳離地，表現出魔
法的作用力。

在站姿的基礎
上加入雙臂與
魔杖的動作。

單手扶住魔杖，表
現為了釋放魔法
而蓄力的狀態。

手指張開放到
臉部，這是常見
的變身動作。

身體向一側扭轉，
表現釋放魔法時，
身體的緊張狀態。

腳尖略向內側偏，
突出了萌系少女
的站姿特點。

單手叉腰，雙腳微微
岔開，重心偏向一
側。既表現了變身時
的氣勢，也突出了姣
好的身體曲線。

吃蛋糕的女孩

在瞭解了肢體動作的基本要點後，讓我們通過繪製一個正在吃蛋糕的女孩，進一步瞭解如何通過三大特徵來表現萌系少女的動作。

01 簡單勾出頭部，並畫出面部十字線。

胸部與髖部的朝向不同，代表軀幹呈扭轉姿態。

02 畫出軀幹和腿部的動作。要表現出軀幹的扭轉和腿部的透視。

握住

托住

03 簡單勾出手部的大致輪廓。將手部分為手掌和手指兩部分，表現出握和托的動作。

04 簡單勾出托盤的形狀。要畫準透視和傾斜角度。

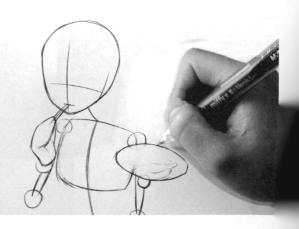

貓一樣的波浪形嘴巴即可以增加人物的可愛度，也能表現人物對蛋糕的享受

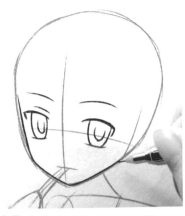

05 描畫出眉眼。向下看的樣子可以表現人物的可愛。

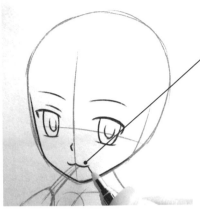

06 畫出嘴巴。嘴巴的正中央要與湯匙的位置一致。

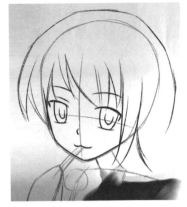

07 勾出頭髮的大致形狀。頭部的繪製初步完成。

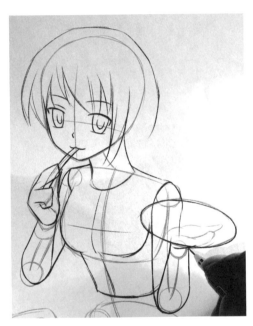

08 進一步畫出拿著湯匙的手部結構。表現出捏住湯匙的手指和其它彎曲的手指。

09 勾出蛋糕的形狀。拿著盤子的手雖然被盤子擋住了，但畫出手部對於掌握整體結構的準確度有著重要的輔助作用。

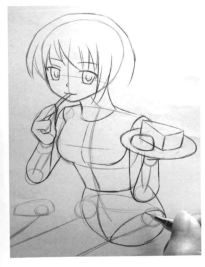

10 畫出軀幹的整體形狀。由於是略帶俯視的角度，胸部的比例會比髖部大一些。

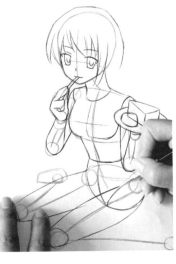

11 畫出大腿的形狀。對側的大腿被近處的擋住了，可用較虛的線條延長到髖部，以找準比例和結構。

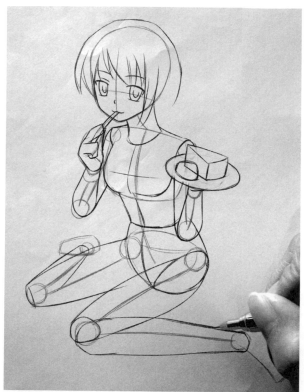

13 畫出腳掌。呈扇形排列的腳趾頭讓少女看起來更可愛了。

雙腿的透視關係。兩條腿要位於同一平面上。

12 勾出小腿的形狀。由於透視的緣故，小腿的形狀差異比較大，對側的小腿大部分都被大腿遮住了。

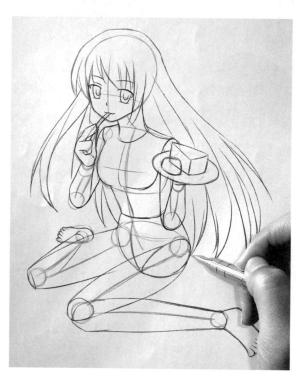

14 勾出腦後的長髮。疏密要得當，以表現出飄逸柔滑的質感。

15 擦掉多餘的輔助線，留下清晰完整的結構圖。

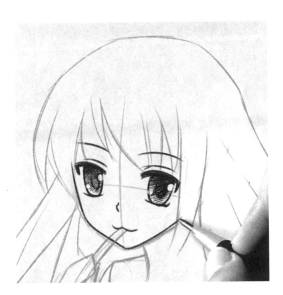

16 用顏色較深的鉛筆來描畫面部。表情要流露出蛋糕真好吃的感覺。

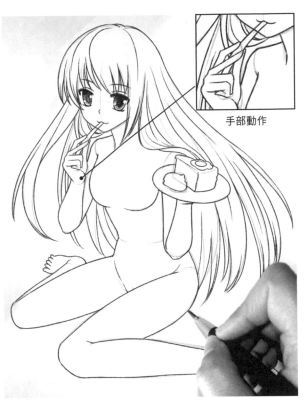

手部動作

17 用清晰有力的線條畫出整體輪廓。手指的動作要準確,手指與湯匙的結合要緊密、自然。

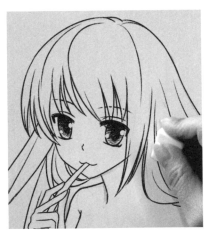

18 用橡皮仔細地擦掉草稿線條,和被頭髮、湯匙擋住的身體線條。

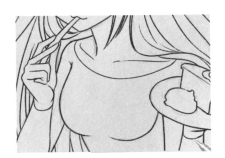

19 添加服裝的輪廓。袖口和衣領的線條要沿著肩頸和手腕的走向。

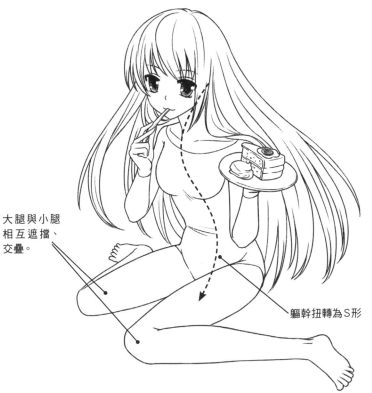

大腿與小腿相互遮擋、交疊。

軀幹扭轉為S形

20 細化頭髮、畫出關節的細節,並豐富道具的質感。完成整張圖畫的繪製。

課後練習　肢體動作的繪製要點

在練習繪製肢體動作時，要注意兩點：一是整體動作要符合萌系少女肢體動作的3大特徵，二是要通過動作來突顯少女的姣好身型。

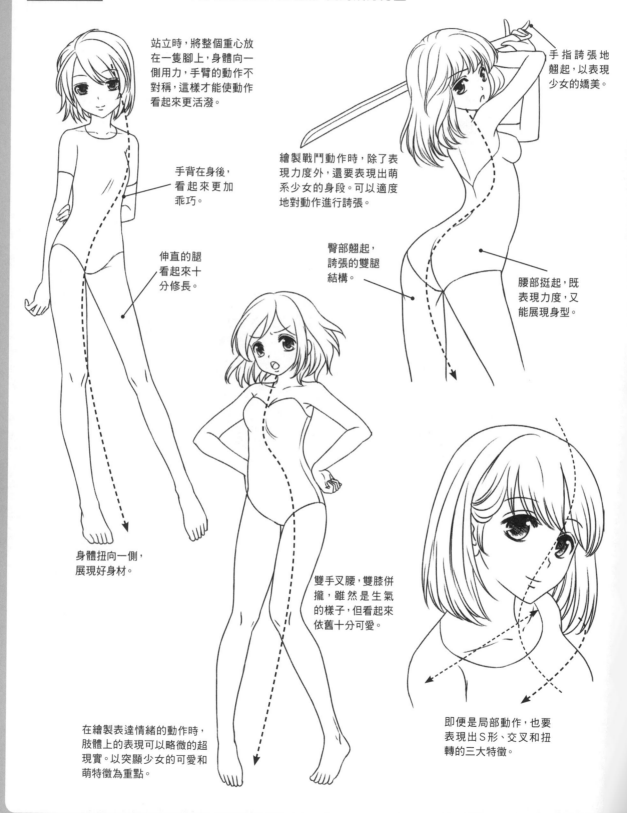

站立時，將整個重心放在一隻腳上，身體向一側用力，手臂的動作不對稱，這樣才能使動作看起來更活潑。

手背在身後，看起來更加乖巧。

伸直的腿看起來十分修長。

身體扭向一側，展現好身材。

手指誇張地翹起，以表現少女的嬌美。

繪製戰鬥動作時，除了表現力度外，還要表現出萌系少女的身段。可以適度地對動作進行誇張。

臀部翹起，誇張的雙腿結構。

腰部挺起，既表現力度，又能展現身型。

雙手叉腰，雙膝併攏，雖然是生氣的樣子，但看起來依舊十分可愛。

在繪製表達情緒的動作時，肢體上的表現可以略微的超現實。以突顯少女的可愛和萌特徵為重點。

即便是局部動作，也要表現出S形、交叉和扭轉的三大特徵。

Part 5
給萌系少女添加
多樣的服裝和道具

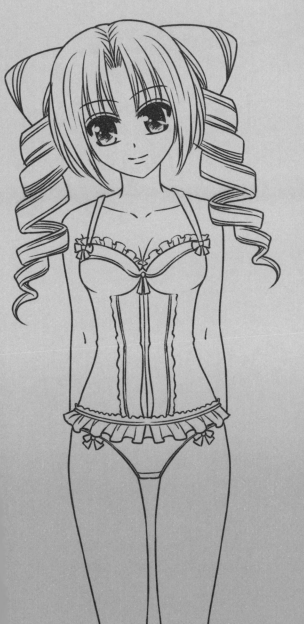

■ 本 章 要 點

- 漫畫的繪製流程相當複雜,想要將服裝繪製準確必須先畫出身體的動作。
- 人體是可動的,而布料是柔軟的,穿著在身上的服裝都會因此而產生皺褶。
- 萌系少女的服裝要可愛多變,並根據角色的屬性來添加合適的裝飾和道具。
- 繪製時要表現出質感和立體感,並注意道具與人物的結合要自然。

■ 漫 畫 家 心 得

- 漫畫中的人物穿著各類型的服裝,畫好服裝不僅可以豐富畫面,還可以突出角色的特徵。對於萌系少女而言,裝飾豐富、漂亮、可愛是對服裝的基本要求。因此,可在日常的服裝上添加裝飾,進行適當的誇張。

 基本的服裝繪製要點

在漫畫中，絕大部分的時間，人物都是穿著衣服的；因此，服裝對於人物的塑造有著巨大的影響。

5.1.1 服裝對表現萌系少女的重要性

有了可愛的相貌和姣好的身段，萌系少女還需要各種適合她們的服裝來增添魅力，甚至在第一時間展現萌系少女的個性。

| 核 心 知 識 |

● 可以藉由服裝來體現萌系少女的個性。

● 運用服裝來刻畫萌系少女在漫畫中的所處環境。

● 以服裝來表現萌系少女的身份。

由簡單線條所構成的普通內衣。

對萌系少女來說，設計簡單的普通服裝難以突顯她們的魅力和特徵。

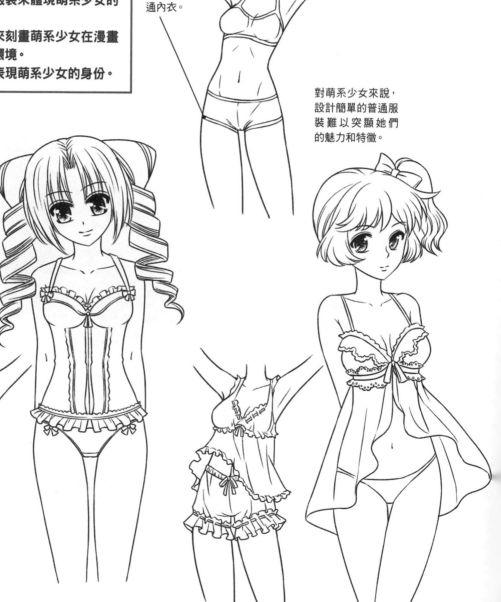

整體修身並帶有花邊的服裝適合開朗、活潑、個性乖巧的萌系少女。

造型飄逸、裝飾華麗的服裝適合溫柔、成熟的萌系少女。

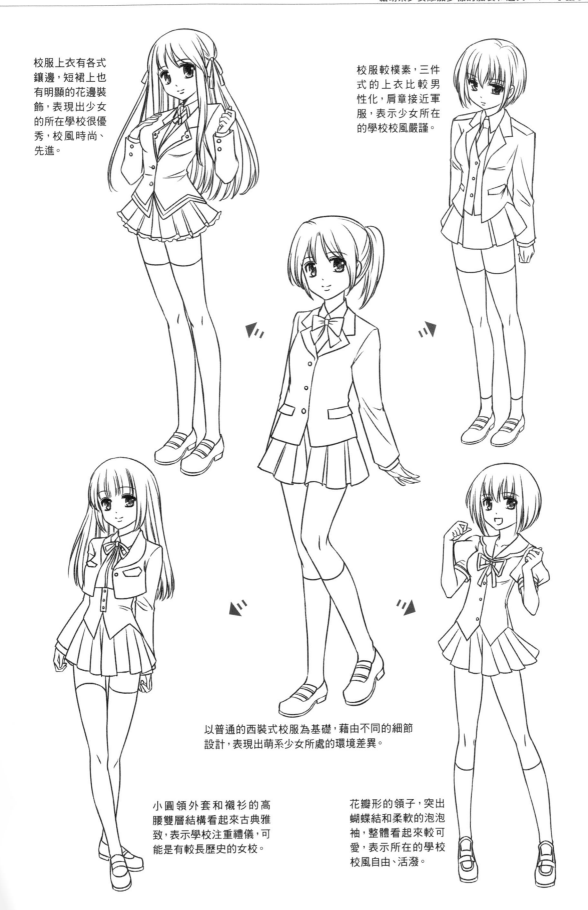

校服上衣有各式鑲邊，短裙上也有明顯的花邊裝飾，表現出少女的所在學校很優秀，校風時尚、先進。

校服較樸素，三件式的上衣比較男性化，肩章接近軍服，表示少女所在的學校校風嚴謹。

以普通的西裝式校服為基礎，藉由不同的細節設計，表現出萌系少女所處的環境差異。

小圓領外套和襯衫的高腰雙層結構看起來古典雅致，表示學校注重禮儀，可能是有較長歷史的女校。

花瓣形的領子，突出蝴蝶結和柔軟的泡泡袖，整體看起來較可愛，表示所在的學校校風自由、活潑。

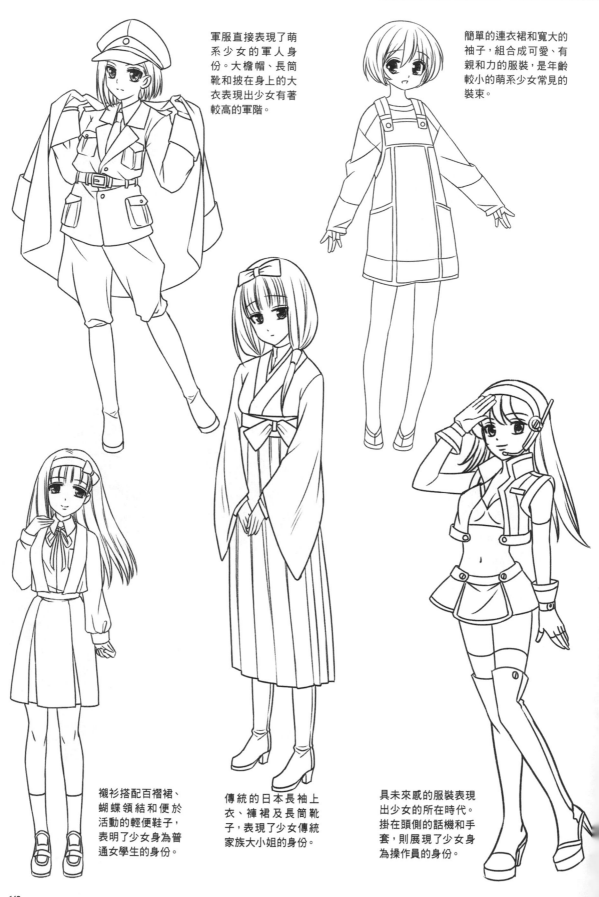

軍服直接表現了萌系少女的軍人身份。大簷帽、長筒靴和披在身上的大衣表現出少女有著較高的軍階。

簡單的連衣裙和寬大的袖子，組合成可愛、有親和力的服裝，是年齡較小的萌系少女常見的裝束。

襯衫搭配百褶裙、蝴蝶領結和便於活動的輕便鞋子，表明了少女身為普通女學生的身份。

傳統的日本長袖上衣、褲裙及長筒靴子，表現了少女傳統家族大小姐的身份。

具未來感的服裝表現出少女的所在時代。掛在頭側的話機和手套，則展現了少女身為操作員的身份。

5.1.2 服裝的繪製步驟

繪製服裝與繪製身體一樣都講究順序。因為服裝是穿在身上的，因此，任何服裝的繪製
都要以人體為基準，不能隨意亂畫。

> **｜核 心 知 識｜**
>
> ● 繪製服裝前要先畫好身體的基本結構和形狀。
> ● 要考慮服裝下的人體結構。

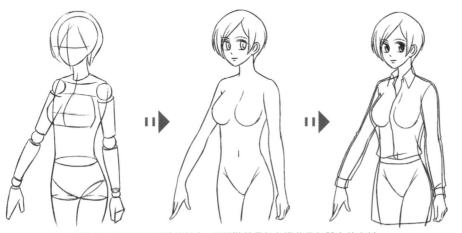

可將人物看成是幾何體的組合，而服裝就是包在這些幾何體上的布料。

如果不依據人體結構隨意亂畫的話，就會有肢體走形、錯位的可能。

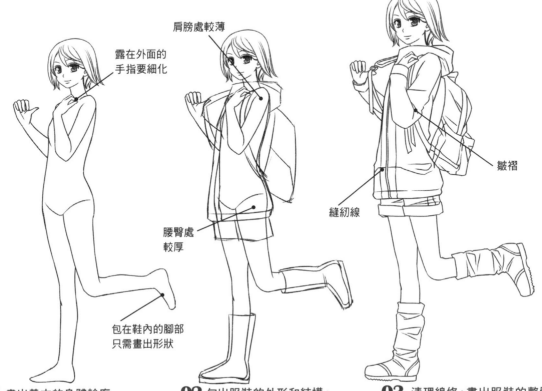

露在外面的手指要細化

肩膀處較薄

腰臀處較厚

皺褶

縫紉線

包在鞋內的腳部只需畫出形狀

01 畫出基本的身體輪廓。

02 勾出服裝的外形和結構。

03 清理線條，畫出服裝的整體，並添加皺褶和縫線。

5.1.3 用皺褶來表現材質和立體感

服裝是柔軟的，而人體又是凹凸有致的曲線，因此，人物身上的服裝必然會產生皺褶。皺褶不僅能增加服裝的立體感，還能表現服裝材質、強調動作狀態。

■ 皺褶的產生

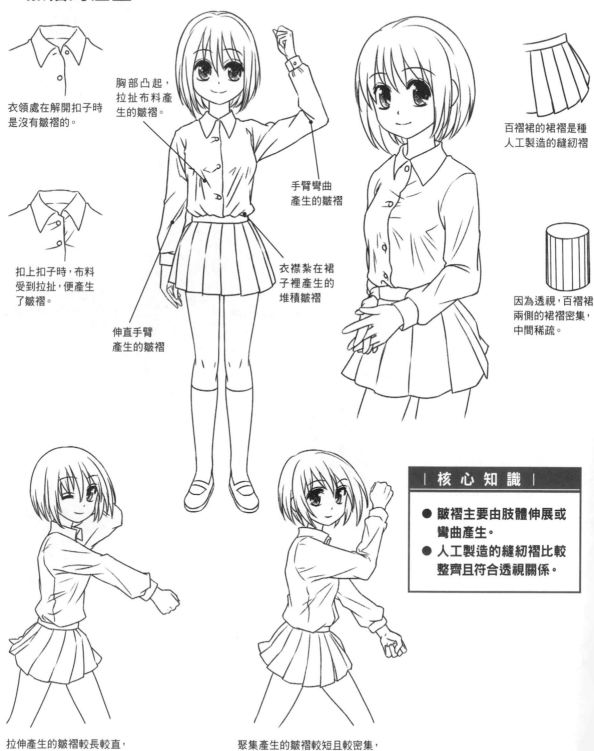

衣領處在解開扣子時是沒有皺褶的。

扣上扣子時，布料受到拉扯，便產生了皺褶。

胸部凸起，拉扯布料產生的皺褶。

手臂彎曲產生的皺褶

衣襟紮在裙子裡產生的堆積皺褶

伸直手臂產生的皺褶

百褶裙的裙褶是種人工製造的縫紉褶

因為透視，百褶裙兩側的裙褶密集，中間稀疏。

|　核　心　知　識　|

● 皺褶主要由肢體伸展或彎曲產生。
● 人工製造的縫紉褶比較整齊且符合透視關係。

拉伸產生的皺褶較長較直，且沿著伸直的肢體斜向延伸。

聚集產生的皺褶較短且較密集，多為鈎狀或轉折線條。

■ 以皺褶表現布料的材質

|核 心 知 識|

● 柔軟布料的褶線圓滑。
● 厚實布料的衣褶細碎集中。
● 厚實布料上的人工褶皺數量相對較少。
● 較硬布料的皺褶線條比較直硬。

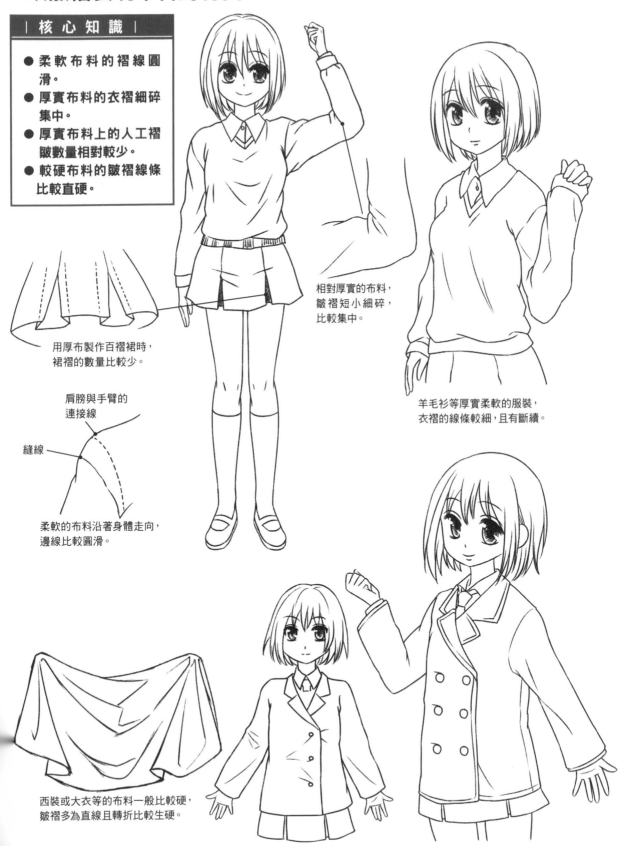

用厚布製作百褶裙時，裙褶的數量比較少。

肩膀與手臂的連接線

縫線

柔軟的布料沿著身體走向，邊線比較圓滑。

相對厚實的布料，皺褶短小細碎，比較集中。

羊毛衫等厚實柔軟的服裝，衣褶的線條較細，且有斷續。

西裝或大衣等的布料一般比較硬，皺褶多為直線且轉折比較生硬。

■ 動作對皺褶的影響

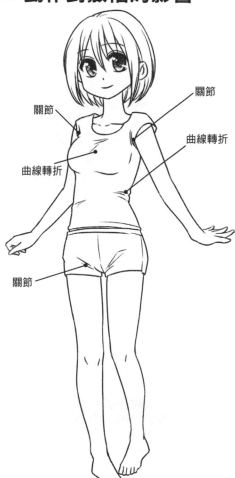

關節

關節

曲線轉折

曲線轉折

關節

人體處於自然狀態時，服裝的皺褶多集中
在關節和身體的曲線轉折處。

|核 心 知 識|

● 人體在靜止時，皺褶主
要集中在關節和凹凸
轉折處。
● 運動時，皺褶會沿著運
動方向延伸。

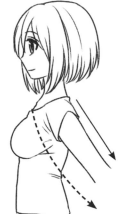
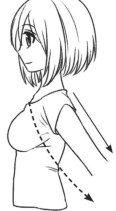
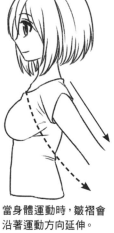

當身體運動時，皺褶會
沿著運動方向延伸。

肩膀上提起時，皺褶也會沿著肩膀向上延伸。

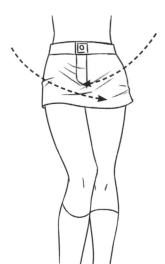

雙腿併攏時，裙子的布料會向大腿
根部聚集，產生交叉皺褶。

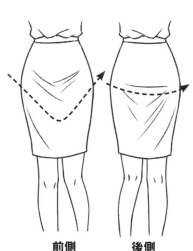

前側　　　**後側**
緊身裙會根據人體的形狀產生皺褶。

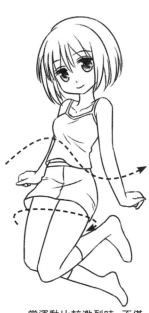

當運動比較激烈時，不僅
皺褶，連服裝的邊線也會
跟著產生變化。

5.1.4 道具的三大要點

道具在漫畫繪製上有著很重要的作用。精緻漂亮的道具不僅可以起到裝飾畫面的作用，還能突出人物的個性和萌屬性。繪製道具要掌握邊緣線、材質和質感三大要點。

■ 邊緣線確定道具的基本形狀

| 核 心 知 識 |

- 外形是由基本的幾何圖形構成。
- 要表現出立體感。
- 要用粗細不同的線條來表現結構。
- 運用類型來表現道具的質感。

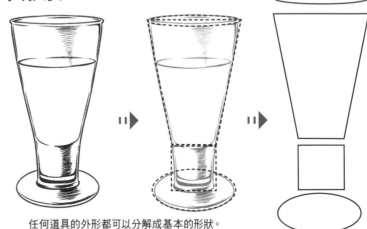

任何道具的外形都可以分解成基本的形狀。

只用一個平面圖形是無法表現出道具的存在感。

長
寬
高

要將道具放在空間中，描繪出道具的長寬高，表現出空間感。

外部邊緣線較粗

內部的結構線較細，在一些轉折處還會出現斷線。

運用不同粗細的線條對道具的邊緣進行描繪，以表現結構，突出道具的立體感。

平直的邊線一般用來表現形體單一的道具。可用直尺、圓規等工具進行輔助。

邊線圓滑、具有手繪感的多半是較為柔軟或具有流動性的道具，繪製時要注意圓角處的表現。

表面粗糙的道具可以運用能表現其質感的描線來繪製形狀。

■ 利用紋理表現道具的材質

│ 核 心 知 識 │

● 紋理可以直觀地展現
　道具的材質。
● 利用線條、大面積的
　塗抹和密集的點等方
　式來表現材質。

只有邊線是無法得知道具
是用什麼材質製成的。

木紋

當表面具有紋理時，就可以
看出道具的材質了。

各種材質的紋理表現

間隔細密的速度線構
成的紋理可以表現質
地堅硬光滑的鋼鐵。

由顆粒較明顯的速度
線構成的紋理可以表
現磨過的鐵製品。

玻璃是透明的，繪製時
要畫出折射和反射所
產生的紋理。

由細密的橫向曲線排
列圍成的紋理，反光度
較低，材質為銅等的鈍
色金屬。

由繁復交叉的細密線
條構成，看起來黑黝黝
的，可用來表現陳年的
鋼鐵。

分布雜亂的顆粒狀紋
理，材質一般為粗糙的
混凝土或石頭。

由許多粗細不均的線
條構成的紋理，一般
用來表現碎裂的岩石
表面。

堅硬的木頭顏色較深、
清晰明顯，繪製時線條
要深刻有力。

軟木的紋理比較淺、
分布稀疏，可由短線密
集排列而成。

用鉛筆大面積塗抹，作
出黝黑、粗糙、不反光
的紋理效果，用來表現
木炭等材質。

■ 利用陰影來表現道具的質感

| 核 心 知 識 |

- 陰影、投影可以表現出物體的質量和觸感。
- 陰影的繪製重點是對比度。
- 不同的物體會產生不一樣的陰影和投影，繪製時要表現出其特點。

只有輪廓的物體不僅無法表現其材質，也無法看出質感。

加上陰影和投影後，就能感受到物體的質量和觸感了。

陰影的表現

描繪陰影時，可利用線條的疏密製作出漸變的效果。

比較淺淡的陰影

任何道具的外形都可以分解成一些基本形狀。

比較濃重的陰影

不同的陰影和投影

多面切割使寶石的表面產生許多明暗面。光線折射後會產生明暗分布不均的陰影。

寶石

厚重的陰影和不太明亮的高光表現出堅硬感，顏色濃重的投影使球體看起來十分沈重。

表面堅硬而光滑的球

用多個高光與反光點來表現珍珠光滑、反光的質感。散開的反光沖淡了地面上的投影，產生一種朦朧感，突顯出珍珠的柔滑。

珍珠

邊緣線不明顯的陰影使球體看起來十分柔軟，對比過渡不明顯的淺淡陰影使人產生一種輕飄飄的感覺。

表面柔軟而輕巧的球

5.2 各種服裝與道具的繪製

在漫畫中，萌系少女會有各式各樣的服裝以搭配各種場合和季節，下面就分門別類地加以介紹。

5.2.1 日常服裝與道具

日常服裝就是日常生活中所穿著的服裝。設計不能過於浮誇，也要配合季節和實際作用，搭配的道具也要符合需求，使整體看起來合理和諧。

■ 春裝

核 心 知 識
● 春裝較薄，要給人清爽的感覺。
● 布料較硬的外套和布料較軟的打底衫，要畫出兩者的差異。
● 可愛的帽子和輕便的高跟鞋是春裝的主要道具。

春裝要給人清新舒爽的感覺

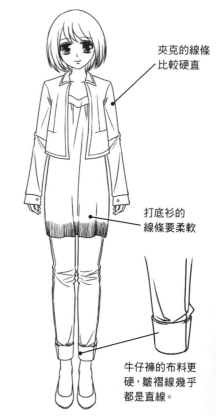

夾克的線條比較硬直

打底衫的線條要柔軟

牛仔褲的布料更硬，皺褶線幾乎都是直線。

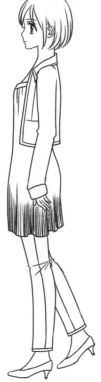

春裝比較薄，不會給人厚重的感覺。

夾克衫的布料較硬，褶線會與柔軟的打底衫形成對比。

高跟鞋遮住腳面的部分要比腳趾更長。

搭配春裝的各種道具

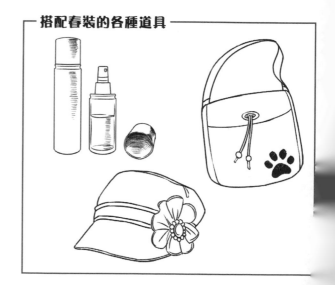

■ 夏裝

｜ 核 心 知 識 ｜

● 夏裝清涼但不能過於暴露。
● 可在款式較單一的服裝上進行加工，以提升造型上的美感。
● 太陽鏡、遮陽帽、細帶涼鞋和時尚包是搭配夏裝的主要道具。

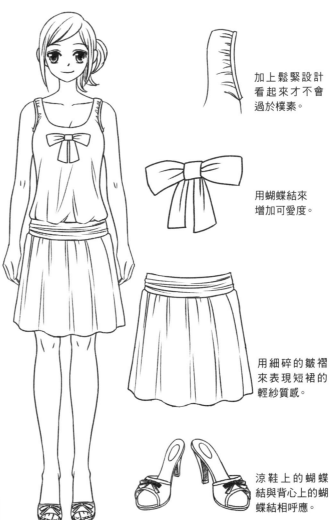

加上鬆緊設計看起來才不會過於樸素。

用蝴蝶結來增加可愛度。

用細碎的皺褶來表現短裙的輕紗質感。

涼鞋上的蝴蝶結與背心上的蝴蝶結相呼應。

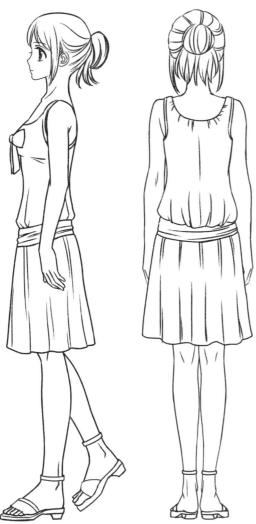

夏裝的布料比較薄，無論側面還是背面都可以看到人物的身體形狀。

搭配夏裝的各種道具

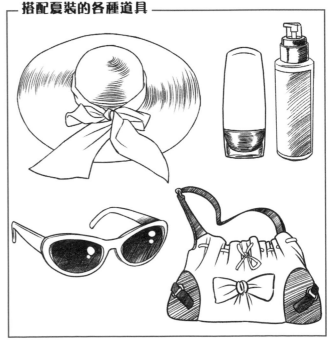

■ 秋裝

| 核 心 知 識 |

● 萌系少女的秋裝比較休閒。
● 多層次的搭配可使人物形象看
　起來更加飽滿。
● 富有季節感的包包和防塵口罩
　是搭配秋裝的主要道具。

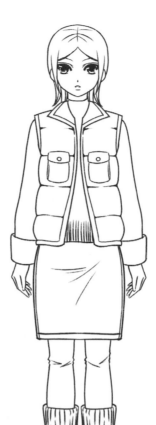

用凹凸來表現馬甲
的厚度。不要太過
明顯，不然看起來
會很厚。

牛仔裙的布料較
硬，皺褶比較少且
線條相對平直。

繪製腿套時要表現
出厚度，並用條紋
來表現腿部弧度。

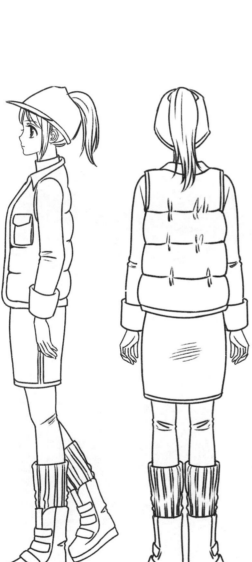

秋裝比較厚實，從側面可以隱約
看到胸部的輪廓，但背面的腰身
曲線則被衣服完全遮住。

搭配秋裝的各種道具

■ 冬裝

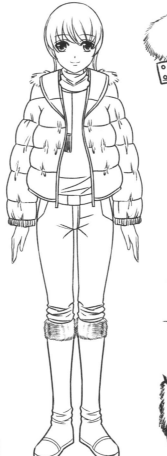

| 核 心 知 識 |

● 在看起來保暖的基礎上，不要將服裝表現的太過厚重，這樣看起來會很臃腫。
● 用緊身褲和長筒靴來修飾下半身，以保持苗條的身型。
● 搭配冬裝的道具一般都具有防寒功能。

用較明顯的凹凸塊面來表現棉襖的厚度。

各塊面間的連接皺褶

羽絨服的布料光滑，可利用陰影來表現質感。

靴子上的絨毛，在受光的那一面線條稀疏，背光的那一面較密集。

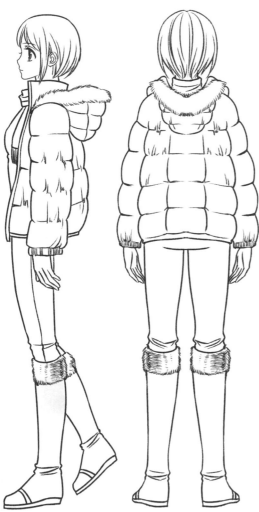

冬裝比較厚，穿著羽絨服的上半身兩側向外突出，穿著緊身褲的下半身同樣不用畫出細節。冬裝的皺褶較少且細碎。

搭配冬裝的各種道具

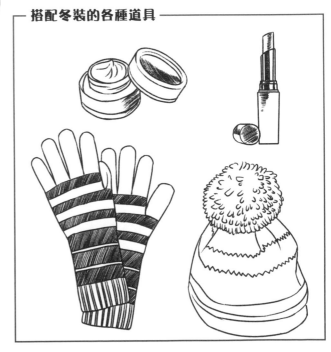

171

■ 睡衣

| 核 心 知 識 |

- 樣式要樸素可愛,不能過於暴露。
- 布料比較柔軟,皺褶較多,褶線長而密集。

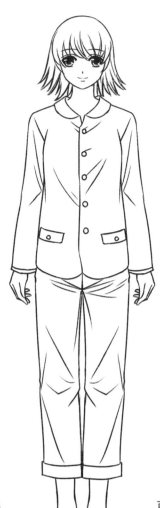

布料貼身,皺褶長而平滑。

對萌系少女來說,
更適合簡單的樣式。

可以根據季節改變褲腳的畫法。

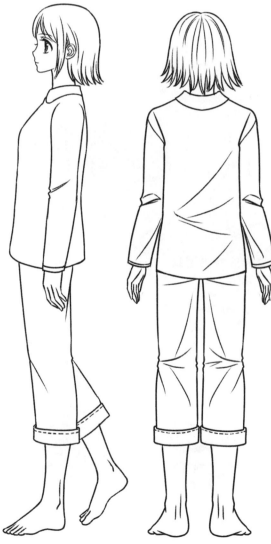

睡衣的布料柔軟,會在關節和凹凸轉折處產生較明顯的皺褶,有些地方還會產生布料堆積。

搭配睡衣的各種道具

■ 內衣

| 核 心 知 識 |

- 內衣緊貼身體，可以完全展現身材。
- 可以蕾絲作為裝飾。
- 內褲會在身體上勒出溝痕。
- 長筒襪及固定長筒襪的腰封是搭配內衣經常出現的道具。

胸部較小的萌系少女，穿著內衣時，胸部間的距離較遠。

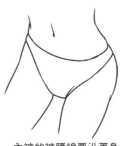

內褲的褲腰線要沿著身體的形狀呈橢圓形。

繪製萌系少女的內衣時，可利用各種精緻的花紋來添加細節。

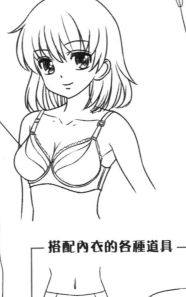

少女的身體柔軟，內褲的邊緣會擠壓脂肪，出現溝痕。

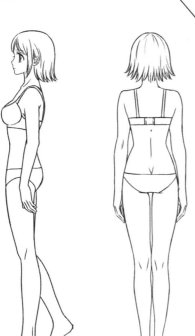

側面時，內衣的肩帶要符合胸部的狀。從背面看，肩帶會與掛鉤垂直。

■ 搭配內衣的各種道具

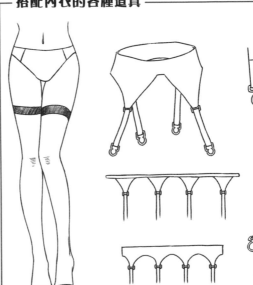

長筒襪

固定長筒襪的腰封和夾子

■ 萌系少女常見的日常道具

| 核 心 知 識 |

- 萌系少女的日常道具偏向清新可愛的風格。
- 珠寶首飾不能過於奢華。
- 梳妝用具的造型要簡單輕巧，要畫出表現質感的線條和物件之間的大小對比。

■ 各種珠寶首飾

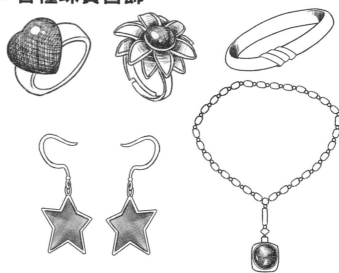

在大部分的漫畫中，萌系少女的年齡都比較小，生活中佩戴的首飾不會過於奢華，繪製時要傾向可愛、輕巧的設計。

■ 各類梳妝用品

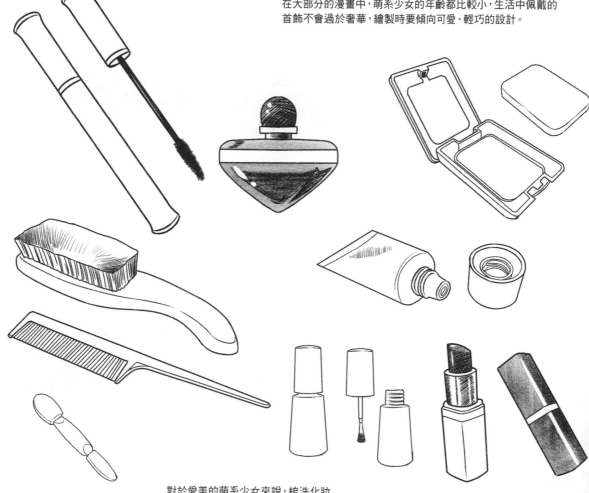

對於愛美的萌系少女來說，梳洗化妝工具是必不可少的，繪製時要表現出材質上的差異及大小對比。

5.2.2 校園服裝與道具

校園服裝主要以校服為主，而水手服則是萌系漫畫中最為經典的校園服裝。瞭解水手服的基本畫法，並以此為基礎進行各種設計是校園服裝的基本繪製方法。

■ 水手服的基本構成

| 核 心 知 識 |

● 水手服是最常見的校服。
● 根據袖子和百褶裙的長度，
　可分為冬裝和夏裝兩種。
● 繪製時，較長的袖子和較短
　的上衣是最主要的萌點。

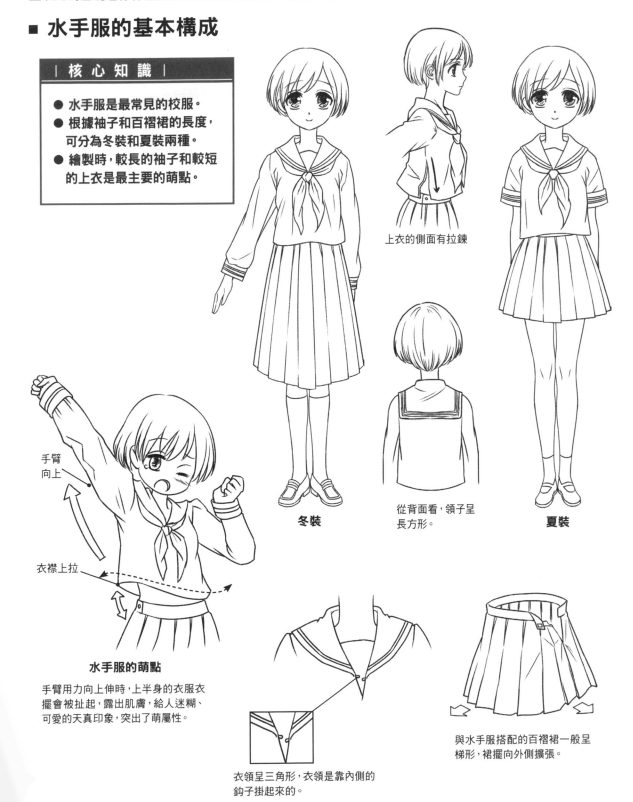

上衣的側面有拉鍊

從背面看，領子呈
長方形。

冬裝

夏裝

手臂
向上

衣襬上拉

水手服的萌點

手臂用力向上伸時，上半身的衣服衣
襬會被扯起，露出肌膚，給人迷糊、
可愛的天真印象，突出了萌屬性。

衣領呈三角形，衣領是靠內側的
鈎子掛起來的。

與水手服搭配的百褶裙一般呈
梯形，裙襬向外側擴張。

■ 水手服的領巾

| 核 心 知 識 |

● 領巾是多次折疊後紮起的，有很多層次。
● 領結則由兩個結合併而成，是個活結。

01 領巾為三角形。

02 縱向折成三折。

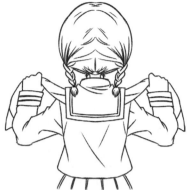

03 將折好的領巾放在背後的衣領下方。

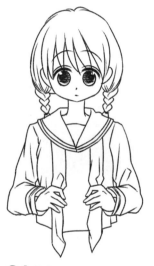

04 將左右兩端整理成長度相等。

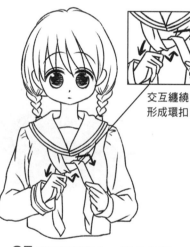

交互纏繞
形成環扣

05 將兩側纏繞在一起形成環扣。

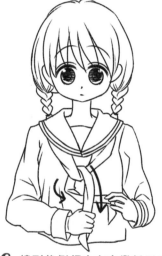

06 繞到後側領巾向左彎折形成4字形。

07 讓兩個結形成一個環。

08 向左右兩側輕輕拉扯領巾，以合併兩個結。

完成。

■ 其他樣式的校服

| 核 心 知 識 |

● 其他的校服樣式主要是上
　裝的變化。

● 主要有T恤、毛衣、西裝
　上衣等。

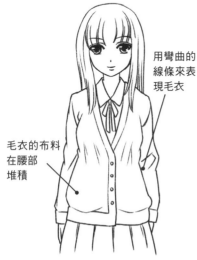

用彎曲的
線條來表
現毛衣

毛衣的布料
在腰部
堆積

對襟羊毛衫與裙子是秋冬
季常見的校服樣式。

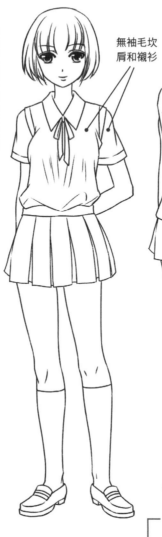

無袖毛坎
肩和襯衫

西裝外套的校服也是很
常見的校服款式。

西裝的領子比較小

可以看到襯衫和
西裝的後側衣領

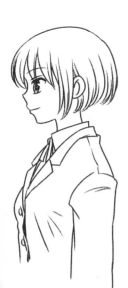

過多的皺褶使人物
看起來比較臃腫

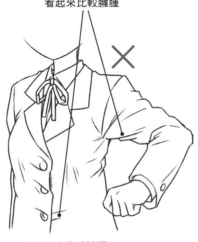

條要簡潔有力，多由直
構成，且衣褶較少。

不要有太多的皺褶，
線條也不能太軟。

搭配校服的各種道具

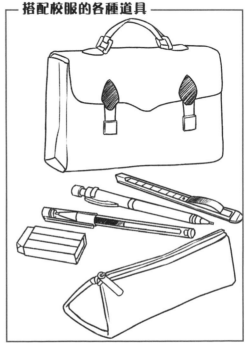

5.2.3 運動服裝與道具

運動服裝一般會比較貼身，布料較薄，質地柔軟，以便於活動。不同的運動會搭配不同的道具，繪製時要表現出各種道具的特徵。

■ 日常鍛鍊時

| 核 心 知 識 |
- 日常鍛鍊時的運動裝要貼身舒適。
- 布料柔軟，且可以表現出人物的身材。

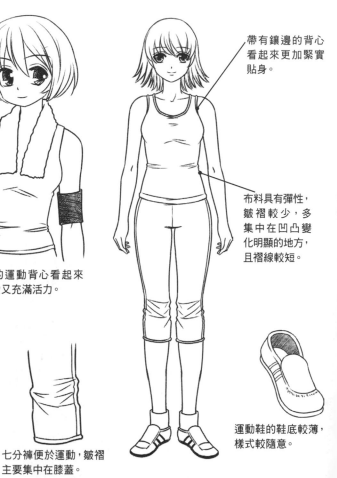

帶有鑲邊的背心看起來更加緊實貼身。

緊身的運動背心看起來既可愛又充滿活力。

布料具有彈性，皺褶較少，多集中在凹凸變化明顯的地方，且褶線較短。

七分褲便於運動，皺褶主要集中在膝蓋。

運動鞋的鞋底較薄，樣式較隨意。

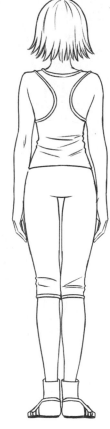

運動裝比較貼身，側面角度下可以明顯看出身材曲線。

從背面看，背心的皺褶主要集中腰部和膝蓋，臀部突出，沒有皺褶。

搭配日常運動裝的各種道具

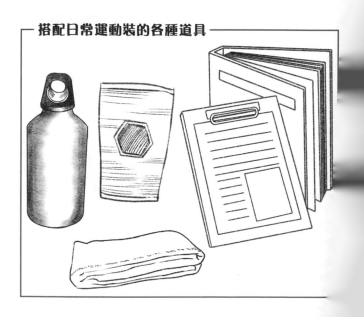

■ 網球裝

| 核 心 知 識 |

● 由緊身的上衣和短裙
 構成。
● 遮陽帽是必備道具。

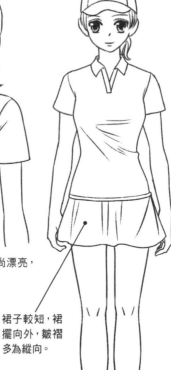

網球是戶外運動，帽子是
愛美少女必備的道具。

網球裝既適合運動又時尚漂亮，
非常適合萌系美少女。

裙子較短，裙
擺向外，皺褶
多為縱向。

上衣較貼身，袖子略
微寬大，皺褶集中在
胸部下方。

鞋底較厚，有鞋帶，鞋帶
在鞋面呈交叉狀。

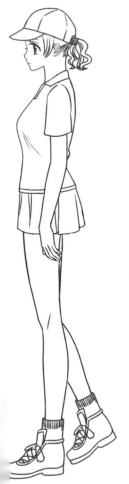

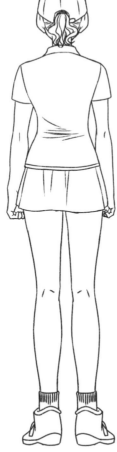

上衣略微寬鬆，胸部下方
的線條比較平滑。

上衣的皺褶集中在腰
部，帽子的後方有孔，
可以露出頭髮。

┌ 搭配網球裝的各種道具 ┐

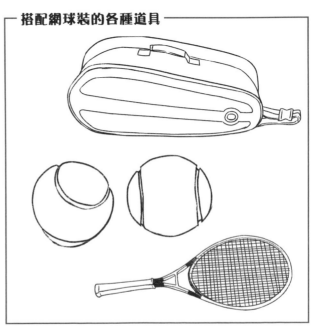

■ 泳裝

| 核 心 知 識 |

- 泳裝完全貼身，形狀與身體線條一致。
- 可以透過泳裝看到人體的結構線。
- 有時要用紋理和高光來表現泳裝的材質。

當身體用力彎曲時，泳裝會產生少量的皺褶，可用陰影來表現身體的凹凸。

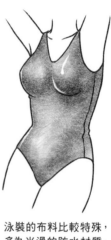

泳裝的布料比較特殊，多為光滑的防水材質，繪製時要用高光和紋理來表現布料的質地。

完全貼身幾乎沒有任何皺褶。

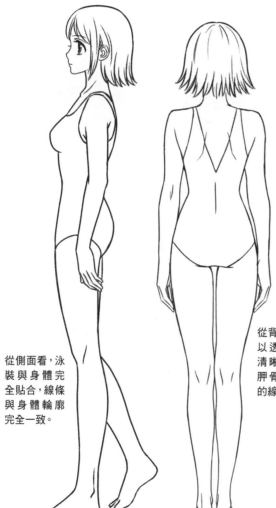

從側面看，泳裝與身體完全貼合，線條與身體輪廓完全一致。

從背面看，可以透過泳裝清晰看到肩胛骨和脊柱的線條。

搭配泳裝的各種道具

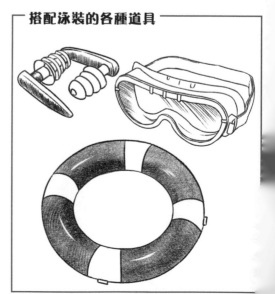

■ 長袖運動裝

| 核 心 知 識 |

- 會遮住四肢的大部分部位。
- 布料比較厚實柔軟。
- 皺褶較長且線條平直。
- 與長袖運動裝搭配的鞋子結構比較複雜。

布料厚實柔軟,可用衣領處的曲線表現出重量感。

較厚的布料不易產生皺褶,輪廓線較柔軟。

布料在腰部堆積,產生大量的橫向皺褶。

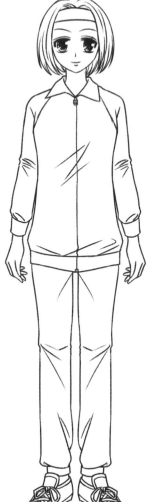

袖口處利用縱向紋理線來表現筒狀結構。

冬季的運動鞋較厚較大,有較複雜的紋樣。

側面下,厚實的運動上衣會擋住身體曲線。

背面的布料因為垂墜的拉扯,會產生較長且平直的皺褶。

搭配長袖運動裝的各種道具

5.2.4 職業服裝與道具

職業服裝就是上班時所穿著的衣服。職業服裝除了能直觀表現職業的特點外，一般都會給人整齊、乾淨、便於活動、專業、認真等的特點。

■ 白領西裝

| 核 心 知 識 |

● 外形規整，較貼身，可以展現身型。
● 繪製時，線條要平直有力，且褶線較長。
● 搭配的道具通常具有現代感，且造型時尚。

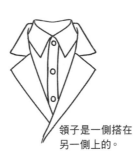

領子是一側搭在另一側上的。

裙子在側面有拉鍊。

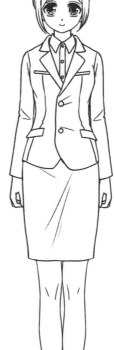

肩線

袖子和肩膀連接處突起，並有清晰的肩線。

要畫出口袋翻蓋的立體感。

鞋子要簡潔大方，鞋跟不能太高。

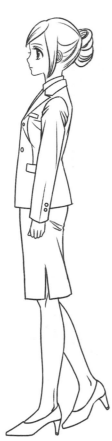

側面角度下，胸部和臀部突出，其他位置的線條比較平直有力。

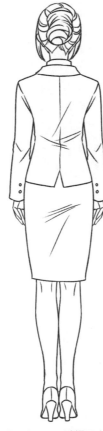

背面角度下，皺褶平直，線條較長且集中在腰部和臀部下方。

搭配白領西裝的各種道具

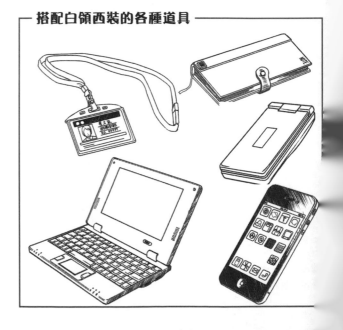

■ 警服

| 核 心 知 識 |

- 一般由襯衫、領帶和短裙構成。
- 服裝合身但相對比較寬鬆，便於活動。整體皺褶細長，在腰部比較密集。
- 搭配的道具非常專業，要注意質感上的表現。

女警的帽子呈筒狀，兩側的邊緣向上翹起。

為了方便活動，裙子較為寬鬆，皺褶較多。

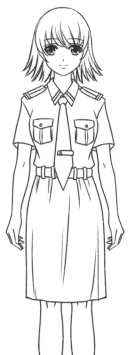

警服裝飾有肩章，領子上有條紋。

皺褶聚集

領帶形狀工整，在領結處有聚集皺褶。

為了便於活動，多為平跟，且較為寬鬆。

較寬鬆，裙子的線條柔軟，裙擺呈波浪形。

從背面看，腰部緊實，皺褶較密集，大腿根部的線條平直細長。

── **搭配警服的各種道具** ──

CHINA POLICE

■ 護士服

| 核 心 知 識 |

- 設計比較簡單，沒有多餘的裝飾。
- 減少衣褶的繪製，給人整潔乾淨的印象。

多為高領，紐扣處有明顯的皺褶。

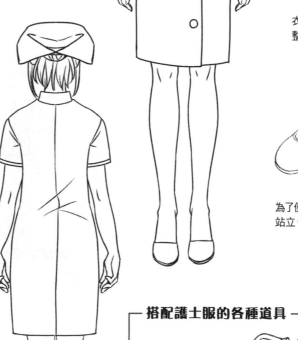

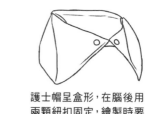

護士帽呈盒形，在腦後用兩顆紐扣固定，繪製時要表現出布料的厚度。

衣襟的線條要畫得整齊有力。

為了便於活動、適於長時間站立，鞋底通常較薄。

從側面看，護士服的線條流暢，曲線明顯。

從背面看，皺褶較少，主要集中在腰部以下的身體凹陷處。

搭配護士服的各種道具

■ 服務生制服

| 核 心 知 識 |

- 由短小的上衣和短裙構成，給人乾淨利落的印象。
- 搭配充滿少女風的裝飾看起來更加可愛，具有親切感。
- 搭配的道具要兼具生活感和清潔感。

帽子較小，裝飾性較強。

泡泡袖使制服看起來更加活潑可愛。

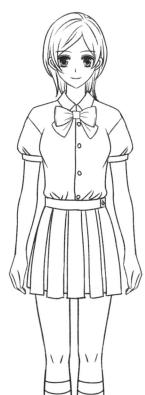

蝴蝶結可以增添可愛度。

百褶裙的線條工整平直，給人整潔利落的印象。

服務生的鞋襪貼身，便於活動。

從側面看，上衣和裙子短小，給人行動快速的感覺。

從背面看，腰背處的皺褶較多，襪子的邊緣與腿部形狀一致。

┌ 搭配服務生制服的各種道具 ┐

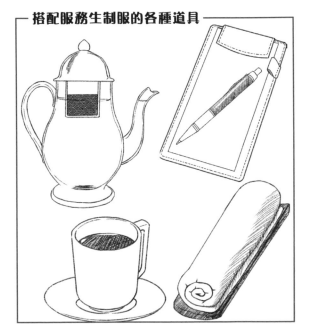

5.2.5 正式服裝與道具

正式服裝是指參加宴會或是比較莊重的場合所穿著的服裝。萌系少女的正式服裝一般比較飄逸華麗，能襯托出姣好身材和秀美的氣質。

■ 晚禮服

核 心 知 識

● 上衣貼身，裙擺寬大飄逸。

● 樣式華麗性感，裝飾著華麗的花邊。

● 與晚禮服搭配的道具時尚華麗，重視視覺效果和裝飾感。

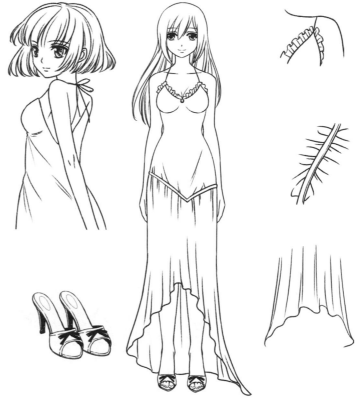

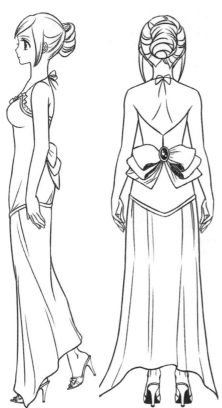

從側面和背面看，上半身線條明顯，下半身則被寬大的裙擺遮住。背部大面積露出，有時搭配較大的蝴蝶結或絲帶。

搭配晚禮服的各種道具

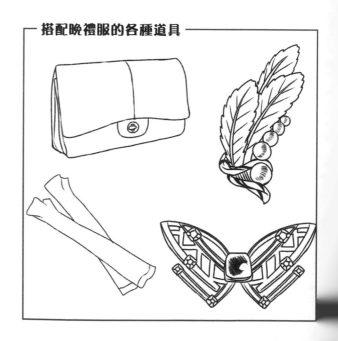

■ 婚紗

| 核 心 知 識 |

- 多為白色，整體設計大方高雅。低胸緊身的上衣搭配寬大的長裙。
- 材質為薄紗，繪製時要運用皺褶來表現裙子的輕盈感。
- 頭紗由透明的輕紗折疊而成，可用斷線來表現布料的層疊效果。
- 與婚紗搭配的道具要華麗高雅，細節豐富。

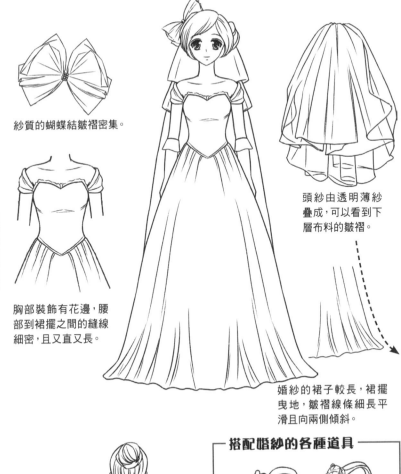

紗質的蝴蝶結皺褶密集。

胸部裝飾有花邊，腰部到裙擺之間的縫線細密，且又直又長。

頭紗由透明薄紗疊成，可以看到下層布料的皺褶。

婚紗的裙子較長，裙擺曳地，皺褶線條細長平滑且向兩側傾斜。

婚紗手套的樣式

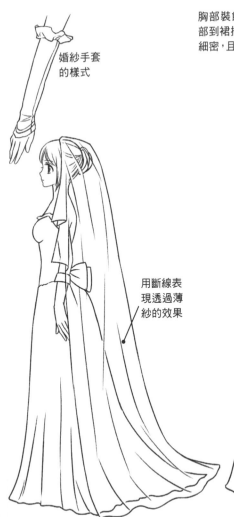

用斷線表現透過薄紗的效果

從側面看，裙擺的前側較短，後側較長，頭紗覆蓋住後側的裙擺。

背面呈三角形，露出大部分的背部，展現姣好身材，腰部裝飾有大蝴蝶結。

搭配婚紗的各種道具

5.2.6 另類服裝與道具

指那些打破常規的個性服裝。穿著另類服裝的萌系少女大多靚麗搶眼、個性突出，
能給讀者留下深刻印象。

■ 聖誕裝

| 核 心 知 識 |

● 布料較厚，衣襟邊緣用
絨毛裝飾，以表現出季
節感。
● 衣褶較少，要運用配飾
來強調少女的好身材。

用整齊排列的短線來表現
聖誕帽上的絨毛。

衣襟的毛邊更為厚實。

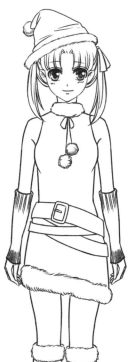

帶有絨球的繫繩可以
增加萌度，繪製時要表
現出絨球的質感。

利用幾條寬腰帶分割出上下
半身，強調萌系少女的窈窕
身材，以消除厚實衣物所造
成的臃腫感覺。

用繫繩上的凹陷來
表現靴子的厚度。

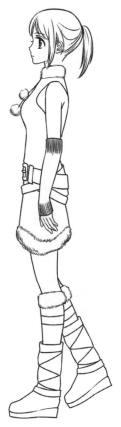

聖誕裝比較厚，側面看
身體曲線不明顯。

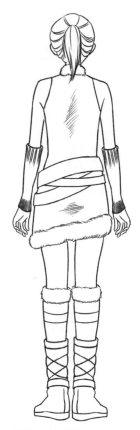

因為布料較厚，所以皺
褶很少，可用陰影來表現
身體的凹凸。

搭配聖誕裝的各種道具

■ 女僕裝

| 核 心 知 識 |

- 萌系少女的女僕裝比較華麗，帶有蝴蝶結和花邊。
- 更注重觀賞性，整體比較華麗。

領子上裝飾有捲曲的花邊。

用蝴蝶結綁住寬袖口。

鑲有花邊的寬頭帶。

層疊著花邊的裙子看起來更加華麗。

圓頭皮鞋既典雅又便於活動。

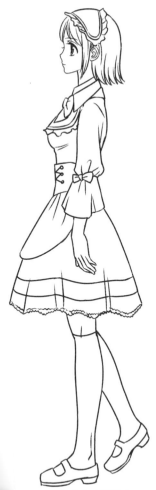

從側面看，上半身比較貼身，下半身裙擺寬大。

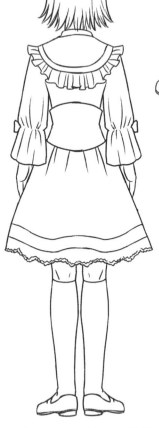

寬大的領子遮住後背，緊紮的腰帶使裙子產生許多皺褶。

搭配女僕裝的各種道具

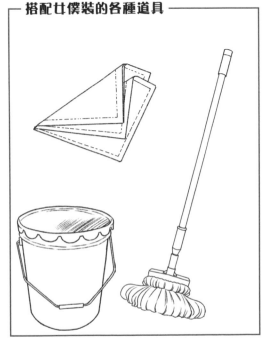

■ 哥德蘿莉裝

| 核 心 知 識 |

● 樣式華麗繁復,裝飾著花邊和蝴蝶結。

● 以歐式服裝為基礎,有較多的縫紉褶,布料的自然皺褶較少。

用絲帶固定的泡泡袖。

鋸齒形的翻邊長筒襪。

厚底、寬大的鞋頭和誇張的裝飾是哥特風的標誌。

誇張的蝴蝶結是哥德蘿莉裝的搶眼標誌。

結構複雜的袖子和層疊的裙子是哥特風格的代表樣式。

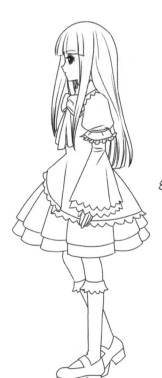

從側面看,裙子的寬度與正面相似。因為縫紉褶比較多,繪製時要盡可能減少布料皺褶的數量。

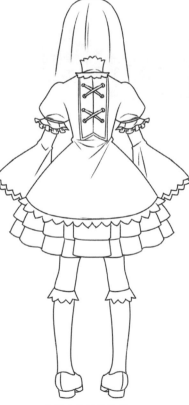

背面也是結構複雜,交叉的繫帶流露出濃濃的歐式風格。

搭配哥德蘿莉裝的各種道具

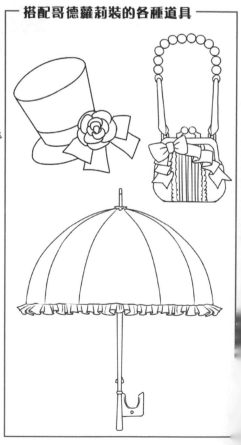

■ 新潮龐克裝

| 核 心 知 識 |

● 設計前衛，充滿野性。
● 要強調皮革和金屬感。利用誇張的設計來表現叛逆感。

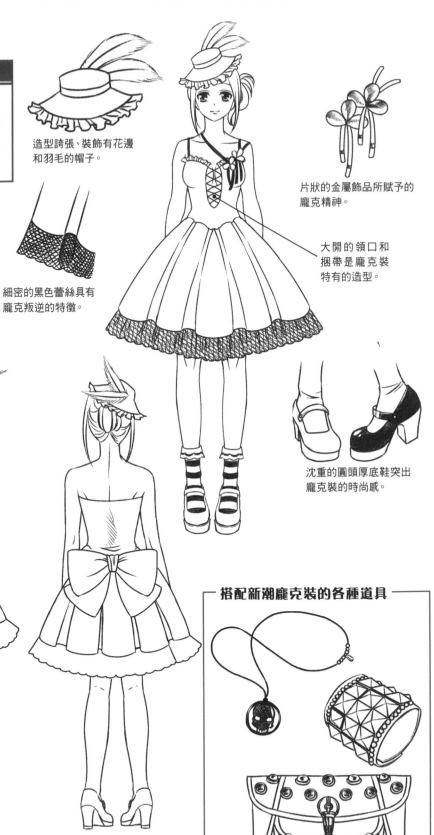

造型誇張、裝飾有花邊和羽毛的帽子。

片狀的金屬飾品所賦予的龐克精神。

細密的黑色蕾絲具有龐克叛逆的特徵。

大開的領口和捆帶是龐克裝特有的造型。

沈重的圓頭厚底鞋突出龐克裝的時尚感。

從側面看，裙子的前後都比較蓬鬆，花邊的角度更大。

露背的上衣凸顯龐克裝的野性和前衛。

┌─ 搭配新潮龐克裝的各種道具 ─┐

191

5.2.7　傳統服裝與道具

各個國家和民族都有自己的傳統服裝，各具特色，不僅能表現身份和所處的時代，還能展現各地區少女獨有的特色。

■ 旗袍

核 心 知 識
● 裁剪合身，可以展現身體曲線。
● 裝飾和道具要具有明顯的中式風格。

裁剪貼身能展現少女的身體曲線。

領子是完全立起的，並用華麗的盤扣固定。

底襟的兩側有開叉。

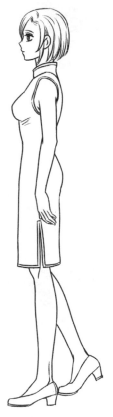

從側面看，剪裁貼身，開叉位於大腿的中間。

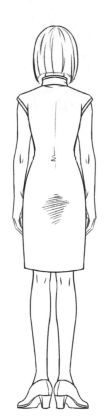

背面的衣褶較少，身體的凹凸可用大面積的陰影來表現。

樸素的方形鞋跟比較適合典雅的旗袍。

─ 搭配旗袍的各種道具 ─

■ 漢服

| 核 心 知 識 |

● 要體現大氣、優雅的特徵。服裝皺褶又長又曲折。
● 配飾具有古樸、華麗的特徵，繪製時要表現出質感。

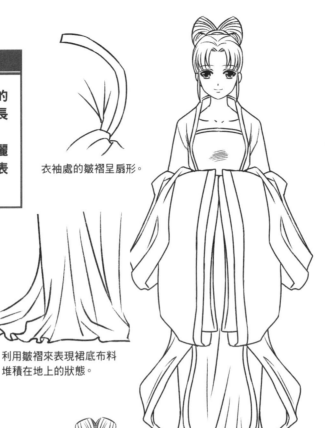

衣袖處的皺褶呈扇形。

腰帶由多層結構組成。

手臂上的飄帶皺褶分成好幾層。

利用皺褶來表現裙底布料堆積在地上的狀態。

擴口的船形鞋

─ **搭配漢服的各種道具** ─

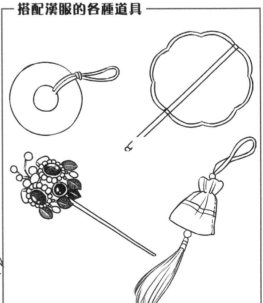

從側面看，人物的胸部突出，下半身則被寬大的衣袖遮住。

從背面看，軀幹被腰帶分為上下兩部分，下半身被裙子覆蓋，整體呈花瓶形。

■ 和服

● 穿著比較講究,繪製時要留意穿著方式是否正確。
● 整體平直工整,只有少量較長的衣褶以及集中在腋下的細小皺褶。

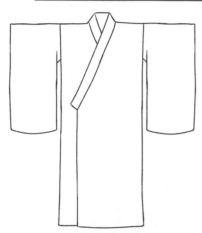

展平的和服結構簡單,是上下連在一起的袍狀服裝。

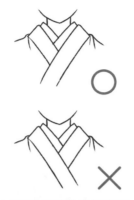

右襟壓左襟是死者或幽靈的裝束,繪製時一定要注意。

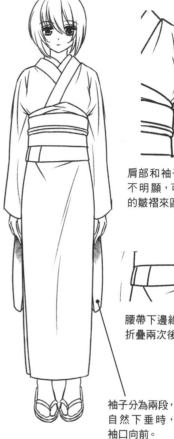

肩部和袖子的界限不明顯,可用大量的皺褶來區分。

腰帶下邊緣是將布料折疊兩次後形成的。

袖子分為兩段,自然下垂時,袖口向前。

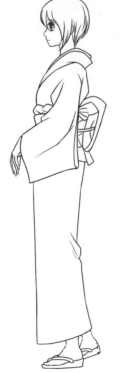

從側面看,衣領向後拉開,露出脖頸,可以看到腰帶後的帶枕內部結構,以及袖子的後側開口。

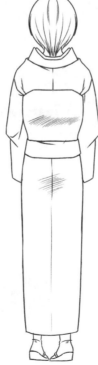

帶枕的作用是填平女性身體的凹凸曲線,使整個人具有一種平直的美感。從背面看和服的皺褶較少。

搭配和服的各種道具

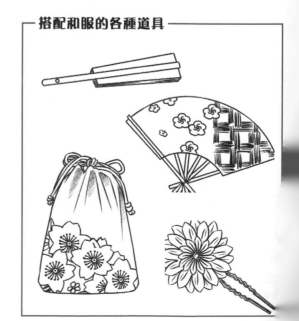

■ 歐式貴婦裝

| 核 心 知 識 |

● 樣式繁複華麗，採用大面的裝飾，突出女性特徵。

● 上身窄小貼身，下身內有裙撐，裙擺誇張。

多層皺褶的內襯看起來更加華貴。

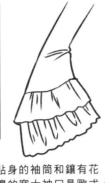

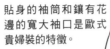

貼身的袖筒和鑲有花邊的寬大袖口是歐式貴婦裝的特徵。

裙擺內裝有金屬裙撐，裙子會拖地但不會堆積，整體呈吊鐘形。

用寬大的花邊裝飾裙擺，以平衡整體服裝。

木質高跟鞋

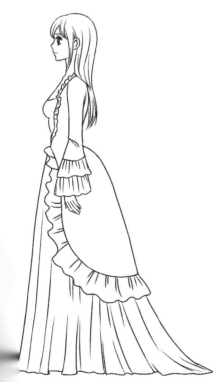

從側面看，前側較平，後側從腰部以下由裙撐撐起，外層服裝的衣褶較少，內層的裙子則密布著縱向的長皺褶。

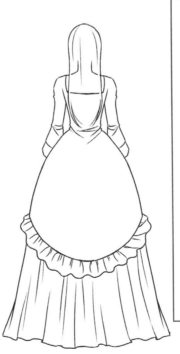

從背面看，腰部明顯向內收，皺褶較多，線條密集，外層裙擺輪廓堅硬，內側裙子則柔軟多褶。

┌ 搭配歐式貴婦裝的各種道具 ┐

■ 印度紗麗

| 核 心 知 識 |

● 布料是貼身包裹在身體上的，要利用皺褶來表現服裝結構。
● 搭配的服裝古樸華麗，具有重量感和名貴感。

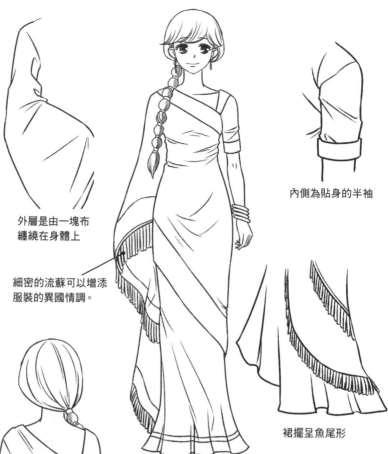

外層是由一塊布纏繞在身體上

內側為貼身的半袖

細密的流蘇可以增添服裝的異國情調。

裙擺呈魚尾形

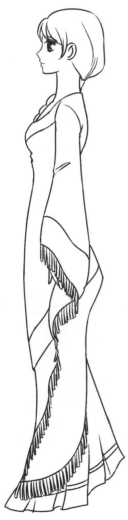

從側面看，貼身的印度紗麗展現出女性的曲線。

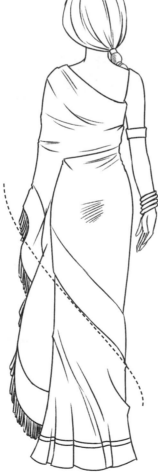

從背面看，裙擺的皺褶會沿著纏繞的方向延伸。

搭配印度紗麗的各種道具

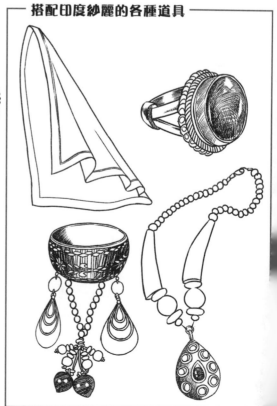

5.2.8 奇幻服裝與道具

奇幻服裝是用於生活在非現實世界的角色造型，充滿夢幻和魔幻感，繪製萌系少女的奇幻服裝時可以為服裝加入各種可愛華麗的元素，令服裝具有夢幻色彩，突出萌系少女的魅力。

■ 巫女裝

| 核 心 知 識 |

● 由和服的上衣和寬大的褲裙構成。
● 做法時巫女會身穿長袖外袍。

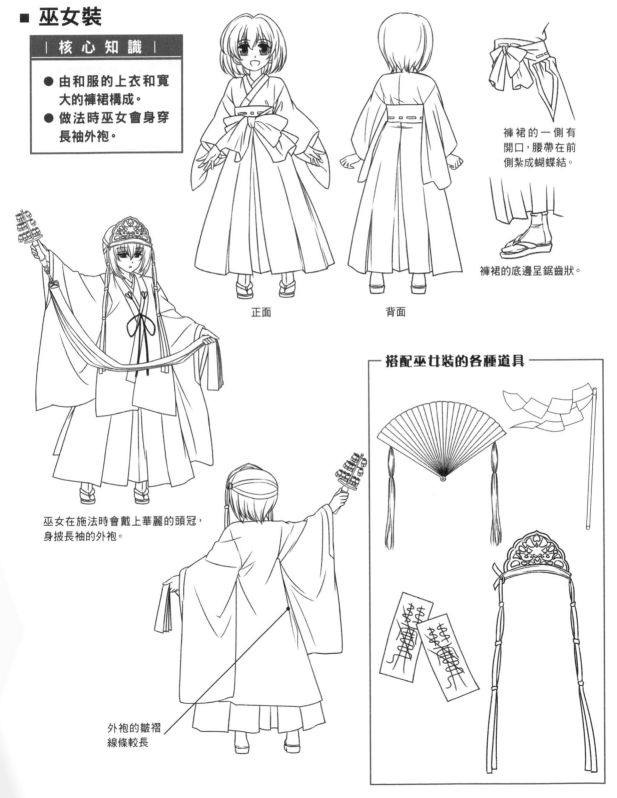

正面

背面

褲裙的一側有開口，腰帶在前側紮成蝴蝶結。

褲裙的底邊呈鋸齒狀。

巫女在施法時會戴上華麗的頭冠，身披長袖的外袍。

搭配巫女裝的各種道具

外袍的皺褶線條較長

■ 魔女裝

| 核 心 知 識 |

● 萌系少女的魔女裝
不能老氣陰沈，要
利用各種時尚元素
增加萌度。
● 繪製搭配的道具時
要仔細構思，使道
具更加可愛。

短裙和長筒襪可以突出
萌系少女的可愛。

帶有圖案的蕾絲花邊
能增加神秘感。

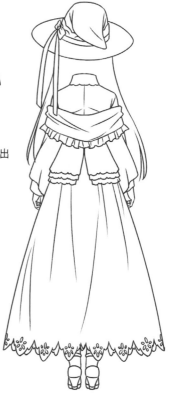

大蝴蝶結

花邊皺褶

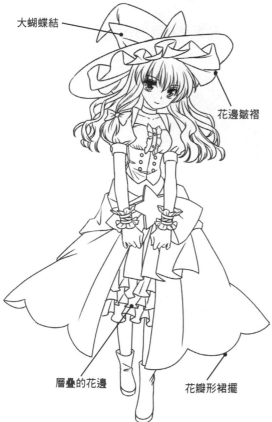

層疊的花邊

花瓣形裙擺

在設計傳統的魔女裝時，要記得添加大量
的萌系元素，使人物看起來更惹人喜愛。

搭配魔女裝的各種道具

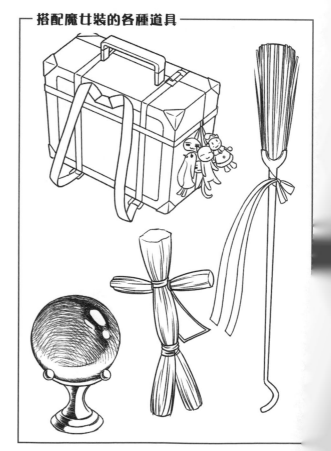

■ 變身少女裝

| 核 心 知 識 |

● 要華麗複雜，裝飾著各種可愛配飾。
● 整體要符合一個主題，且某些部分要出現統一的標誌。

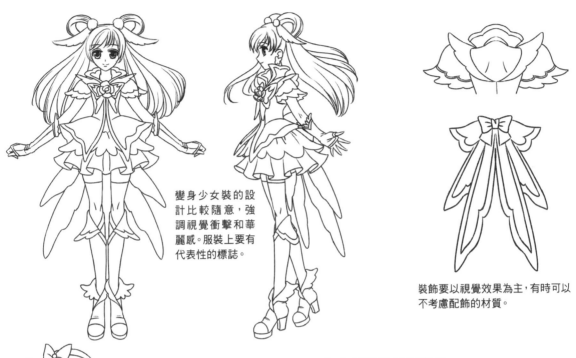

變身少女裝的設計比較隨意，強調視覺衝擊和華麗感。服裝上要有代表性的標誌。

裝飾要以視覺效果為主，有時可以不考慮配飾的材質。

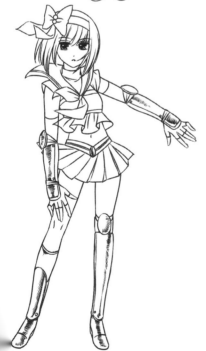

隨著萌系漫畫的多樣化，近幾年也出現了格鬥風格的變身少女。繪製這類變身少女的服裝時，可以採用如盔甲之類比較硬的元素作為裝飾。

┌ **搭配變身少女裝的各種道具** ┐

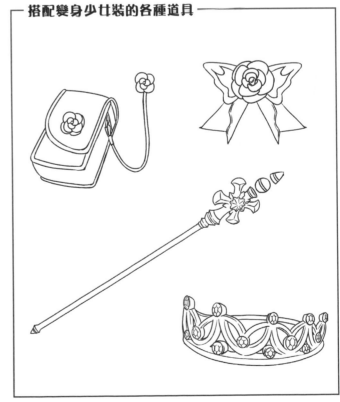

案例演示 勤快的女僕

下面就來演示一下一個萌系女僕角色的繪製全過程，以進一步鞏固繪製服裝的方法。

01 畫出頭部的輪廓和頸部。

02 勾出胸部到腰部的線條。

03 勾出胸部的輪廓。

04 想象人物的全身形象，畫出腿部。根據萌系人物的身材，對下半身進行適當地誇張變形。

05 調整胸部和腋下的線條，畫出肩膀的形狀，並確定軀幹與手臂的連接線。

06 畫出手臂及手的動作。預先想好手和道具的結合動作。

07 畫出頭髮的輪廓，確定髮量和髮長。畫出外側線條和簡單的髮束線條。

08 簡單勾出眉眼等五官輪廓。

09 畫出瀏海。繪製時要考慮到頭髮的生長走向，以及頭部對頭髮形狀的影響。

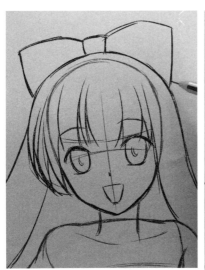

10 畫出頭頂上的蝴蝶結輪廓。

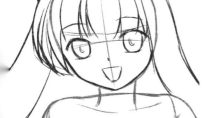

11 對蝴蝶結進行簡單的細化。

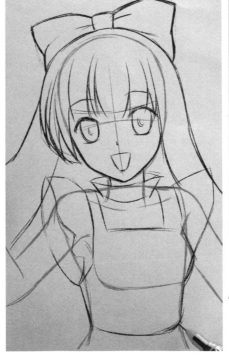

12 依據肩膀和胸部的形狀，畫出衣領及圍裙的上半身部分。肩膀處的花邊要圍成一圈。

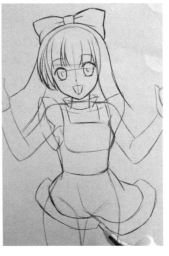

13 畫出圍裙的下半部。裙擺飄起，花邊向上翹起。

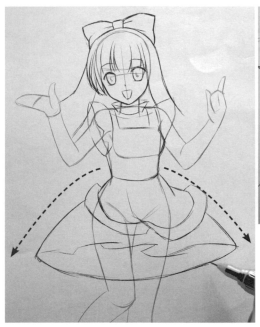

15 畫出右腿的外側線條。要注意腿部彎曲,邊線會在膝蓋後方產生交疊。

16 畫出雙腿。要注意雙腿的交互動作。

14 畫出圍裙下的裙子部分,整個裙子呈傘狀。

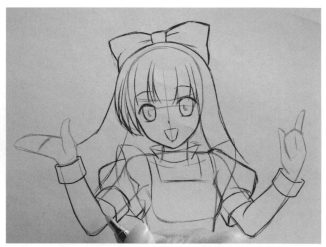

18 仔細描畫手臂的形狀及手腕處的裝飾性袖口。

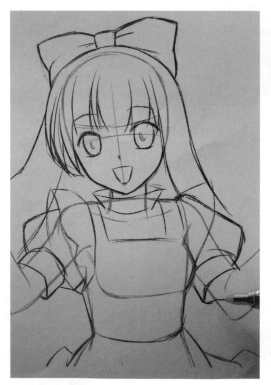

17 畫出女僕裝肥大的泡泡袖。袖子呈蘑菇形,袖口圍繞著手臂呈弧形。

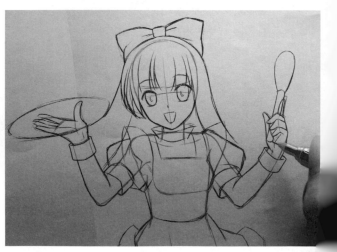

19 描畫手指的結構,並簡單勾出手中的道具形狀。

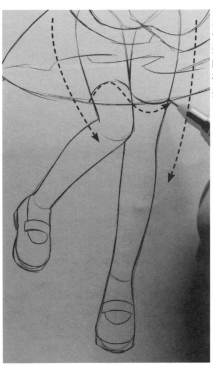

20 畫出鞋子和襪子的形狀。因為腿部的動作差異，襪子邊緣的形狀也不一樣。

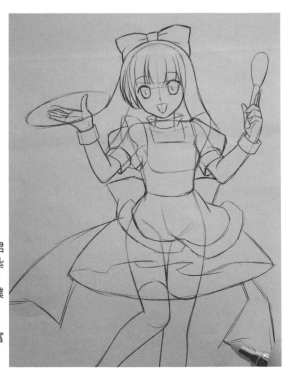

21 畫出圍裙及繫在身後紮成的蝴蝶結。作為萌系女僕裝的裝飾物，蝴蝶結要大、要誇張，且富於動感。

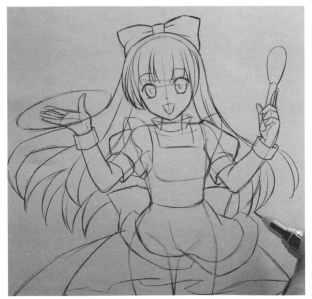

22 對頭髮進行加工，畫出完整的頭髮形狀和髮束分布。

23 對道具進行簡單的加工，添加奶油的形狀。

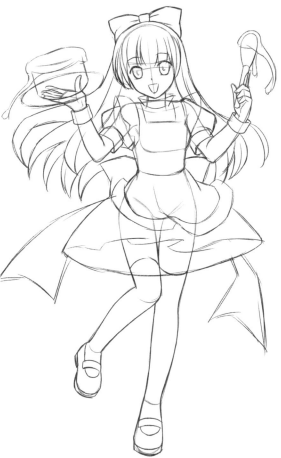

24 草圖大致完成後，準備進行定稿描線。

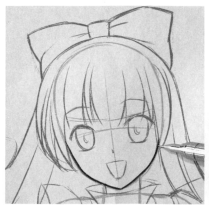

25 用顏色較深的鉛筆精準地定出面部的輪廓線。

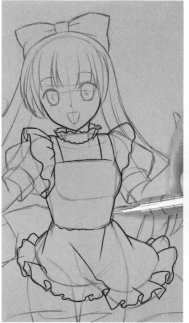

26 從領口開始，精細地向下描畫，畫出圍裙的外輪廓。

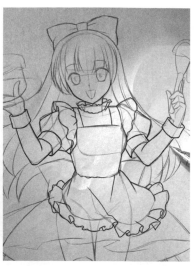

27 描畫袖子和手臂的形狀。線條要有力、流暢。

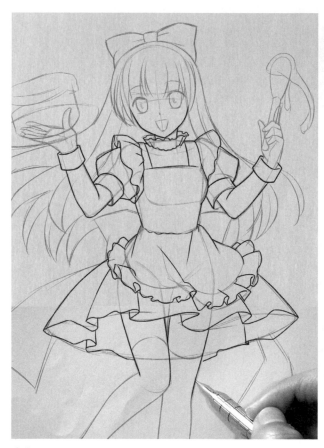

28 描畫裙子的輪廓和結構。要畫出裙子布料縱向交疊所產生的皺褶。

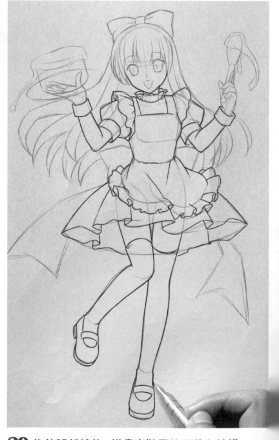

29 修飾腿部線條，描畫出鞋子的形狀和結構。

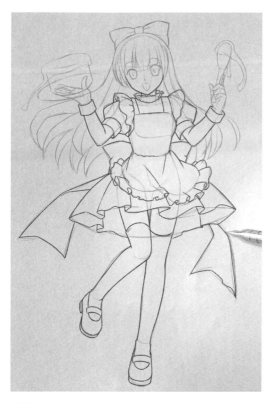

30 描畫身後的蝴蝶結。

31 細化頭髮，仔細畫出頭頂的蝴蝶結。

32 細緻刻畫五官。

縫紉褶

連接處的衣褶

33 畫出衣領的縫紉褶，及領子與衣服連接處的皺褶。

袖口上的花邊

胸前的蝴蝶結

34 在圍裙的胸前添加蝴蝶結，並在上衣的袖口處添加花邊。

35 替圍裙添加花邊和袖子上的皺褶。

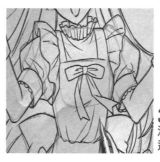

36 給胸部下方的圍裙添加皺褶。線條不要畫得過多以免顯得雜亂無章。

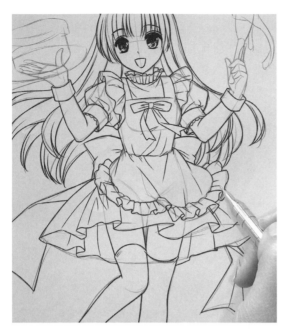

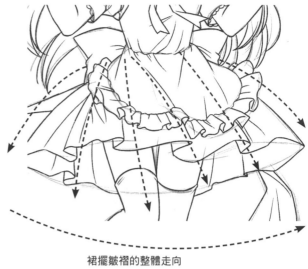

裙擺皺褶的整體走向

37 給圍裙和女僕裙的裙擺添加皺褶。

38 描畫蛋糕和托盤的外輪廓。

39 替蛋糕添加裝飾和紋樣,並擦掉多餘的線條。

40 畫出人物的左手以及攪拌奶油的道具。甩起的奶油其邊線要有粗細變化,才能表現出奶油柔軟、可流動的質感。

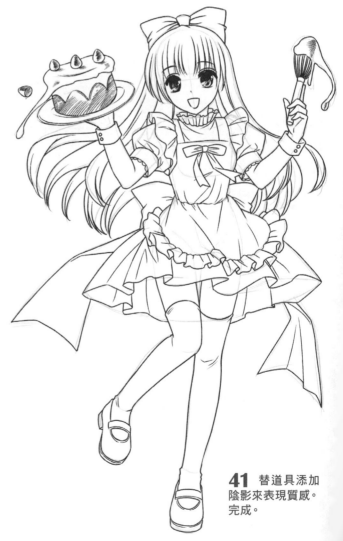

41 替道具添加陰影來表現質感。完成。

課後練習 萌系少女的服裝和道具繪製要點

在繪製萌系少女的服裝時，除了樣式要符合人物的個性和屬性外，還要添加道具，不同類型的服裝所要添加的道具也不一樣。

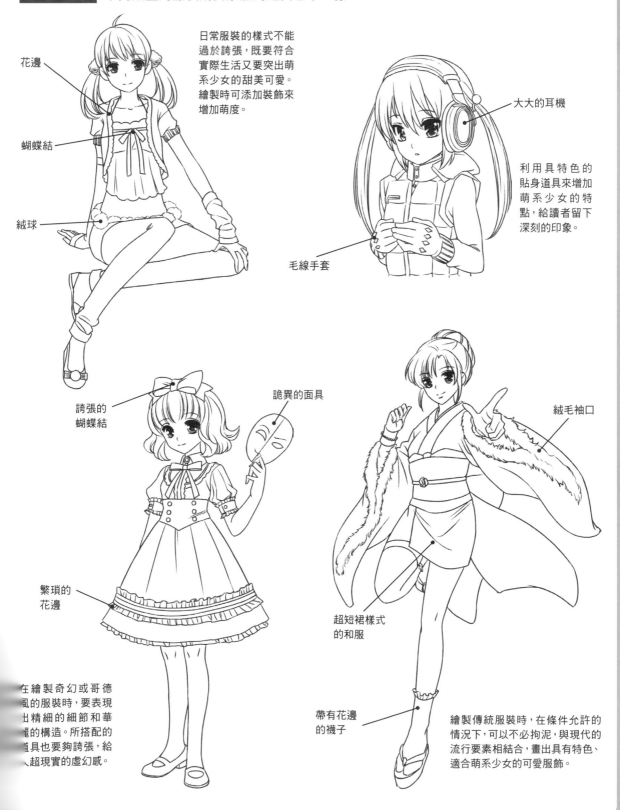

日常服裝的樣式不能過於誇張，既要符合實際生活又要突出萌系少女的甜美可愛。繪製時可添加裝飾來增加萌度。

花邊

蝴蝶結

絨球

大大的耳機

利用具特色的貼身道具來增加萌系少女的特點，給讀者留下深刻的印象。

毛線手套

誇張的蝴蝶結

詭異的面具

絨毛袖口

繁瑣的花邊

超短裙樣式的和服

在繪製奇幻或哥德風的服裝時，要表現出精細的細節和華麗的構造。所搭配的道具也要夠誇張，給人超現實的虛幻感。

帶有花邊的襪子

繪製傳統服裝時，在條件允許的情況下，可以不必拘泥，與現代的流行要素相結合，畫出具有特色、適合萌系少女的可愛服飾。

本書由成都市青藤卷語動漫製作有限公司授權楓書坊文化
出版社獨家出版中文繁體字版。中文繁體字版專有出版權
屬楓書坊文化出版社所有，未經本書原出版者和本書出版
者書面許可，任何單位和個人均不得以任何形式或任何手
段複製、改編或傳播本書的部分或全部。

漫畫技法標準教程──萌系少女篇

出　　　版／楓書坊文化出版社
地　　　址／新北市板橋區信義路163巷3號10樓
郵 政 劃 撥／19907596　楓書坊文化出版社
網　　　址／www.maplebook.com.tw
電　　　話／02-2957-6096
傳　　　真／02-2957-6435
作　　　者／噠噠貓
港 澳 經 銷／泛華發行代理有限公司
定　　　價／380元
初 版 日 期／2024年4月

國家圖書館出版品預行編目資料

漫畫技法標準教程：萌系少女篇／噠噠貓
作. -- 初版. -- 新北市：楓書坊文化出版社,
2024.04　面；公分

ISBN 978-986-377-953-7 (平裝)

1. 漫畫　2. 繪畫技法

947.41　　　　　　　113002086